CUBA
PICTURING CHANGE

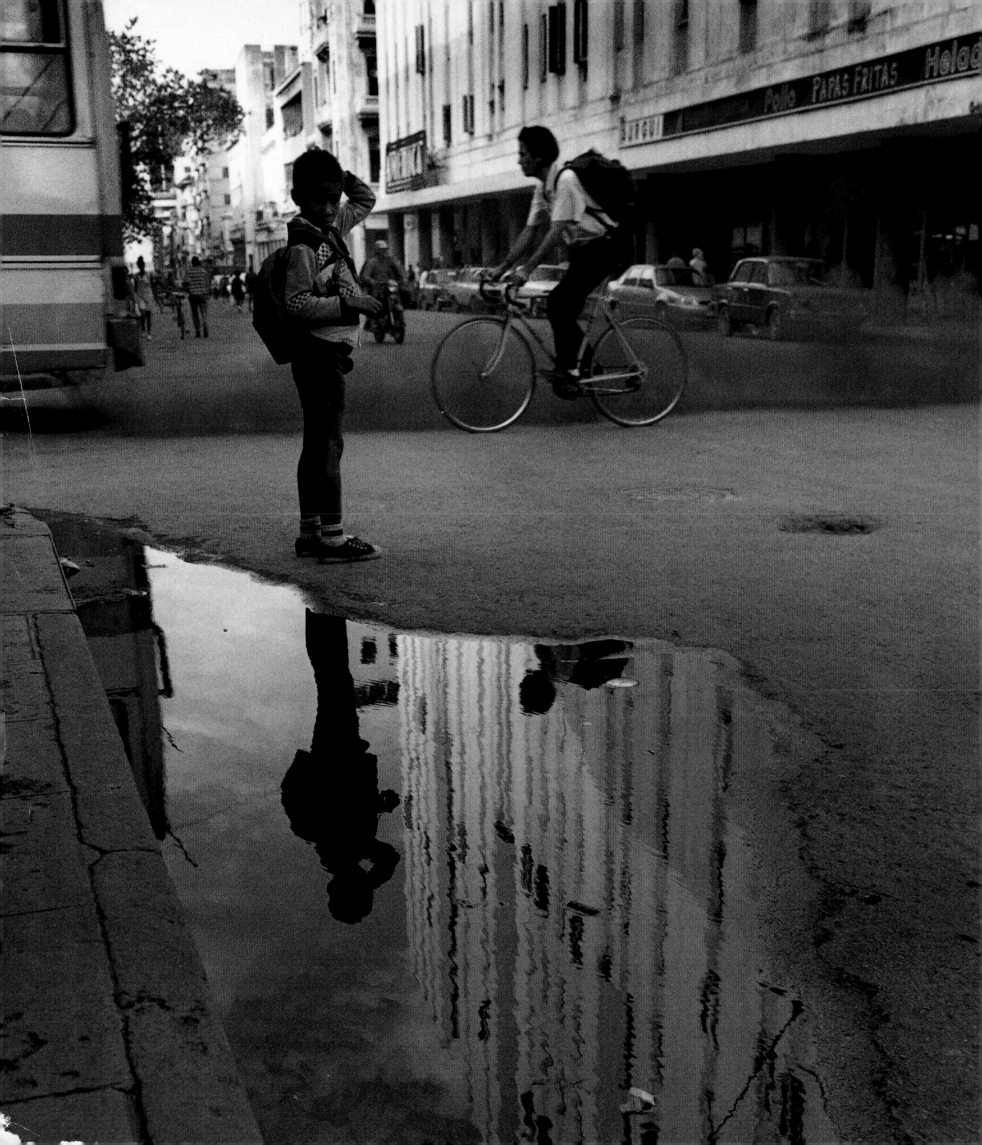

CUBA
PICTURING CHANGE

Photographs by E. Wright Ledbetter

Essays by Louis A. Pérez Jr.
and
Ambrosio Fornet

University of New Mexico Press
Albuquerque

Library of Congress Cataloging-in-Publication Data

Ledbetter, E. Wright (Ernest Wright), 1967–
Cuba : picturing change / photographs by E. Wright Ledbetter ;
essays by Ambrosio Fornet and Louis A. Pérez, Jr.—1st ed.
p. cm.
Includes bibliographical references.
ISBN 0-8263-2923-3 (cloth : alk. paper)
1. Cuba—Pictorial works. 2. Cuba—History—1959–
I. Fornet, Ambrosio. II. Pérez, Louis A., 1943– III. Title.
F1765.3 .L43 2002
972.9106'4'0222—dc21
2002004371

Dedicated to my parents

Betty and Bob Ledbetter Sr.

CONTENTS

CUBA
PICTURING CHANGE

INTRODUCTION

The Cuban people face many questions about their future at the start of the twenty-first century: Will Cuban socialism endure in the new century? Can the Cuban people continue to endure it? What are its successes? Failures? What will happen to Cuba and the Cuban people after Fidel Castro? The photographs of *Cuba: Picturing Change* explore Cuba's greatest strength—her people.

As the eyes of the world increasingly turn to the small but resilient Caribbean island and its political leader who has outlasted at least ten U.S. administrations since 1959, so, too, do the Cuban people look on and wait for the inevitable change in leadership.

Cuba's next chapter remains largely unwritten and unknown, but a burgeoning tourist industry in Cuba and waning public support of the embargo in the United States indicate that the forces of change are becoming more conspicuous, if not immediately effectual, against Castro's resistance to economic freedom and his adherence to a one-party government.

INTRODUCCIÓN

En los albores del siglo XXI, el pueblo cubano se enfrenta con muchas preguntas: ¿Perdurará el socialismo cubano en el nuevo siglo? ¿Lo seguirá tolerando el pueblo cubano? ¿Cuáles son sus logros? ¿Cuáles sus fallos? ¿Que le pasará a Cuba y al pueblo cubano después de Fidel Castro? Las fotografías en *Cuba: Retrato de un cambio* se proponen explorar lo mejor de Cuba—su gente.

Mientras el mundo se enfoca cada vez más en esta pequeña pero resistente isla caribeña y en el líder político que ha sobrevivido a diez administraciones norteamericanas desde 1959, el pueblo cubano contempla y espera también el inevitable cambio en su liderazgo.

Aunque el próximo capítulo de Cuba no se ha escrito y sigue desconocido, la explosión en la industria turística cubana y la desilusión del público norteamericano con el bloqueo económico hacia Cuba indican que las fuerzas de cambio son más conspícuas, si no actualizadas, contra la resistencia de Castro a la libertad económica y su insistencia en un sistema gubernamental con un partido único.

Fighting fatigue from the last four decades, present-day Cubans exude an amazing spirit and passion for living. Speaking from a non-Cuban, American perspective, however, I believe we have ignored the people of Cuba for too long. The poor political relationship between our countries has all but hidden the captivating Cuban culture. In this work I have tried to examine the compassion and sense of hope of the Cuban people. I have tried to explore the questions surrounding the current climate's ultimate impact on Cuban identity—both individually and collectively. I have tried to portray the determined rhythms of the Cuban culture, where we may see joy, peace, and individual strength, but where we may also find insecurity, uncertainty, and vulnerability.

Although I did not undertake this project with any political agenda in mind, I came to realize that I could not approach what I want to say in these photographs by avoiding politics. Cubans have very little policy-making participation in their political or economic environment. Consequently, an almost tangible tension has evolved within the culture from the increasingly pervasive uncertainty as to what will happen to the people next. I believe—and a number of these photographs reflect this—that Cuba is on the verge of a new "revolution," and barring substantial political and economic reforms, the Cuban people will be mostly *subject to,* rather than a *part of,* any changes that may ultimately occur.

As an outsider, I cannot be the voice of the Cuban people. I can only offer this perspective of a

A pesar del cansancio provocado por las últimas cuatro décadas, los cubanos de hoy exhiben un espíritu maravilloso y una pasión por la vida. Pero hablando desde mi perspectiva de no-cubano, desde la de un norteamericano en particular, creo que hemos ignorado al pueblo de Cuba por demasiado tiempo. Las pésimas relaciones políticas entre nuestros dos países han dejado prácticamente fuera de nuestro alcance los encantos de la cultura cubana. Con esta obra he tratado de examinar la compasión y el aliento del pueblo cubano. He tratado de explorar las interrogantes que rodean el ambiente actual y su impacto en la identidad cubana—tanto la personal como la colectiva. He tratado de captar los ritmos claves de la cultura cubana, en la cual podemos ver la alegría, la paz, y la fuerza del individuo, pero donde también se encuentran la inseguridad, la duda, y la vulnerabilidad.

Aunque no comencé este proyecto con ninguna agenda política en particular, me dí cuenta en el proceso que no podía acercarme a decir lo que quería con estas fotografías si evitaba la política. Actualmente, los cubanos tienen muy poca oportunidad de participar en las decisiones que se toman sobre su porvenir político y económico. Por lo tanto, se ha creado una tensión casi palpable en la cultura dado a la duda cada vez mayor sobre lo que le pasará al pueblo cubano en el futuro. Yo creo—y un número de estas fotografías lo reflejan—que Cuba está a punto de otra "revolución" y que, a menos que se efectúen reformas políticas y económicas sustanciales, el pueblo cubano estará de nuevo sujeto a los cambios que ocurrirán, en lugar de ser activo participante en ellos.

culture at a defining moment—a culture whose complex history is marked by struggle and whose transition may likely be, as well.

No one has ever described what it means to be alive—and to live—in a single photograph, poem, or work. Art will always be a conversation with the human experience, an ongoing process of exploration and discovery, of revelation and becoming. I hope these photographs and essays will serve to be a small part of the larger conversation about the Cuban people at this turning point in their history. May they also serve to connect each of us to the universal mysteries and challenges—and great opportunities—of being a part of the ever-changing and unfolding human story.

Como extranjero, no puedo ser la voz del pueblo cubano. Sólo puedo ofrecer esta perspectiva sobre una cultura en un momento de definición—una cultura cuya historia está marcada por la lucha, y cuya transición muy probablemente también lo será.

Nunca se ha descrito como es vivir—estar en vivo—dentro de una fotografía, poema u obra en particular. El arte siempre será una conversación con la experiencia humana, un proceso constante de exploración y descubrimiento, de revelaciones y realizaciones. Mi esperanza es que estas fotografías y ensayos sirvan como una pequeña parte de la conversación mayor sobre el pueblo cubano en este momento de transición en su historia. Espero también que sirvan para conectarnos a los misterios universales y los desafíos—tanto como las grandes oportunidades—que son parte de ser participantes en la variada y siempre sorprendente historia humana.

<div align="right">Translated by Achy Obejas</div>

AMBROSIO FORNET

FROM THIS SIDE OF THE MALECÓN
A PERSONAL PERSPECTIVE

The Malecón is the boulevard that extends, like an immense curve, from one end to the other of Havana's coastline. A silhouette cuts into the city's faded profile, between the ramparts of the Malecón and the sea, which gently laps at the coral along the shore. It is the figure of an intrepid young man who, elegant as an Olympic diver, floats over the mass of water that disappears on the horizon, glittering in the faint dazzle of dusk.

The photograph was taken in 1997. The young photographer E. Wright Ledbetter has titled it *Diving off the Malecón*. When I saw it for the first time as I leafed through the prototype for this book, I was struck by its placid, ineffable realism. All of its elements—the motion, the vista, the twilight— were familiar to me. Paradoxically, that sensation was intensified because it came in the form of a chromatic fantasy. In the photo, the contrasting chiaroscuro, the subtleties of the blacks and grays—how to explain it?—

DESDE ESTE LADO DEL MALECÓN
UN PUNTO DE VISTA PERSONAL

El Malecón es el paseo que se extiende, formando un arco inmenso, de un extremo al otro del litoral habanero. Una silueta se recorta contra el difuminado perfil de la ciudad, entre el muro del Malecón y el mar que lame suavemente los arrecifes de la costa. Es la figura de un intrépido muchacho que, con la elegancia de un clavadista olímpico, flota sobre la masa de agua que se pierde en el horizonte reverberando bajo los tenues resplandores del crepúsculo.

La foto fue tomada en 1997. Su autor, el joven fotógrafo E. Wright Ledbetter, la tituló *Diving off the Malecón*. Al verla por primera vez, mientras ojeaba distraídamente el prototipo de este libro, me impresionó su plácido, inefable realismo. Todos los elementos que la componen—la acción, el paisaje, la atmósfera crepuscular—me resultaban familiares. Esta sensación se agudizaba, paradójicamente, por venir acompañada de un espejismo cromático. En la foto los contrastes del claroscuro, los distintos matices

had such an emotional charge that I was prompted to imagine the orange-reddish brushstrokes of the clouds, the nuances of the blues and the purples vibrating with a flicker of light on the sea's surface, as if on the canvas of an impressionist painter. "The violet sea longs for the birth of the gods," said the Cuban poet José Lezama Lima in verses that have become part of our native mythology, "because, here, being born is an unspeakable feast." The photograph hurled me into a blessed space where, in an unalterable bubble in the universe, and in the privileged instant of a click, humankind's eternal dream to fly is always granted, free at last from material and social moorings.

But there was something about the photograph that I also found disturbing because, in contrast to the other elements, it gave the whole a touch of the unreal. It took me a while to realize that that enigmatic something was the space, or better yet, the emptiness that surrounds the figure, suspended between two moments, the leap and the dive, but without any visual clues of the former. Since the seawall that borders the Malecón is not discernible, one cannot help but ask: from where has this young man launched himself into the sea? We had already witnessed the impossible—a human body in flight—and now we were seeing the invisible, the very air that separates that

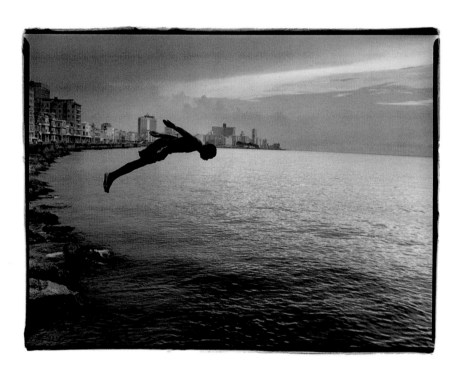

del negro y el gris tenían—digámoslo así—un tinte emocional tan marcado que me inducía a imaginar los brochazos naranja-rojizos de las nubes, los matices del azul y el morado vibrando con el parpadeo de la luz sobre la superficie del mar, como en la tela de un pintor impresionista. "La mar violeta añora el nacimiento de los dioses," dice el poeta cubano José Lezama Lima, en versos que han pasado a formar parte de la mitología insular, "ya que nacer es aquí una fiesta innombrable." La foto me remitía a un espacio de bienaventuranza donde se cumplía para siempre, en una burbuja inalterable del universo, en el instante privilegiado de un clic, el eterno sueño del hombre de volar, libre al fin de sus ataduras materiales y sociales.

Pero había algo en la foto que me resultaba inquietante porque, contrastando con los demás elementos, le daba al conjunto un toque de irrealidad. Me tomó cierto tiempo darme cuenta de que ese enigmático algo era el espacio, o mejor dicho, el vacío que rodea esa figura suspendida entre dos momentos, el del salto y el de la zambullida, pero sin ninguna referencia visual al primero. Puesto que el muro que bordea el Malecón no se ve, uno no puede menos que preguntarse: ¿desde dónde se ha lanzado al mar el muchacho? Ya habíamos visto lo imposible—un cuerpo humano volando—y ahora vemos lo invisible, el aire mismo que separa a ese cuerpo

body from the earth. If we were to draw a diagonal line toward the far left of the photo, following the descending one from the young man's legs, it would exceed the reef, disappearing beyond the parameters of the space represented in the picture. Where could the photographer have been positioned to capture such an encompassing perspective, such an expansive view?

■|

Specialists could respond by explaining that it is a false enigma, an optical illusion created by the use of a wide-angle lens, and I, as a literary critic, could resort to the familiar argument that a poetic image has its own internal dynamic, that it has no need to explain itself in rational terms. In the end, what its creator proposes may be a journey to the depths of our own selves, the unfettered exploration of our desires and expectations in the secret labyrinths of a psyche burdened by the weight of routine and the endless exhaustions of everyday life. The image would then be an allegory for individual and collective realization, the utopian space—to use Marxist terminology—in which the realm of Freedom has finally triumphed over that of Necessity.

But it is obvious that, by choosing this image as the cover of a book whose title could not be more suggestive—*Cuba: Picturing Change*—the artist wants, first, to direct our reading toward a particular time and space, that is, Cuba today, and second, to contemplate the mystery of the

de la tierra. Si trazáramos una diagonal hacia el límite izquierdo de la foto siguiendo la línea descendente de las piernas del muchacho, la veríamos sobrepasar los arrecifes y perderse de vista más allá del espacio representacional. ¿Dónde puede haberse situado el fotógrafo para lograr esa perspectiva tan abarcadora, esa visión tan dilatada?

■|

Los especialistas podrían responder que se trata de un falso enigma, una ilusión óptica creada por el empleo de un lente de ángulo ancho, y yo mismo, como crítico literario, podría apelar a un lugar común recordando que la imagen poética tiene su dinámica interna y no está obligada a explicarse en términos racionales. Lo que el autor nos propone con ella tal vez sea, en última instancia, un viaje al fondo de nosotros mismos, la libre exploración de nuestros deseos y expectativas en los secretos laberintos de una psiquis abrumada por el peso de la rutina y las interminables fatigas de la vida cotidiana. La imagen sería entonces una alegoría de la realización individual y colectiva, el espacio utópico donde—para decirlo en términos marxistas—el reino de la necesidad habría dado paso finalmente al reino de la libertad.

Pero es evidente que el autor, al utilizarla para ilustrar la portada de un álbum cuyo título no puede ser más sugestivo—*Cuba: Retrato de un cambio*—ha querido, primero, orientar nuestra lectura hacia un espacio y un tiempo específicos, la Cuba de hoy, y segundo, proponernos un

island's future. Within this confabulation, what the photograph really illustrates is a moment of transition; what hangs in the void like a giant question mark is Cuba's immediate fate. The image is then a visual metaphor for uncertainty, but a metaphor nonetheless anchored in the historic process of a nation. This is how history comes into play and, with it, what the artist has been vainly trying to avoid: politics.

In the timeless space that we refer to above, the photograph could have been taken forty years or half a century ago, without altering its meaning. Time as measured by clocks does not count in the kingdom of poetic imagination. But in history's domain, the fact that that photograph refers to today's Cuba gives it a very different meaning than it would have had in 1957 or 1947; in those years, that spectacular dive had dramatic connotations as one of the many faces of misery, not just in Cuba, but in other Latin American and Caribbean countries as well. Back then, children would hurl themselves into the sea from the coasts or cliffs to fish for coins thrown by tourists. I only need to know that *Diving off the Malecón* was taken in Havana just a few years back to know that the story of abandoned children is not the one being told. And because that modest conviction brings us back to politics, I think it is best if I put my cards on the table and make it clear that my point of view is conditioned by my ideological position, which is that of a participant in the Cuban Revolution who lives and works in Cuba.

enigma relacionado con el futuro de la Isla. Dentro de este esquema comunicacional, lo que la foto ilustra, en realidad, es un momento de transición; lo que pende en el vacío, como una gran interrogante, es el destino inmediato de Cuba. La imagen sería entonces una metáfora visual de la incertidumbre, pero una metáfora anclada en el proceso histórico de un país. Y es así como entraría en escena la historia y, con ella, lo que el autor trató inútilmente de eludir: la política.

En el espacio intemporal al que aludíamos más arriba, la foto pudo haber sido tomada cuarenta años antes o medio siglo antes, sin que por eso se alterara su significado: el tiempo de los relojes no cuenta en el terreno de la imaginación poética. Pero en el ámbito histórico, el hecho de que esa imagen remita a la Cuba de hoy le da un sentido muy distinto al que podría tener en 1957 o 1947; en aquellos años, esa espectacular zambullida tenía connotaciones dramáticas, era uno de los múltiples rostros de la miseria, tanto en Cuba como en otros países de América Latina y el Caribe. Los niños se lanzaban al mar desde los muros o los acantilados de la costa para tratar de pescar las monedas que les arrojaban los turistas. Me basta saber que *Diving off the Malecón* fue tomada en La Habana hace unos pocos años para descartar la posibilidad de que esa sea la historia que cuenta, la de los niños desamparados de esta parte del mundo. Y como esta simple opinión nos introduce de nuevo en el campo de la política, creo conveniente poner las cartas sobre la mesa y aclarar desde ahora que mis puntos de vista están condicionados por mi posición ideológica, la de un partidario de la Revolución cubana que vive y trabaja en Cuba.

In the last decade, there have been many changes here, some good, some bad, most attributable to the economic crisis that followed the disappearance of the so-called socialist bloc with which the island used to have 85 percent of its foreign trade. Today's Cuba is a long way from where it was twenty years ago but its economy continues to be essentially socialist. Supporters of the Revolution tend to look suspiciously upon those who talk about inevitable transitions after Fidel's death, because they understand that they are talking about a turnover like that which occurred in Russia and the countries of Eastern Europe. In other words, for them the alternative to socialism is not democracy but capitalism, the latter a system in which thousands of children spit out their lungs and risk their lives throwing themselves from cliffs into the sea to fish for coins.

■|

Every system of government claims to be a democracy, but some place their emphasis on political aspects—multiple parties and their possible alternatives to power—and others on social aspects— the redistribution of riches and meeting the basic needs of its citizenry. Political democracies with capitalist economies exist all over Latin America, from the smallest countries (Dominican Republic, El Salvador) to the largest (Mexico and Brazil). A social democracy, with a socialist economy, exists only in Cuba. Which of the two systems is better? If democracy is government by

En la pasada década se produjeron aquí múltiples cambios, para bien y para mal, determinados en su mayoría por la crisis económica que siguió a la desaparición del llamado campo socialista, con el que la Isla mantenía el 85 por ciento de su comercio exterior. La Cuba de hoy está muy lejos de ser la que era hace veinte años, pero su sistema económico sigue siendo predominante- mente socialista. Los partidarios de la Revolución miran con recelo a quienes hablan de transi- ciones inevitables, a partir de la muerte de Fidel Castro, porque entienden que se les está hablando de un vuelco semejante al ocurrido en Rusia y los países europeos del Este. En otras palabras, para ellos la alternativa al socialismo no es la democracia sino el capitalismo, un sistema, este último, donde miles de niños escupen los pulmones y arriesgan la vida lanzándose desde los acantilados al mar para pescar monedas.

■|

Todos los sistemas de gobierno reclaman para sí el nombre de democracias, pero unos ponen el énfasis en el aspecto político—la diversidad de partidos y su posible alternancia en el poder— y otros en el aspecto social—la distribución de las riquezas y la satisfacción de las necesidades básicas del ciudadano. Democracias políticas, de economía capitalista, existen en toda Latino- américa, tanto en los países más pequeños (República Dominicana o El Salvador), como en los más grandes (México o Brasil). Una democracia social, de economía socialista, sólo existe en

the people—a system that seeks the welfare of the masses and encourages critical participation in the issues of the day—then it is mystifying how it is possible to declare a nation democratic when large segments of its population survive on luck, haunted by hunger, illness, unemployment, malnutrition, and illiteracy. That would lead us to conclude that without social justice, there can be no real democracy, which does not mean we should fall into the complacent trap of inverse reasoning, which would suggest all it would take to achieve the former would be to guarantee the latter. The experience of Cuba, always threatened by powerful enemies—to understand our political sensibilities it is imperative to recognize that we are a people under siege—tells us that there cannot be a real democracy either when emigrants are seen as deserters and political adversaries as enemies.

It is important to clarify that this digression is only related to Ledbetter's visual narrative indirectly, through context and implied meaning. Ledbetter is an artist and as such he says what he has to say using the language of metaphor, in this case visual metaphor, which, by definition, is not as vulnerable to formulas or abstractions. The semantic fullness of these images is where their persuasive force resides: one always finds in them something beyond what one is seeking. I think that, even if the artist wanted to be explicit about his intentions—like a photojournalist, for example—he would be saved by the temperance of his own artistic conscience. Just look at

Cuba. ¿Cuál de los dos regímenes es superior? Si la democracia es el gobierno del pueblo y para el pueblo—el sistema que procura el bienestar de los más y estimula su participación crítica en los asuntos públicos—no se entiende cómo pueda llamarse democrático un país donde grandes sectores de la población, abandonados a su suerte, vivan acosados por el hambre, las enfermedades, el desempleo, la malnutrición y el analfabetismo. Eso nos lleva a concluir que sin justicia social no puede haber verdadera democracia, lo que no significa que nos dejemos arrastrar, autocomplacientes, por el razonamiento inverso, según el cual bastaría lograr la primera para garantizar la segunda. La experiencia de Cuba, siempre amenazada por enemigos poderosos—para entender su atmósfera política hay que imaginarla como una plaza sitiada—nos indica que tampoco puede haber democracia verdadera en un país donde el emigrante es considerado un desertor y el simple opositor un enemigo.

Huelga aclarar que esta digresión sólo se relaciona con el discurso visual de Ledbetter de una manera indirecta, a través de los contextos y los significados implícitos. Ledbetter es un artista y como tal dice lo que tiene que decir utilizando un lenguaje metafórico, en este caso metáforas visuales que, por definición, no son reducibles a fórmulas o conceptos. En la riqueza semántica de esas imágenes radica su fuerza persuasiva: uno siempre encuentra en ellas algo que va más allá de lo que busca. Creo que si el autor quisiera ser explícito en sus propuestas—como suelen serlo los fotorreporteros, por ejemplo—encontraría un obstáculo insalvable en su propia sensibilidad

the photograph in which the two boys (*Cleudis and Osmel*) are unfolding a giant poster of Fidel before the camera. Did they find it in the trash? One of them has also found a tie, which he immediately and enthusiastically hangs around his neck. They are aware of the photographer and, having some fun, they roll out the poster, showing it off like a trophy, all the while flashing their unmistakably mischievous grins. This is chronicled in the artist's photo arrangement which, taking advantage of a two-page spread, he has set up as a counterpoint—an intertextual dialogue, to use the jargon of my trade. For the first and, perhaps, only time, Ledbetter has developed a narrative sequence which shows not just the result of his explorations but also the means by which he achieved it, which gives the whole a kind of ironic and festive dimension, as if he, accomplice to the mischief, wanted to be seen not as a mere witness but as its architect. In any case, where to put the emphasis in the interpretation? At the beginning or at the end of the sequence? In the discarded poster or the rescued one? I suspect the artist will respond by finding a middle ground, that indeterminate space that always ends up mocking those who pretend to have found clear-cut significance in

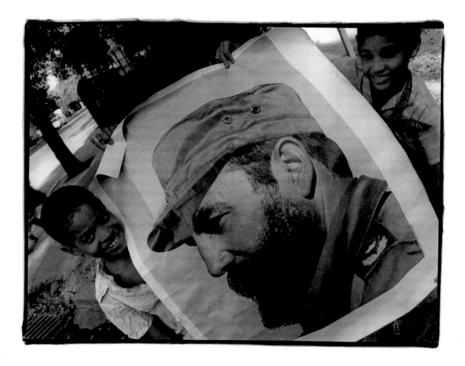

artística. Véase la foto en la que dos niños (*Cleudis y Osmel*) despliegan ante la cámara un enorme *poster* de Fidel. ¿Lo han encontrado dentro o cerca de un tanque de basura? Uno de ellos ha hallado también una corbata, que no tarda en colgarse al cuello desmañadamente.

Han advertido la presencia del fotógrafo y, divertidos, comienzan a desenrollar el poster para mostrarlo como un trofeo, con la inconfundible sonrisa de los pícaros. Esta narración verbal se basa en la secuencia fotográfica que el autor, aprovechando el marco ampliado de una doble página, sitúa junto a la mencionada foto para que establezca con ella un contrapunto—un diá-logo intertextual, dicho en la jerga de mi oficio. Por primera y quizás por única vez Ledbetter desarrolla una secuencia narrativa mostrando no sólo el resultado de sus búsquedas sino también el proceso de producción que condujo hasta allí, lo que le añade al conjunto una dimensión irónica y festiva, como si él mismo, cómplice de la travesura, quisiera ser visto no como testigo impasible de un hecho sino como artífice de una puesta en escena. En cualquier caso, ¿dónde poner el énfasis de la interpretación? ¿En el principio o en el final de la secuencia? ¿En el poster desechado o en el poster rescatado? Sospecho que el autor respondería señalando un punto intermedio, ese espacio de indeterminación que siempre acaba burlando a quienes pretenden-

works of art. But that it may be possible to read an image in various ways does not impede the viewer from always choosing the one that better conforms to his/her cultural codes and vision of the world.

■|

This impressive gallery of images, this curious mosaic of sites and attitudes found in such diverse locales as Havana, Matanzas, Regla, Varadero, and Santiago de Cuba, create a challenge for those on the island. Ledbetter dares to pose a bold question about our national and cultural identity: Do you see yourselves in the mirror? Is this how you express your way of life, individually and collectively? I am not going to get into the debate here about identity which, above all, requires an accounting of principles: is there a *cubanidad*—a Cubanness—separate and apart from its concrete manifestations—for example, a means of being Cuban that is over and above the many ways in which Cubans express themselves day-to-day? Even when we take into account expressions that may seem illegitimate—such as those derived from cultural colonialism—is not everything by definition Cuban if it comes from someone born and raised in Cuba? I would bet that Ledbetter would respond positively to this: it is obvious that, for him, personal strength and other attributes emanate from the individual, not from outside sources. Here the portraits are identified with real

hallar significados unívocos en la obra de arte. Pero que la misma tenga varias lecturas posibles no impedirá que el receptor escoja siempre una, la que mejor responda a sus códigos culturales y a su propia visión del mundo.

■|

Esta impresionante galería de retratos, este curioso mosaico de ambientes y actitudes captados en sitios muy diversos—La Habana, Matanzas, Regla, Varadero y Santiago de Cuba—sitúan al receptor de la Isla ante un verdadero desafío. Ledbetter se atreve a formularnos con ellos una comprometedora pregunta sobre nuestra identidad cultural y nacional: ¿Se reconocen ustedes en ese espejo? ¿Es así como expresan ustedes vuestro modo de ser individual y colectivo? No voy a entrar en el polémico tema de las identidades, que por lo demás supone una petición de principios: ¿Existe una *cubanidad* separada de sus manifestaciones concretas, por ejemplo, un modo de ser cubano que esté por encima de las múltiples formas en que los cubanos se expresan día a día? Aun teniendo en cuenta expresiones que pueden parecernos ilegítimas—como las derivadas del colonialismo cultural—¿no es por definición *cubano* todo lo que proceda de la persona nacida y criada en Cuba? Me atrevo a suponer que Ledbetter respondería afirmativamente: es obvio que para él la autoridad y los atributos de la persona emanan de la persona misma, no de fuentes externas. De ahí que los retratos se identifiquen con nombres propios y que las señas

names and hints of identity are always right on the surface, flouting what we could call the mystery of their transparency. Here the face value—literally—determines the artistic value. Ledbetter has very precise political opinions, which he expresses clearly in the introductory essay—perhaps the recurrent theme of railings may have something to do with it—but when he approaches people, camera in hand, he does so without preconceived notions. I would say it is with the single intention of capturing, in a fleeting instant, the spiritual features of the subject. This is no small feat, considering, as is the case, that this young artist is moving within the very heart of a culture that is not his, and in which he is irremediably foreign. And here we must turn to another paradox, because while it is true that the freshness and authenticity of these images attract, they also disconcert. I will try to explain why.

A person does not live in the fullness or emptiness of the moment, but within a tradition, with certain cultural codes through which we recognize ourselves as individuals and as members of a specific cultural and national group. Place conforms, eventually, to history: to the symbols and values previously elaborated by intellectuals and artists, which are then socially sanctified by the rituals of family, school, and mass media. There are those who still underscore the influence of climate in the formation of a collective idiosyncrasy. Perhaps they are not so far off. In Cintio Vitier's *Lo cubano en la poesía* (1958)—an ambitious tour of the labyrinths of Cuban imagination

de identidad del modelo siempre parezcan estar a flor de piel, exhibiendo lo que pudiéramos llamar el misterio de su transparencia. Aquí el valor facial—literalmente—determina el valor artístico. Ledbetter tiene opiniones políticas muy precisas, que expresa con suma claridad en el texto introductorio—tal vez el motivo recurrente de las rejas tenga algo que ver en el asunto— pero cuando se acerca a las personas, cámara en mano, lo hace sin prejuicios ni ideas preconcebidas, yo diría que con la sola intención de atrapar, en un instante fugaz, la fisonomía espiritual del sujeto. No es poco el mérito que eso supone, sobre todo tratándose, como es el caso, de un artista joven que está moviéndose en el seno de una cultura que no es la suya, en un medio donde él es extranjero, irremediablemente. Y aquí nos abocamos a otra paradoja, porque lo cierto es que la frescura y la autenticidad de esas imágenes, a la vez que nos atraen, nos desconciertan. Trataré de explicar por qué.

Uno no vive en la plenitud o el vacío del instante, sino en el interior de una tradición y de ciertos códigos culturales en los cuales nos reconocemos como personas y como miembros de una comunidad nacional y cultural específica. Ese ámbito va modelándose, a lo largo de la historia, con aquellos símbolos y valores previamente elaborados por intelectuales y artistas y consagrados socialmente por la acción de la familia, la escuela, los medios de difusión masiva. Hay quienes subrayan todavía la influencia del clima y el medio en la formación del carácter colectivo. Tal vez no estén descaminados. En *Lo cubano en la poesía* (1958), de Cintio Vitier—un ambicioso recorrido

and sensibility—he mentions traces of idiosyncrasies seen in today's Cuban that could already be identified among the indigenous at the time Columbus landed on the island. But the relationships between nature, history, and symbolic production are not created in vitro. In the process of developing a national and social consciousness, there are also values of different stripes that enter the picture—positive and negative, portraits and caricatures—and that is precisely the mix that helps us recognize the evidence of our distinct national historical experience, the only thing really capable of making sense of our way of being. In terms of collectivity, we are this way and not some other because our history made us this way. It is no surprise then that, within that contaminated identity, spattered with impurities, clichés play an important role. Whether it is from laziness or as a consequence of cultural colonialism, the truth is that we sometimes resort to these stereotypes to account for our own characteristics as a people.

Ledbetter's challenge is to make us break with the "automatism of perception"—which, for the Russian formalists, was certainly the principal function of art—in a way to make us see with new eyes, and from a different perspective. In the dizzying succession of testimony and metaphor that is *Cuba: Picturing Change,* visual stereotypes—with rare exceptions—are notable for their absence. Here, there are no signs from the roster of emblems, personalities, and artifacts that make today's urban scene so dramatically picturesque: prostitutes on the Malecón,

por los laberintos de la imaginación y la sensibilidad cubanas—se registran rasgos idiosincrásicos del cubano de hoy cuyos primeros indicios ya fueron advertidos por Colón entre los aborígenes de la isla. Pero las relaciones entre naturaleza, historia y producción simbólica no se establecen in vitro. En el proceso de formación de la conciencia nacional y social entran valores de signo diferente—positivos y negativos, retratos y caricaturas—y es esa mezcla, justamente, la que nos permite reconocer la huella de nuestra experiencia histórica concreta, la única capaz de dar fundamento a nuestro particular modo de ser. En tanto que colectividad, somos así y no de otra manera porque nuestra historia nos hizo así. No extrañe pues que en el marco de esa identidad contaminada, salpicada de impurezas, los clichés desempeñen un papel importante. Ya sea por pereza mental o como consecuencia del colonialismo cultural, lo cierto es que apelamos a menudo a los estereotipos para dar cuenta de nuestra propia fisonomía como pueblo.

El desafío de Ledbetter consiste en obligarnos a romper el "automatismo de la percepción"— lo que para los formalistas rusos, por cierto, es la función primordial del arte—de modo que podamos ver la realidad con ojos nuevos, desde una perspectiva distinta. En esa vertiginosa sucesión de testimonios y metáforas que es *Cuba: Retrato de un cambio,* los estereotipos visuales—con raras excepciones—brillan por su ausencia. Aquí no existen los signos, personajes y artefactos que hacen tan dramáticamente pintoresco el entorno urbano de hoy: la jinetera del Malecón, los ciclistas con llantas salvavidas a la espalda, los carros americanos de los años cincuenta, las viejas

bikers with inner tubes strapped to their backs, American cars from the fifties, old postcards from the tropics—rumba dancers and palm trees—now retouched to comfort European and Canadian tourists.

In Ledbetter's Cuba, there are only people, things, and the space that surrounds them, along with his own way of positioning himself among them. The rare exceptions to which I refer are a few crumbling buildings and, especially, the portrait of Olga, a character in which we automatically recognize Belén or Mamá Inés, one of the many avatars of the Negra Sandunguera, a prototype that, by virtue of its sheer persistence on the scene and in the Cuban native imagination, ends up turning into a cliché. (It is possible to find "Olga" replicas all over Cuba: Just look at *Berta,* the herbal healer, with the basket atop her head.) But *Olga* is the only photograph here that, given its rich context, has such a great documentary feel. It is not just coincidence that *Olga* should be the only image with testimonial value from an ethnographic perspective. For this and other reasons, it is worthwhile to pause here for a moment.

■|

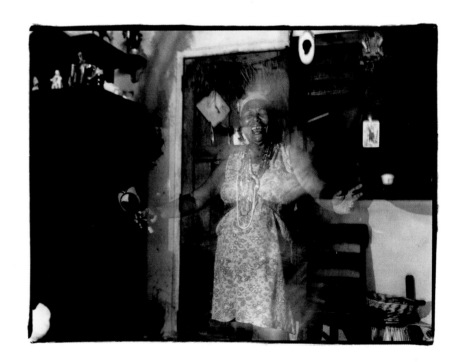

In *Olga* we see a private space—the living room of a home—that the artist identifies as part of a

postales del trópico—rumberas y palmeras— ahora levemente retocadas para solaz de turistas europeos y canadienses.

En la Cuba de Ledbetter sólo existen personas, cosas y el espacio que las circunda, además de su propio modo de situarse ante ellos. Las raras excepciones a que referí son algunos edificios ruinosos y, en especial, el retrato de Olga, personaje en el que reconocemos automáticamente a Belén o a Mamá Inés, uno de los tantos avatares de la Negra Sandunguera, prototipo que por su persistencia en el ambiente y el imaginario criollos acabó convirtiéndose en cliché. (En cualquier parte de Cuba puede encontrarse una réplica de Olga: véase *Berta,* por ejemplo, la yerbera con su canasta en la cabeza.) Pero *Olga* es la única foto que, dada la riqueza de sus contextos, posee un gran valor documental desde el punto de vista etnográfico. Por ese y otros motivos vale la pena que nos detengamos en ella.

■|

En *Olga* se nos muestra un espacio privado—la sala de una casa—que el autor identifica como parte de un espacio público, el poblado de Regla, situado junto a la bahía de La Habana. Una

public sphere, the township of Regla, next to Havana Bay. With just a quick glance we can tell that Olga is a *santera,* a priestess or practitioner of the Afro-Cuban religion called *santería.* As evidence there are her many necklaces; the ritual *maraca,* or shaker, which she holds in her right hand, and with which she evokes the gods; the root vegetables she hangs from the lintel for protection, to keep out malignant spirits; and up there, in the extreme right of the photograph, on the shelf above the wardrobe, beyond the reach of friend and foe, is the cauldron that represents the emotional and spiritual stability of the believer. We are, it seems, in a magical space, a quality accentuated by the smoke from the cigar Olga holds between the fingers of her left hand, and by the fact that the photo was probably shot at a very low speed, which makes her figure appear to be swathed in a ghostly air (just look at her right arm traversing the door). Olga herself—satisfied and having fun with the photographer—seems to be moving with the gestures of a dancer accustomed to keeping the beat with her hips and shoulders, and everything about her tells us she is conscious that this is just a representation, so she behaves accordingly, with a kind of carnivalesque spirit. If the character seems familiar it is because she is a living archetype, elaborated over and over by the Cuban native imagination, from the time of the first *son* and the first folkloric illustrations, to the more recent eighties, when photographer Tito Alvarez produced an entire series on this subject. By her apparent idiosyncrasy, Olga personifies

simple ojeada nos basta para percatarnos de que Olga es una *santera,* sacerdotisa o practicante de la religión afrocubana denominada *santería.* Ahí están para demostrarlo sus numerosos collares; la maraca ritual que sostiene en la mano derecha, con la que suele invocar a los dioses; el resguardo de fibras vegetales que cuelga del dintel para evitar que entren los malos espíritus; y arriba, en el extremo izquierdo de la foto, en la repisa situada sobre el escaparate, fuera del alcance de amigos y enemigos, el osun o vasija que representa la estabilidad emocional y espiritual del creyente. Estamos, pues, en un espacio mágico, cualidad acentuada por el humo del tabaco que Olga sostiene entre los dedos de la mano izquierda y por el hecho de que la foto, al parecer tomada a muy baja velocidad, muestra a la figura envuelta en una atmósfera fantasmal (obsérvese el brazo derecho atravesando la jamba de la puerta). Olga misma—complacida y divertida por la ocurrencia del fotógrafo—parece estar moviéndose con el gesto típico de los bailadores acostumbrados a marcar el ritmo con las caderas y los hombros, y todo en ella nos dice que es consciente de que se trata de una representación y que por eso se comporta así, con ese espíritu carnavalesco. Si el personaje nos resulta tan familiar es porque se trata de un arquetipo viviente reelaborado una y otra vez por la imaginación criolla, desde los tiempos ya remotos del primer *son* y las primeras estampas costumbristas hasta los más cercanos de los años ochenta, cuando el fotógrafo Tito Alvarez realizó toda una serie sobre el tema. Olga encarna, por su aparente idiosincrasia, el ideal del cubano promedio, que se ve a sí mismo y quiere

the ideal of the average Cuban, who sees him/herself—and wants to be seen—as extroverted, humorous, hospitable, *guarachera*—a sense of Cubanness derived from a dance style in which traces of those qualities are always in evidence. *Diving off the Malecón* produced a chromatic fantasy, but in *Olga* there's a resounding synthesis, because we can almost hear, in the image's elaborate surface, the maraca's grainy chak-chak and Olga's own voice letting loose with noisy banter or joking with the photographer. The photo caption could be a verse by Nicolás Guillén, who since the twenties in the last century found the prime elements for his poetry in the *son*'s characters and rhythmic structure.

◼|

I wonder if the egregious absence of certain graphic identifiers will make it more difficult for Ledbetter to communicate his message. There are archeological maxims about identity that, because of their picturesque simplicity, cast a strange spell over both Cubans and foreigners. Of course, an artist's desire to label is not in and of itself reprehensible; what is reprehensible is to label from outside, turning subject into object to increase their trade value in tourist circles and other ethnocentrically oriented markets. There is a Latin American photographic tradition, backed up by the work of great artists—Martín Chambi in Peru, Nacho López in Mexico,

ser visto como una persona extrovertida, bromista, hospitalaria, *guarachera*—cubanismo proveniente de un género musical bailable en el que algunos de esos rasgos se ponen de manifiesto. *Diving off the Malecón* nos producía un espejismo cromático; en *Olga* se da una sinestesia de tipo sonoro, porque casi podemos percibir, sobre la densa textura de la imagen, el granuloso chac-chac de la maraca y la propia voz de Olga soltando una ruidosa interjección o bromeando con el fotógrafo. El pie de foto podría ser un verso de Nicolás Guillén, quien allá por los años veinte del pasado siglo encontró en los personajes y en la estructura rítmica del *son* los elementos primordiales de su poética.

◼|

Me pregunto si la notoria ausencia de estos documentos gráficos en el discurso de Ledbetter no dificultará su comunicación con los receptores. Hay expresiones arqueológicas de la identidad que por lo pintorescas y esquemáticas ejercen una extraña fascinación sobre cubanos y extranjeros. Claro que el deseo artístico de tipificar no es en sí mismo reprobable; lo reprobable es tipificar desde afuera, convirtiendo a los sujetos en objetos para aumentar así su valor de cambio en los circuitos turísticos y en los mercados de orientación etnocéntrica. Existe en América Latina una sólida tradición fotográfica, avalada por la obra de grandes artistas—Martín Chambi en Perú, Nacho López en México, Sebastião Salgado en Brasil—que se caracteriza por sus

Sebastião Salgado in Brazil—which is characterized by its social concerns and is subsequently marked by a class context whose archetypal representatives are the Indian, the Worker, the Peasant, the Outsider. For our part, there exists in Cuba an iconography with an epic bent—related to the triumph and advancement of the Revolution—that goes from images of Fidel and his bearded comrades from the Sierra Maestra entering Havana in January 1959—the American photographer Burt Glinn witnessed these events himself—to the popular mobilizations and the portraits of anonymous heroes and leaders. The most famous of these, Alberto Korda's Che Guevara, has gone around the world and become an emblem of its time. Cuban documentary films and television contributed to fixing those images in the conscience of the people. What I am really trying to say is that the great iconosphere in which we are immersed determines in great part our capacity to represent and recognize ourselves. Ledbetter's visual discourse does not exist in these orbits, does not belong in those galaxies. Should we issue him citizenship papers even though he lacks all the usual identity markers? Or should we reject him as a result of his innovations and impressively candid language?

Perhaps we are dealing with a false dilemma that would not stand up to the evidence of facts, that is, to a confrontation with those photographs that, within the artist's aesthetic proposal, make up the one and only palpable reality. It is there in Umberto's discreet dignity,

preocupaciones sociológicas y se enmarca por consiguiente en el contexto de clases y sectores sociales cuyos representantes arquetípicos son el Indio, el Obrero, el Campesino, el Marginado. Por otra parte, existe en Cuba toda una iconografía de aliento épico—relacionada con el triunfo y el desarrollo de la Revolución—que va desde las imágenes de Fidel y los barbudos de la Sierra Maestra entrando en La Habana, en enero de 1959—el fotógrafo norteamericano Burt Glinn fue uno de los que dio testimonio del acontecimiento—hasta las movilizaciones populares y los retratos de héroes anónimos y de dirigentes, el más conocido de los cuales, el del Che Guevara, de Alberto Korda, le dio la vuelta al mundo y se convirtió en una de las imágenes emblemáticas de la época. El cine documental cubano y la televisión contribuyeron a fijar esas imágenes en la conciencia de los espectadores. Lo que quiero decir, en fin, es que la iconosfera en que vivimos inmersos determina en gran medida nuestra capacidad de representarnos y reconocernos. El discurso visual de Ledbetter no gira en esas órbitas, no pertenece a esa galaxia. ¿Le otorgaremos carta de ciudadanía aun cuando carezca de las tradicionales señas de identidad? ¿O lo rechazaremos por la novedad de sus propuestas y la impresionante desnudez de su lenguaje?

Quizás estemos ante un falso dilema que no resistiría la prueba de los hechos, es decir, la confrontación con esas fotos que, dentro de la propuesta estética del autor, constituyen la única y palpable realidad. Ahí están la modesta dignidad de Umberto, la desolación de Liliasne, la enigmática tristeza de Armando, la devota plenitud de Antonio, la serena belleza de Lolita—esa otra Lolita,

Liliasne's desolation, Armando's enigmatic sadness, Antonio's devout fulfillment, Lolita's serene beauty—that other Lolita, still smelling of shampoo who, out of shyness or coquettishness, throws a smile the photographer's way—and the infinite tenderness of Anaís with her baby in her arms. Are these not representative images? Do they not express the universal in their authentic manifestations of the native, the humanity inherent in being Cuban? If feeling and mood had "nationalities," it would be difficult indeed to love our neighbor: we would never fully understand Moroccan melancholia or Swiss tenderness.

■

Ledbetter refuses to make concessions, that is all. In his thoughtful exploration of human nature, he insists on capturing the unrivaled signs of personality and what an anthropologist would call the universal essence of the species. Here there are no picturesque scenes, no clever titles, no captions that exploit the hidden meanings of the images. Here, the photographs themselves, individually and collectively, as much as the actual communication they propose, stand apart from the visual rhetoric that make the formal explorations of photographic discourse more expressive but also more routine. It is only

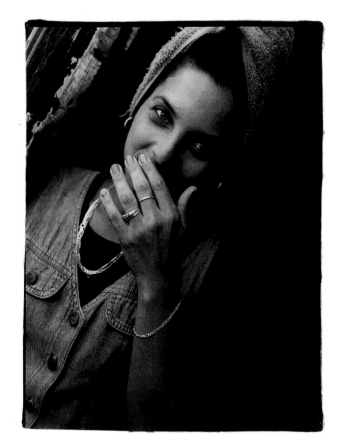

todavía olorosa a champú, que por coquetería o timidez le regatea una sonrisa al fotógrafo—la infinita ternura de Anaís con su bebito en brazos. ¿Acaso no son imágenes representativas? ¿No expresan lo que hay de universal en toda auténtica manifestación de lo local, lo que hay de humano en el modo de ser cubano? Si los sentimientos y los estados de ánimo tuvieran "nacionalidad," nos costaría mucho trabajo amar al prójimo: nunca entenderíamos del todo la tristeza marroquí o la ternura suiza.

■

Ledbetter se niega a hacer concesiones, eso es todo. En su sosegada exploración de la naturaleza humana se empeña en apresar las señas inequívocas de la personalidad y lo que un antropólogo llamaría la unidad esencial de la especie. Ni escenas pintorescas, ni títulos ingeniosos, ni pies de foto que hagan resaltar el sentido más o menos oculto de las imágenes. Aquí, tanto las fotos mismas, por separado y en conjunto, como el acto comunicativo que ellas proponen, son ajenos a la retórica visual que suele hacer más expresivas pero también más rutinarias las búsquedas formales del discurso fotográfico. Sólo como una cuestión de principios puede explicarse la negativa del autor a producir determinados efectos mediante el sencillo expediente de añadir

as a matter of principle that we might explain the artist's refusal to produce certain effects through the simple act of attaching titles or commentary, which reinforce the images' narrative character, as might be the case with the photo of the child embraced on high by the mouth of a cannon (*Daniel*). Sometimes the refusal is explicit, as in the photo of the young ballplayer, firmly planted at home plate in a deserted plaza, waiting impatiently for an invisible pitcher to throw the ball so that they may continue this most likely non-existent game. It takes a will of steel to not give in to the temptation to give this image an ironic or humorous title instead of the succinct *Untitled 33*.

The artist shares with the genre's masters the aesthetic of the unrepeatable moment: peeking through the keyhole into what is intimate Cuban space, Ledbetter illustrates the changes by detaining life's pulse in seemingly intranscendent images whose only mystery is being there, transformed into miniatures of the universe. In these epiphanies—because we must label them in some way—certain secret rhythms are revealed, certain capricious intentions unfold as curious inflections in gestural behavior. Just look at the unexpected relationships that arise among different points in the same photo (*Maria, From the Alley*), or among the diverse expressions of those personalities (*School Girls, Angela and Asnell*); look at the

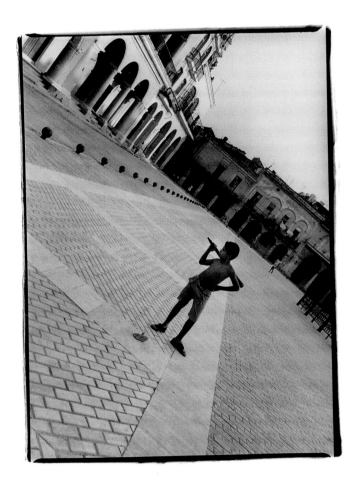

títulos o comentarios capaces de reforzar el carácter narrativo de la imagen, como pudiera ser el caso del niño abrazado, en lo alto, a la boca de un cañón (*Daniel*). A veces la negativa se hace explícita, como en la foto donde un pequeño pelotero, firmemente plantado ante el supuesto *home* de una plaza desierta, espera impaciente que un *pitcher* invisible se decida a lanzar la bola para reanudar un partido tal vez inexistente. Había que tener una voluntad de hierro para no ceder a la tentación de ponerle a esta imagen un título irónico o humorístico en lugar de ese escueto *Sin título #33*.

El autor comparte con los maestros del género la estética del momento irrepetible: asomado al ojo de la cerradura del espacio insular cubano, Ledbetter "ilustra el cambio" deteniendo el flujo de la vida en imágenes al parecer intrascendentes cuyo único misterio consiste en estar ahí, convertidas para siempre en miniaturas del universo. En estas epifanías, por llamarlas de algún modo, se revelan ciertos ritmos secretos, ciertos diseños caprichosos, curiosas inflexiones del lenguaje gestual. Obsérvense las imprevistas relaciones que se establecen entre los diferentes planos de una foto (*María, From the Alley*) o entre las diversas expresiones de los personajes (*School Girls, Angela and Asnell*); obsérvense las impecables coreografías formadas al azar por esos peatones que se mueven, como piezas de ajedrez, en las calles de La Habana y Matanzas

impeccable, random choreography of the pedestrians, moving like pieces on a chessboard, in the streets of Havana and Matanzas (*"Fin de Siglo"* and *Walking in Matanzas*); and the eloquence in the sheer physicality of the movement of the arms, first, by the boy who thrusts them up in triumph at seeing that the ball will indeed thread the hoop (*Along the Paseo del Prado*), and later, the way the girls extend or use them to frame their faces (*Islana* and *Louda*), with an instinctive flirtatiousness—especially in the case of Louda—that is worthy of a film star vamp. (This free association of ideas is not gratuitous: the world of the movies is insinuated in the old car, which looks like a prop, and in the rear view mirror that serves as a movie screen, and in the decals of Disney and Quino characters.)

I get the feeling that these boys and girls, caught by surprise by the camera click in these different poses and situations, make up a narrative strategy to attempt to reaffirm, this time with images, what the artist has said categorically, with words, in the introductory essay: that in his judgment, Cuba's true riches are its

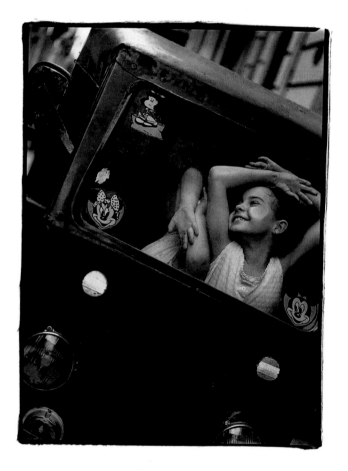

(*"Fin de Siglo"* y *Walking in Matanzas*); obsérvese la elocuencia de la pura gestualidad en el movimiento de los brazos, primero, del niño que los levanta en un gesto triunfal al ver que el balón va a ensartar el aro (*Along the Paseo del Prado*), y después, de las niñas que los extienden para ocultar o enmarcar el rostro (*Islana* y *Louda*), con una coquetería instintiva—en el caso de Louda—digna de las vampiresas del cine. (La asociación de ideas no es gratuita: el mundo del cine se insinúa en el viejo coche, que parece de utilería, en la ventanilla de cristal, que se nos antoja una pantalla, y en las calcomanías de personajes de Disney y Quino.)

Tengo la impresión de que todos esos niños y niñas, sorprendidos por el clic de la cámara en las actitudes y situaciones más diversas, forman parte de una estrategia narrativa que se propone reafirmar, con imágenes, lo que ya el autor había dicho categóricamente, con palabras, en la introducción: que a su juicio la mayor riqueza de Cuba era su gente. Los adultos viven aquí las contradicciones de una sociedad en proceso de cambio y es lógico que se pregunten de qué cambios se trata y en qué medida esos cambios los afectarán, individual y colectivamente. Pero para los niños

people. Adults here live out the contradictions of a society in the process of change so it is logical that they should ask what those changes might be, and how they might be affected by them, individually and collectively. But for children there is none of tomorrow's uncertainty; they are tomorrow. Nonetheless, the title of this book proclaims an inquiry that could begin with two of the images of children, both, in fact, situated at the Malecón: the one of the flight over the reefs—of which I have already made mention—and the one in which, from those same reefs, a child contemplates the infinite undulation of the waves framed by a totally empty horizon. For me, in my efforts to make sense of things from this side of the Malecón, the story that these and other images tell—their wholeness is what is prevalent—is one of pleasure at discovering that certain everyday gestures and situations can become symbols, can become revealing metaphors about the human condition, all thanks to the professional sensibility and honesty of an artist.

Translation by Achy Obejas

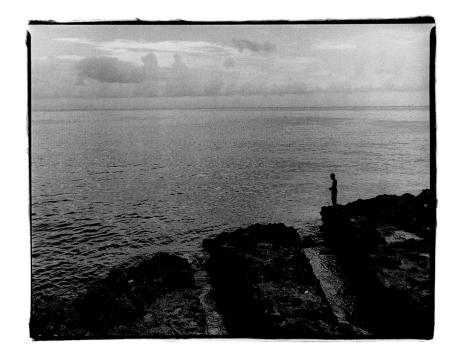

no existe la incertidumbre del mañana: el mañana son ellos. El título de este libro, sin embargo, anuncia una pesquisa que bien pudiera iniciarse con dos imágenes de niños, justamente, ambas situadas en el ámbito del Malecón: la del que vuela sobre los arrecifes—a la que ya me referí—y la del que, desde esos mismos arrecifes, contempla el infinito vaivén de las olas en el marco de un horizonte totalmente vacío. Para mí, que intento descifrar, desde el lado de acá del Malecón, la historia que esas y otras imágenes cuentan, lo que prevalece es la impresión de conjunto, el placer de descubrir que ciertos gestos y situaciones cotidianas pueden llegar a convertirse en símbolos, en reveladoras metáforas de la condición humana gracias a la sensibilidad y la honestidad profesional de un artista.

BETWEEN TRANSITION AND TRANSFORMATION

FIN DE SIÈCLE CUBA

> *Lo único seguro es que todo cambia*
> —Elsa Mora, 2001

"The Only Certainty is that Everything Changes" was the title Cuban artist Elsa Mora gave to one of her paintings in 2001, and thereby gave voice—as well as visual expression—to an abiding Cuban preoccupation. Cuba always seems to be changing. It is a historic condition. Its antecedents reach deeply into the nineteenth century, into the very sources from which Cubans draw a collective sense of nationhood. Change has recurred with such frequency that it has assumed fully the appearance of permanence: the very phenomenon to which Elsa Mora alluded. Change reproduces itself in almost all aspects of Cuban life, a

ENTRE LA TRANSICIÓN Y LA TRANSFORMACIÓN

FIN DE SIÈCLE CUBA

> *Lo único seguro es que todo cambia*
> —Elsa Mora, 2001

"Lo Único Seguro es que Todo Cambia" fue el título que dio la artista cubana Elsa Mora a una de sus pinturas en el 2001, y con ello dio voz— tanto como expresión visual—a una permanente preocupación cubana. Cuba parece siempre encontrarse comprometida en un proceso de cambio. Es una condición histórica. Sus antecedentes se arraigan en las profundidades del siglo diecinueve, en las fuentes mismas por las que los cubanos llegaron a tener un sentido colectivo de nacionalidad. El cambio se repitió con tanta frecuencia que asumió por completo una apariencia de permanencia: el mismo fenómeno al que Elsa Mora aludía. El cambio se reproduce a sí mismo en casi todos los aspectos de la vida cubana, un familiar

familiar state around which succeeding generations of Cubans have been routinely obliged to organize their lives. Every change seems to reveal the need for more change, again and again. This was the condition to which writer Antonio Benítez Rojo referred when he imagined Cuba as *"la isla que se repite"* (the repeating island).

Change has come to Cuba from many sources, in many forms. Sometimes it arrived in ways that were unexpected, often with effects that were dramatic and immediately apparent. On other occasions change was wrought gradually, almost imperceptibly, originating from sources that were unseen and often with consequences that were not evident until many years later.

If one can speak of national character, surely in the case of Cuba it must be understood to bear discernible traces of dispositions derived from the historic experience of change. These epochal divides demarcate momentous transitions by which the nation evolved into its present form: from war to peace, from colony to republic, from dictatorship to democracy—and vice versa—and from capitalism to socialism.

But it is also true that many of the forces to which Cubans were subject were beyond their control, often foreseeable but never predictable. Natural forces subjected the island periodically to the fury of the Atlantic hurricane, often with devastating effects and lasting

estado de ser alrededor del cual sucesivas generaciones de cubanos se han visto obligados rutinariamente a organizar sus vidas. Cada cambio parece revelar la necesidad de más cambios, una y otra vez. Esta fue la condición a la cual se refirió el escritor Antonio Benítez Rojo cuando se imaginó a Cuba como *"la isla que se repite."*

El cambio ha llegado a Cuba desde muchas fuentes, en muchas formas. A veces por vías inesperadas, algunas con efectos que resultaban dramáticos e inmediatamente aparentes. En otras ocasiones, el cambio fue conformado gradualmente, casi imperceptiblemente, originándose desde fuentes inadvertidas y frecuentemente con consecuencias que no fueron apreciables hasta muchos años después.

Si uno puede hablar de un carácter nacional, en el caso de Cuba seguramente, debe comprenderse que éste incluirá formas de ser derivadas de la experiencia histórica del cambio. Mucho de ello tiene que ver con esos deslindes entre épocas que sirven para demarcar aquellas transiciones trascendentales por las que esta nación evolucionó hasta su forma actual: de la guerra a la paz, de colonia a república, de dictadura a democracia—y viceversa—y de capitalismo a socialismo.

Pero es también verdad que muchas de las fuerzas a las que estaban sometidos los cubanos se encontraban fuera de su control, frecuentemente previsibles, pero nunca predecibles. Las fuerzas naturales sometieron periódicamente a la Isla a la furia de los huracanes del Atlántico, a menudo con efectos devastadores y perdurables consecuencias. Los cubanos también vivieron dentro de la

consequences. Cubans also lived inside the volatility of market forces, where the fluctuation in the world price of sugar by a mere penny or two signaled the difference between dazzling prosperity and abject poverty.

Change is embedded in the condition of being Cuban. It serves to situate a people in a state of waiting: some wait in anticipation of impending change, others wait in dread of change. The proposition of change reaches deeply into Cuban sensibilities. It serves to inform the way Cubans experience the world about them, derived from the point at which cognitive certainty intersects with intuitive impulse and thereupon is the frame of reference from which people take measure of their reality.

The certainty of change has also acted to introduce the condition of uncertainty into the cosmology of Cubans. Vast numbers of Cubans have learned to live everyday life under the spectre of impending change, with demeanors and dispositions conditioned by the knowledge that the logic to which they must respond is often a function of forces beyond their control.

The way these circumstances have affected the psyche of the Cuban people has been the subject of an on-going national meditation. Essayist Gustavo Pittaluga said "excessive faith in luck" was a characteristic of Cubans, related to experiences with the unexpected, specifically "the surrender of the spirit to the uncertainty of the future." Mercedes Cros Sandoval has suggested that Cubans

volatibilidad de las fuerzas del mercado, donde la fluctuación en el precio mundial del azúcar de un simple centavo o dos, muchas veces determinaron la diferencia entre una prosperidad deslumbrante y una pobreza abyecta.

El presentimiento del cambio está encajado en la condición de cubano. Sirve para situar a un pueblo en estado de espera: algunos esperan con anticipación el cambio inminente, otros esperan el cambio con temor. La proposición de cambio entra profundamente en la sensibilidad cubana. Sirve para conformar la manera en que los cubanos perciben el mundo que los rodea, derivada del punto en que la certeza cognoscible intercepta los impulsos intuitivos y, partiendo de ahí, es el marco de referencia a través del cual la gente mide su realidad.

La certeza del cambio también ha actuado para introducir una condición de incertidumbre en la cosmología del cubano. Un gran número de cubanos ha aprendido a vivir cada día de su vida bajo el espectro del cambio inminente con conductas y disposición condicionadas por el conocimiento de que la lógica a la cual ellos deben responder está, a menudo, en función de fuerzas más allá de su control.

La forma en que estas circunstancias han afectado la psiquis del pueblo cubano es el tema de una meditación nacional en proceso. El ensayista Gustavo Pittaluga atribuye una "excesiva fe en la suerte" como un carácter del cubano, relacionada a la experiencia con lo inesperado, específicamente "un abandono del espíritu a la incertidumbre del futuro." Mercedes Cros Sandoval ha sugerido que

possessed a "quasi-mystical attitude toward life," adding: "There was a fatalistic acceptance of the view that men were subjugated to supernatural forces. . . . Cubans believe in luck as a factor affecting human life. Success was attributed to luck more than to diligence, which of course made failure more tolerable than in societies when control over Nature is assumed."

Far more difficult to assess are the effects of change in the interior lives of people, the ways that uncertainty insinuates itself into the transactions of daily life, in those profoundly private realms of interpersonal relationships, there to act upon the normative determinants by which people give meaning and purpose to their lives. This is a culture that derives stability and continuity from the realms of the private, within family structures and kinship systems, in households and bedrooms, in those domestic depths beyond the sight of outside observers. The impact of change is most acutely experienced in the realms of the private, affecting the lives of the men and women intimately bound to each other, and to their children and their parents, and all other relationships sustained by the reciprocities intrinsic to attachments of love and respect.

■/

The circumstance of change implicates more than the present. At issue, too, are the premises

los cubanos poseían una "quasi-mística actitud hacia la vida," añadiendo: "Había una aceptación fatalista de la visión de que los hombres están subyugados por fuerzas sobrenaturales. . . . Los cubanos creen en la suerte como un factor que afecta la vida humana. El éxito se atribuía a la suerte más que a la diligencia, lo cual por supuesto, hacía la derrota más tolerable que en sociedades donde el control sobre la Naturaleza se asume."

Mucho más difíciles de valorar son los efectos de la condición de cambios en la vida interior de la gente, las formas en que la incertidumbre se insinúa en las transacciones de la vida cotidiana, en ese dominio profundamente privado de las relaciones interpersonales, presentes allí para actuar sobre los determinantes normativos por los cuales la gente da sentido y propósito a sus vidas. Esta es una cultura que deriva estabilidad y continuidad desde esos dominios de lo privado, dentro de estructuras familiares y sistemas de parentesco, en hogares y alcobas, en esas profundidades domésticas más allá de la vista de los observadores extraños. El impacto del cambio se experimenta más agudamente en el dominio de lo privado, afectando las vidas de hombres y mujeres íntimamente ligados unos a otras, y a sus hijos y a sus padres, y a todas las otras relaciones sostenidas por la reciprocidad intrínseca a los vínculos de amor y respeto.

■/

La circunstancia del cambio implica más que un presente. Se discuten también las premisas sobre las

upon which Cubans formulate the meaning of the future. The future often enters Cuban calculations as the past again, an eventuality contemplated with a mixture of anticipation and apprehension. The presumption of a future, of course, and indeed the degree to which one can under any circumstance reasonably presume to foresee the future, is a function of a people's experience with the past. The way the past is remembered serves to condition the way a future is envisioned. To the extent that the future fulfills itself in a manner generally consistent with expectations, that is, that things happen generally the way people expect them to happen, the proposition of a future acquires plausibility. The idea of a future is predicated on a set of culturally derived expectations, central to which is confidence that the circumstances under which life is lived possess sufficient elements of predictability to allow for planning and preparation as the normal course of events. Most of all, it implies faith in the premise of a better future—an ability to summon a vision of the future with reasonable confidence that things will improve.

The proposition of a future is a Cuban preoccupation, for it is never presumed to be either self-evident or self-fulfilling. It is something that people work at. All through the twentieth century, through periods of economic depression and years of political repression, through good times and bad, Cubans struggled to protect the future as the last opportunity for a better life. Generation after generation dedicated a lifetime preparing to receive the future, living with

que los cubanos formulan su sentido del futuro. El futuro muchas veces entra en los cálculos de los cubanos como el pasado otra vez, una eventualidad contemplada con una mezcla de anticipación y aprensión. La previsión del futuro, por supuesto, y, por cierto, el grado al que uno puede preverlo razonablemente es una función de la experiencia de un pueblo con su pasado. La forma en que ese pasado se recuerda condiciona la forma en que se contempla el futuro. En la medida en que el futuro se cumple de una manera, en general, consistente con las expectativas, esto es, que las cosas sucedan, en general, como la gente esperaba que sucedieran, la propuesta del futuro adquiere bases plausibles. La idea del futuro es predicada sobre un juego de expectativas derivadas culturalmente, cuyo centro es la confianza en que las circunstancias bajo las cuales se vive poseen elementos predecibles suficientes para permitir la planificación y preparación como el curso normal de los eventos. Ello, sobre todo, requiere fe en la premisa de un futuro como la posibilidad de mejora y en la habilidad para convocar una visión del futuro con una razonable confianza en que las cosas mejorarán.

La proposición del futuro es un objeto de preocupación cubana, porque nunca se presume que sea ni evidente ni realizable. Es algo para lo que la gente trabaja. A través de todo el siglo veinte, a través de períodos de depresión económica y años de represión política, en tiempos buenos y malos, los cubanos lucharon para proteger su futuro como la última oportunidad de tener una vida mejor. Generación tras generación, dedicaron sus vidas a prepararse para recibir el futuro, viviendo con las expectativas de lo que el futuro traería, sólo para descubrir que, cuando ese futuro llegaba,

expectations of what the future would bring, only to find that when the future arrived there was nothing, and, worse still, there was no more future. Héctor Quintero's play *Contigo pan y cebolla* (1962), set in Havana during the late 1950s, captured the tenor of the times with poignancy. "All my life waiting, waiting, waiting," Lala despairs, "filled with hopes, with ambitions, making plans for the future, and now at thirty-eight years of age, only thirty-eight years, I am tired. . . . And what have I achieved? Nothing. Only hopes. Hopes for the future. And when will that future arrive? When will it arrive?"

Vast numbers of Cubans were thus constantly adjusting and adapting, a process of fashioning adequate coping mechanisms and appropriate survival strategies. In the aggregate, the process served to set in relief the ways that Cubans transacted the meaning of change. Many who saw no future in Cuba emigrated, in the hope of finding one somewhere else. Others who saw no future delayed marriages and deferred families of their own, hoping for the promise of a better day so as to continue with their lives. Fertility rates often provide suggestive insight into the ways that a people experience their times. Still others who saw no future ended their lives. Suicide rates also serve to convey a sense of the times.

■/

nada había y, peor aún, que no había más futuro. La obra de Héctor Quintero *Contigo pan y cebolla* (1962), situada en La Habana de fines de la década de los años 1950, captura acremente el tenor de esos tiempos. "Toda la vida esperando, esperando, esperando," se desespera Lala, "llena de esperanzas, de ambiciones, haciendo planes para el futuro, y ya a los treinta y ocho años, nada mas que treinta y ocho años, estoy cansada. . . . ¿Qué he tenido? Nada. Esperanzas nada mas. Esperanzas para el futuro. ¿Y cuando llegará ese futuro? ¿Cuando llega?"

Un vasto número de cubanos estaban, pues, en un constante proceso de ajuste y adaptación, a través del cual diseñar los mecanismos adecuados de ajuste y estrategias apropiadas para sobre-vivir. Como suma, el proceso sirvió para realzar las formas en que los cubanos transigieron con el significado de cambios. Muchos, que no vieron un futuro en Cuba, emigraron con la esperanza de encontrar el futuro en otro lugar. Otros, que tampoco lo vieron, pospusieron el matrimonio o la formación de una familia propia, con la esperanza en la promesa de un mañana mejor para poder continuar con sus vidas. Los índices de fertilidad a menudo evidencian una sugestiva percepción de las formas en que el pueblo experimentaba los tiempos que les tocó vivir. Todavía otros, que no veían futuro alguno, pusieron fin a sus vidas. Los índices de suicidio también sirven para transmitir la sensación de lo que fue aquel momento.

■/

It is in this context that the larger measure and the lasting meaning of the Cuban Revolution must be understood. In January 1959, the proposition of a future acquired prepossessing proportions for almost all Cubans. Once again, change had arrived in Cuba. Indeed, the Cuban Revolution gave a new meaning to change, for it became at one and the same time the means and the mandate for change. It facilitated change by creating its possibility, and by casting Cubans as agents of change, made it all but inevitable, for there was so much that Cubans wanted to change.

The Revolution released powerful forces and drew into its purpose a surge of creative energy, moral certainty, and national fervor. Expectations were so high, so very high. It may never be possible to comprehend fully the range of emotions released in the days and weeks after January 1, 1959: spontaneous joy and prolonged jubilation, exuberance and exhilaration. These were heady times, and a people was aroused by new possibilities, new promises, but most of all by the prospects of a better future. In seizing their history, Cubans also claimed the future. Cubans were a people with a purpose, atop the crest of national uplift, imbued with the conviction that if the future could be shaped by the sheer will to prevail, their future would be wondrous indeed.

■/

Es en este contexto que debe comprenderse la gran dimensión y el duradero significado de la Revolución Cubana. En enero de 1959, la proposición del futuro adquirió atractivas proporciones para casi todos los cubanos. Una vez más, el cambio había llegado a Cuba. Sin dudas, la Revolución Cubana dio un nuevo significado al cambio, porque ella se convirtió al uno y mismo tiempo en medio y mandato para el cambio. Facilitó el cambio, creando la posibilidad de cambiar y al incluir a todos los cubanos como agentes del mismo, lo hizo inevitable, por tanto que había que los cubanos deseaban cambiar.

La Revolución liberó poderosas fuerzas y atrajo a sus fines una ola de energía creativa, certidumbre moral y fervor nacional. Las expectativas eran muy altas, tan altas. Tal vez nunca sea posible comprender totalmente la extensión de las emociones liberadas en los días y semanas posteriores al 1º de enero de 1959: alegría espontánea y júbilo prolongado, exuberancia y regocijo. Estos eran tiempos impetuosos, un pueblo levantado por nuevas posibilidades y nuevas promesas; pero sobre todo por la perspectiva de un futuro mejor. Al apoderarse de su historia, los cubanos reclamaron también su futuro. Los cubanos eran un pueblo con un propósito, en la cima de una cresta de elevación nacional, imbuidos de la convicción de que, si el futuro podía ser moldeado por la simple voluntad de prevalecer, su futuro podía ser, sin dudas, maravilloso.

■/

How very distant those times must have seemed during the 1990s! The collapse of the Soviet Union had far-reaching repercussions in Cuba, and almost all calamitous. The world as Cubans had known it for more than three decades disappeared. The years that followed have become known as the "Special Period in Time of Peace," and no doubt those years will assume their place among the epochal divides that people recall as the momentous occasions of their past.

Life in Cuba settled into grim and unremitting scarcity, in which shortages begat shortage, where the needs of everyday life in their most ordinary and commonplace form were often met only by Herculean efforts. Urgent needs confronted Cubans on the most fundamental level and in recurring forms, with new shortages, increased rationing, and declining services.

The Special Period cast a dark shadow across Cuba. Petroleum shortages paralyzed the island. Factories closed. Public transportation collapsed. Cuba seemed plunged into a free-fall back in time. Bicycles took the place of automobiles. Horse-drawn wagons replaced trucks. Oxen were used to plow fields in the place of tractors. Power outages put cities into darkness, hours at a time, day after day. Inventories of available clothing, soap, and detergent dropped and often disappeared altogether. Food supplies dwindled. Hunger was experienced in households across the island. Dogs could not be fed and were cast out into the streets; cats were eaten

¡Cuán distantes deben haber parecido esos tiempos durante los años 1990! El colapso de la Unión Soviética tuvo repercusiones de largo alcance en Cuba y casi todas ellas calamitosas. El mundo, como lo conocieron los cubanos por más de tres décadas, desapareció. Los años que siguieron han venido a conocerse como "El Período Especial en Tiempo de Paz" y, sin dudas, ocuparán su lugar como una de las delimitaciones entre épocas por las cuales el pueblo de una nación recuerda las ocasiones trascendentales de su pasado.

La vida en Cuba se asentó en una condición de grimosa e incesante escasez, en la cual la escasez engendraba más escasez, en la que las necesidades de la vida cotidiana en sus formas más ordinarias y comunes sólo se resolvían la mayoría de las veces por medio de esfuerzos hercúleos. Los cubanos enfrentaron necesidades apremiantes en los niveles más fundamentales y, de manera recurrente, con nuevas escaseces, incremento del racionamiento y declinación de los servicios.

El Período Especial proyectó una sombra negra a lo largo de Cuba. La falta de petróleo paralizó la Isla. Las fábricas cerraron. El transporte público colapsó. Cuba pareció precipitarse vertiginosamente en una caída libre hacia atrás en el tiempo. Las bicicletas tomaron el lugar de los automóviles. Los carretones de caballo reemplazaron a los camiones. En lugar de tractores, se utilizaron bueyes para arar los campos. Los cortes de energía sumergieron a las ciudades en las penumbras, horas seguidas, día tras día. Los inventarios disponibles de ropa, jabón y detergentes se hundieron o desaparecieron del todo. Los suministros de alimentos menguaron. El hambre fue

and all but disappeared from the streets. Precise data are not available but anecdotal evidence suggests that increasing numbers of Cubans delayed marriage and that fertility rates declined to what many anticipate will be recorded as the lowest in the twentieth century. Emigration soared and, in the summer of 1994, the deepening crisis erupted into a massive flight of Cubans. Suicide increased. Mortality data have not been published for these years, but almost everyone seems to know someone who committed suicide.

Cuba found itself increasingly isolated and beleaguered, faced with dwindling aid, decreasing foreign exchange reserves, diminishing resources, and confronting the necessity to ration goods that were already scarce and further reduce services that were already in decline. The Special Period was a time of structural dislocation and institutional disarray, when many of the assumptions upon which Cuba had based its economic organization, development strategies, and social programs could no longer be reasonably sustained. Some of the most noteworthy moral and material achievements of the Revolution, including nutrition care, health delivery systems, and educational programs, began to wither under the effects of the crisis.

It became all but impossible to go about one's daily life in any normal fashion, when so much of one's time and energy were expended in what otherwise and elsewhere were routine household errands and ordinary family chores. Days were frequently filled with unrelieved hardship and

experimentada en los hogares en toda la Isla. No se podía alimentar a los perros por lo que fueron echados a las calles; se comió a los gatos, los que prácticamente desaparecieron de las calles. No hay estadísticas disponibles; pero la evidencia en las anécdotas sugiere que un número creciente de cubanos pospuso el matrimonio y que los índices de fertilidad declinaron a niveles que muchos anticipan serán recogidos como los más bajos del siglo veinte. La emigración se disparó y, en el verano de 1994, la profundización de la crisis hizo erupción en la forma de una huída masiva de cubanos. Los suicidios se incrementaron. No se han publicado los índices de mortalidad para esos años; pero casi todo el mundo parece conocer a alguien que cometió suicidio.

Cuba se encontró a sí misma crecientemente aislada y sitiada, enfrentando una menguada ayuda externa, disminuidas reservas de divisas extranjeras y decrecientes recursos y confrontando la necesidad de racionar bienes que ya estaban escasos y reducir servicios que ya se encontraban en declinación. El Período Especial fue un tiempo de dislocación estructural y desorden institucional, al no poder sostenerse razonablemente muchos de los supuestos sobre los cuales Cuba había basado su organización económica, estrategias de desarrollo y programas sociales. Algunos de los más relevantes logros morales y materiales de la Revolución, incluyendo la atención nutricional, el sistema de salud y los programas educacionales, comenzaron a marchitarse bajo los efectos de la crisis.

Se convirtió en poco menos que imposible continuar normalmente la vida cotidiana personal al tener que dedicar tanto del tiempo y la energía de uno en lo que, en todas partes y de

adversity in the pursuit of even the most minimum needs of everyday life: day after day, hours were spent standing in lines at the local grocery store, waiting for public transportation, going without electricity. Vast amounts of ingenuity were applied to meeting ordinary and commonplace needs. *Resolver* and *inventar* became the operative verbs of a people seeking ways to make do and get by.

■/

The trauma of the Special Period, experienced by millions of households across the island as scarcity, hunger, and want, etched itself deeply into Cuban sensibilities. The Special Period affected more than the patterns of daily life. Changed, too, were the ways that Cubans took measure of their circumstances. Perhaps not since the early 1960s were existing value systems subject to as much pressure as they were during the 1990s. Much of this had to do with defining morality amid so much failure. New fault lines appeared on the moral topography of Cuban daily life and have acted to reconfigure the normative terms by which Cubans entered the twenty-first century. The Special Period must be seen as a defining experience, although the direction and the distance—perhaps the depth—of the new fractures are not yet apparent. An entire generation came of age during these years, and it remains to be seen how their experiences will shape the future of Cuba.

otras formas, serían normalmente gestiones rutinarias domésticas y ordinarias tareas familiares, donde los días se llenaban frecuentemente del rigor y la adversidad sin alivio en la satisfacción, inclusive, de las necesidades más ordinarias de la vida, día tras día: horas de cola en las tiendas de víveres locales, horas esperando por el transporte público, horas sin electricidad. Inmensas cantidades de ingeniosidad fueron dedicadas a satisfacer necesidades comunes y ordinarias. *Resolver* e *inventar* se convirtieron en verbos operativos para la gente que buscaba vías para alcanzar y proseguir.

■/

El trauma del Período Especial, experimentado en millones de hogares a lo largo de toda la Isla como escasez, hambre y necesidad, se grabó profundamente en la sensibilidad cubana. El Período Especial afectó algo más que los patrones de la vida cotidiana. También cambió las formas en que los cubanos evaluaban sus circunstancias. Tal vez desde los años iniciales de la década de 1960, no se había sometido el sistema de valores existente a tanta presión como en la década de los años 1990. Mucho tenía que ver con la moralidad al fallar la fe. Nuevas líneas de fallas aparecieron en la topografía moral de la vida diaria de los cubanos y han actuado para reconfigurar los términos normativos bajo los cuales los cubanos entraron al siglo veintiuno. El Período Especial debe ser visto como una experiencia definitoria, aunque la dirección y el tamaño, tal vez la profundidad, de las nuevas líneas de

The Special Period accelerated change, and it appeared first in the realm of popular expectations. It was not a question of whether change would come or even when it would arrive—changes were necessary immediately, and on that matter Cubans were unanimous. Simply put: things *had* to change. The real questions were how much change, its scope, and what would follow.

Dire and deteriorating circumstances forced the Cuban political leadership into compromise and concession. Changes that would have been unthinkable in 1990 became commonplace by 1995. The dollar was introduced into the Cuban economy. The state monopoly on employment ended, and self-employment in more than one hundred trades and services was authorized. Private enterprise returned. Under the new provisions of the law, photographers, hairdressers, carpenters, cooks, and computer programmers, among many others, were allowed to operate businesses and to offer their services to the public for direct compensation. Artists, painters, sculptors, and musicians were permitted to sell their work to the public. Farmers received permission to sell surplus production on the open market after meeting their quota for the state markets.

Attitudes also changed. No longer were Cubans who desired to emigrate subject to scorn and vituperation. Cubans who opted to leave during the 1990s were mostly young men and women, themselves raised within the Revolution, many of whom were the sons and daughters of the

falla no sean todavía visibles. Una generación completa arribó a su mayoría de edad durante estos años y está aún por verse como esa experiencia actuará para modelar el futuro de Cuba.

El Período Especial fue un tiempo de cambio acelerado. Muchos cambios se registraron primero en el dominio de las expectativas populares. No era cuestión de que si los cambios llegarían, ni siquiera cuando llegarían—los cambios eran necesarios inmediatamente y en esa cuestión los cubanos eran unánimes. Para ponerlo simple: las cosas *tenían* que cambiar. La pregunta real era cuánto cambio y su alcance y qué clase de otros cambios vendrían a continuación.

Las deplorables y deterioradas circunstancias forzaron al liderazgo político cubano al compromiso y la concesión. Cambios que eran impensables en 1990 se convirtieron en comunes para 1995. Se introdujo el dólar en la economía cubana. Terminó el monopolio estatal sobre el empleo y se autorizó el trabajo por cuenta propia en más de cien oficios y servicios. La empresa privada regresó. Bajo las nuevas disposiciones de la ley, fotógrafos, peluqueros, carpinteros, cocineros y programadores de computación, entre muchos otros, fueron autorizados a operar negocios y a ofrecer sus servicios al público a cambio de compensación directa. Artistas, pintores, escultores y músicos fueron autorizados a vender su trabajo al público. Los campesinos recibieron permiso para vender su producción sobrante en el mercado abierto, después que cumplieran sus cuotas con los mercados estatales.

Las actitudes también cambiaron. Los cubanos que deseaban emigrar no fueron ya objeto de escarnio y vituperio. Los cubanos que optaron por irse durante los años 1990 eran en su mayoría

generation who had made the Revolution and remained faithful to its purpose for more than thirty years. Many included the children of the leadership of the Revolution. Cuba could no longer reasonably guarantee them a future commensurate with their expectations, and they departed in search of a better future somewhere else.

The Special Period also plunged hundreds of thousands of Cubans into idleness. Factories discharged workers. Shops released employees. The government furloughed untold numbers of soldiers and civil servants. Vast numbers of men and women filled the ranks of the idle and jobless, obliged to resign themselves to a condition of anticipation: waiting for change, waiting for something to happen, waiting for some sign to indicate how they would live the rest of their lives. The Spanish verb to wait—*esperar*—also takes into its meaning the idea to hope: in this instance, waiting for change, hoping for change.

The condition of waiting assumed all-encompassing dimensions and insinuated itself into virtually every aspect of Cuban daily life. Everywhere the ubiquitous lines: at bus stops and train stations, at the theaters and restaurants, at the post office and grocery stores. Waiting became a way of life: waiting to shop, waiting to eat, waiting to travel, waiting for the electricity to return to resume some measure of household normalcy—waiting endlessly, it seemed. But, most of all, waiting for change.

hombres y mujeres jóvenes, crecidos en la Revolución, muchos de los cuales eran hijos e hijas de la generación que hizo la Revolución y permaneció fiel a sus propósitos por más de treinta años. Muchos incluían a los hijos del liderazgo de la Revolución. Cuba no podía garantizarles ya razonablemente un futuro conmensurable con sus expectativas y ellos partían en busca de ese futuro en otros lugares.

El Período Especial también empujó a cientos de miles de cubanos al ocio. Las fábricas dieron baja a trabajadores. Las tiendas liberaron a empleados. El gobierno licenció un incalculable número de soldados y empleados públicos. Un enorme número de hombres y mujeres incrementaron las cifras de los ociosos y los desempleados, obligados a resignarse a sí mismos a la condición de expectación: esperando cambios, esperando que algo sucediera, esperando algún indicio de cómo ellos vivirían el resto de sus vidas. El verbo español *esperar* también incluye en su significado la idea de la esperanza: en este caso, esperando por un cambio, esperanzados por el cambio.

La condición de esperar asumió una dimensión omnicomprensiva y virtualmente se insinuó a si misma en todos los aspectos de la vida diaria de los cubanos. En todas partes las ubicuas colas: en las paradas de autobuses y en las estaciones de trenes, en los teatros y restaurantes, en las estaciones de correos y las tiendas de víveres. Esperar se convirtió en una forma de vida: esperando para comprar, esperando para comer, esperando para viajar, esperando el regreso de la electricidad para reasumir en alguna medida la normalidad hogareña, parecía que se esperaba sin fin. Pero, sobre todo, esperando por un cambio.

Conditions of change and changelessness exist in anomalous juxtaposition to one another. They are inscribed with different values, of course, and speak to different meanings. If the Revolution derived its purpose in the pursuit of change, it also permitted vast spaces to remain unchanged. Some of this was by design, of course, and with the intention to serve the interests of the tourist industry. Tourist interest in Cuba increased precisely during these most difficult times—indeed, in large measure because of these conditions. The economic crisis obliged Cubans to open the island to foreign visitors on a scale unknown since the late 1950s. Tourism has placed a premium on changelessness. Historic preservation assumed value precisely because of its capacity to serve as means of transport into the past. The colonial city of Trinidad dwells in the past. La Habana Vieja has been restored and is reborn anew properly old.

But changelessness also speaks to a more ambiguous condition, whereby the old survives not as a means of transport to the past but because it continues to serve a vital function in the present. Old American automobiles, for example, after more than forty years of the U.S. embargo, continue to provide indispensable service in Cuba. They stalk the narrow streets of cities across the island, squeaking and rattling under the weight of years, painted at least as often as they

Las condiciones de cambio y de ausencia de cambio existen en anómala yuxtaposición una a la otra respectivamente. Ellas se inscriben con diferentes valores, por supuesto, y se dirigen a diferentes interpretaciones. Si la Revolución derivó su propósito hacia la búsqueda del cambio, también permitió que vastos espacios permanecieran sin cambios. Algunos se dejaron por designio, desde luego, y con la intención de que sirvieran los intereses de la industria del turismo. El interés turístico en Cuba se incrementó precisamente durante éstos, sin dudas los tiempos más difíciles, y en gran medida, a causa de estas condiciones. La crisis económica obligó a los cubanos a abrir la Isla a los visitantes extranjeros en una escala desconocida desde el final de los años 1950. El turismo premió la ausencia de cambio. La preservación histórica asumió valor precisamente a causa de su capacidad para servir como medio de transporte al pasado. La ciudad colonial de Trinidad habita en el pasado. La Habana Vieja ha sido restaurada y renace de nuevo, apropiadamente vieja.

Pero la ausencia de cambio también nos habla de una condición más ambigua, por la que lo viejo sobrevive no como un medio de viajar al pasado sino porque continúa cumpliendo una función vital en el presente. Por ejemplo, viejos automóviles americanos continúan brindando un servicio indispensable en Cuba tras cuarenta años de embargo de los Estados Unidos. Ellos se mueven majestuosamente por las estrechas calles de las ciudades a través de toda la Isla, rechinando y

have been repaired. Cuba is a living museum of American automotive history. The Packards, Studebakers, Edsels, and DeSotos that long ago disappeared from American roads remain in use across the island. There is no place for planned obsolescence in Cuba.

What Cubans had set out to achieve was change, but what foreigners have come to appreciate is the absence of change. The city of Havana has changed little during these past forty years, and almost always elicits favorable foreign comment. Visitors to Havana often rejoice at the capital's changelessness. The most recognizable symbols of the post–Cold War global economy have not yet reached Cuba: no Golden Arches, no Marlboro Man, no Hard Rock Cafes. What often serves as a source of despair for Cubans is the delight of foreigners. The tourist guide *Cuba Handbook* (1997) celebrates the historic charms of Havana—"little changed today"—and prepares the prospective tourist for "being caught in an eerie colonial-cum-1950s time warp," and adds: "For foreign visitors, it is heady stuff."

■/

It is far too early to confer historical meaning upon the Cuban experience during the second half of the twentieth century. Too much is still unresolved, too much is still unsettled. Cubans have persisted and prevailed, certainly, despite recurring hardship from within and unrelenting

ruidosos bajo el peso de los años, pintados una y otra vez, al menos con tanta frecuencia como han sido reparados. Cuba es un museo vivo de la historia automotriz americana. Los Packards, Studebakers, Edsels y DeSotos, desaparecidos desde hace mucho tiempo de las carreteras americanas, continúan en uso en toda la Isla. No hay lugar para la obsolescencia planificada en Cuba.

Lo que los cubanos se dispusieron a lograr fue el cambio, pero lo que los extranjeros vienen a apreciar es la ausencia de cambio. La ciudad de La Habana ha cambiado poco durante estos últimos cuarenta años y casi siempre despierta un comentario favorable de los extranjeros. Los visitantes de La Habana con frecuencia se regocijan ante la ausencia de cambio de la Capital. Los signos más reconocidos de la economía global de la post Guerra Fría no han llegado aún a Cuba: no hay "Golden Arches," ni Hombre Malboro, no hay Cafés de Hard Rock. Lo que muchas veces constituye una causa de desespero para los cubanos es, en cambio, delicia de los extranjeros. La guía turística *Cuba Handbook* (1997) celebra los encantos históricos de La Habana—"muy poco cambiada hoy"—y prepara al perspectivo turista para "ser capturado por una misteriosa curvatura del tiempo hacia lo colonial-cum-1950" y añade: "Para los visitantes extranjeros, es algo intoxicante."

■/

Es aún por mucho demasiado temprano para conferir significado histórico a la experiencia cubana durante la segunda mitad del siglo veinte. Demasiado está por resolver, demasiado está sin asentar.

pressure from without. Cuba may indeed be *"la isla que se repite,"* but it is also, in the words of Luis Machado, *"la isla de corcho"*—the island of cork: indomitable and unsinkable.

The Special Period will surely loom large in almost all explanations of socialist Cuba. It can hardly be otherwise. The disruption and dislocation occasioned by the Special Period reached deeply into the sources of public and private demeanor, there to rearrange many of the signposts by which vast numbers of Cubans had derived their bearings. Much of this is related to processes of flux and reflux, of ebb and flow, of the loss of political bearings and moral purpose, of the preservation and reinvention of the value system by which the meaning of Cubanness acquired resonance. The Special Period has served to demarcate the life of a generation, to persist hereafter as the reference point by which people often make those profoundly personal distinctions about their lives before and after.

Contemporary observers can serve a useful role in contributing explanations of the Cuban condition at the end of the twentieth century. They provide narrative structure and visual form to these times: to write and record, to film and photograph, to chronicle a time of profound personal disruption and national dislocation. The way these years will eventually be understood is in part influenced by insights into how they were experienced. Contemporary narrative chronicles and visual representations serve as means and sources of explanation. The

Ciertamente, los cubanos han persistido y prevalecido pese a los recurrentes rigores internos y a las implacables presiones externas. Cuba puede sin dudas ser *"la isla que se repite,"* pero es también, en las palabras de Luis Machado, *"la isla de corcho"*—indomable e insumergible.

El Período Especial seguramente tendrá una gran presencia en casi todas las explicaciones sobre la Cuba socialista. Difícilmente puede ser de otra forma. La dislocación y el rompimiento ocasionado por el Período Especial alcanzaron profundamente a los fundamentos del manejo público y de la conducta privada, reordenando muchas de las señales por las que un gran número de cubanos derivaban su rumbo. Mucho de esto está vinculado a un proceso de flujo y reflujo, de altas y bajas, de la pérdida de rumbo político y propósitos morales, de la preservación y reinvención de un sistema de valores por el cual el significado de ser cubano adquirió resonancia. El Período Especial ha servido para demarcar la vida de una generación, para persistir en lo adelante como el punto de referencia por el cual la gente a menudo hacen esas profundas distinciones personales sobre sus vidas de antes y después.

Los observadores contemporáneos pueden cumplir un papel útil contribuyendo con explicaciones utilizables sobre la condición cubana al final del siglo veinte, brindando la estructura narrativa y la forma visual de estos tiempos: escribir y registrar, filmar y fotografiar, hacer la crónica de un tiempo de una profunda ruptura en lo personal y de dislocación nacional. La forma en que estos años serán eventualmente comprendidos será influenciada en parte por la visión de cómo ellos fueron experimentados. Las crónicas narrativas contemporáneas y las representaciones visuales

value of contemporary perspectives lies in their capacity to offer insight into troubled times, as perspective self-consciously engaged in dialogue with the circumstances of their time.

■|

The Cuba photographs of E. Wright Ledbetter were produced in the course of five separate visits to the island—mostly to Havana, Regla, Santiago de Cuba, and Matanzas—spanning approximately four years between mid-1997 and mid-2001; that is, Cuba at the turn of the century. The worst of the Special Period was over. These were years in which conditions of daily life had improved and signs of recovery gave cause for hope. This is not to suggest that times were good—they were not. But they were better. Conditions in the year 2000 were not as bad as they had been five years earlier, but neither were they as good as they had been in 1990. On the other hand, as many Cubans have come to understand intuitively, everything is relative.

Ledbetter's photographic images offer select sites and chance moments within the general spatial and temporal condition of *fin de siècle* Cuba. The larger meaning of the photographs must be based on knowledge of a people and place emerging from a time of unremitting hardship, of values in transition, of broken families and shattered households, but most of all a time of

sirven como medio y fuente de explicación. El valor de las perspectivas contemporáneas yace en su capacidad de ofrecer una visión de los tiempos problemáticos, como una perspectiva que a conciencia se compromete en un diálogo con las circunstancias de su tiempo.

■|

Las fotografías de Cuba de E. Wright Ledbetter fueron logradas en el curso de cinco visitas separadas a la Isla, principalmente a La Habana, Regla, Santiago de Cuba y Matanzas, abarcando aproximadamente cuatro años entre mediados de 1997 y mediados del 2001, esto es, Cuba a la vuelta del siglo. Lo peor del Período Especial ya había quedado atrás. Estos eran años en los que las condiciones de la vida diaria habían mejorado y las señales de recuperación daban pie a la esperanza. Esto no pretende sugerir que los tiempos eran buenos—no lo eran. Pero habían mejorado. Las condiciones en el año 2000 no resultaban tan malas como habían sido cinco años antes, pero tampoco eran tan buenas como habían sido cinco años más atrás. Por otra parte, como muchos cubanos han venido a comprender intuitivamente, todo es relativo.

Las imágenes fotográficas de Ledbetter ofrecen sitios seleccionados y momentos casuales de la más amplia gama de tiempo y espacio de la Cuba del *fin de siècle*. Una vía para la comprensión del más amplio significado de las fotografías debe estar basada en el conocimiento de un pueblo y un lugar que emergen de un tiempo de incesantes penalidades, de valores en transición, de familias

meditation in which a people pause at a cross-roads to ponder the meaning of the past and the purpose of the future.

The photographs provide insight into the moral condition and material circumstance in which Cubans experienced a time of dislocation. They speak to the public face of hardship, and as such occasionally offer insight into the interior lives of people engaged in the commonplace doings of everyday life. Aspects of certainty and uncertainty seem to converge upon one another with ambiguity and ambivalence. Their condition is that of a people conscious of the transition in which they live but knowing neither its direction nor its destination.

There is nothing exotic about everyday life in Ledbetter's photographic images of Cuba. There is little of the sensual tropical tones by which Cuba is often rendered for popular foreign consumption. Rather, the vantage point is derived mostly from the street, from the alleyways, and from the debris and rubble of the city; through monochromatic grays, the color of the city is given sensory dimension. The urban landscape and chance encounters with its residents serve as the setting and *personae dramatis* by which he renders the visual pastiche of momentous historic change: places and people entirely within the context of the commonplace environment, at a distance, to be sure, but engaged. Ledbetter has selected his subjects unsystematically but never indifferently, as a circumstance of opportunity, of course, but also as a function of discretion,

rotas y hogares quebrantados; pero, sobre todo, de un tiempo de meditación sobre un pueblo que se detuvo en una encrucijada a ponderar el significado del pasado y el propósito del futuro.

Las fotos proveen una percepción de la condición moral y las circunstancias materiales en las que los cubanos experimentaron un tiempo de dislocación. Hablan del rostro público de las privaciones y, como tales, ofrecen ocasionalmente una visión del interior de las vidas de personas comprometidas en los quehaceres comunes de la vida cotidiana. Aspectos de certidumbre e incertidumbre parecen entramados uno sobre el otro con ambigüedad y ambivalencia, la condición de un pueblo consciente de la transición en la que vive; sin conocer, empero, la dirección que tomará la transición, ni el destino hacia el que se dirigirá la misma.

No hay nada exótico sobre la vida diaria de Cuba en las imágenes fotográficas de Ledbetter. Hay muy poco de los sensuales tonos tropicales mediante los cuales frecuentemente se ofrece Cuba para el consumo popular extranjero. Más bien, la toma oportuna se deriva a menudo de una calle, de un callejón, de los escombros y ruinas de la ciudad, a través de grises monocromáticos, por medio de los cuales se le da a los colores de la ciudad una dimensión sensorial. El paisaje urbano y el encuentro casual con sus residentes sirven de escenario y como *personae dramatis* para la interpretación de una imitación visual de un cambio histórico monumental: lugares y personajes totalmente dentro del contexto del medio común, en la distancia, seguro, pero comprometidos. Ledbetter seleccionó sus sujetos sin aplicar un sistema, pero nunca con indiferencia; como una cuestión de oportunidad,

with a faith deeply invested in the revelatory promise of the image. There is no suspension of disbelief here.

There are multiple layers to daily life in Cuba, compressed tightly upon one another, interacting and interlocking, to be sure, but also separate and self-contained. Ledbetter's photographs look upon Cuba mostly by day, when people are devoted to the most public facets of their daily activity. Nocturnal Cuba is far more elusive, difficult to penetrate, if only because it requires access to intimate space.

Change co-exists with changelessness. Ordinary tasks are conducted under extraordinary circumstances. The maintenance of routine obeys an internal logic of its own. Sustaining the habits of everyday life, those common practices and ordinary behaviors by which people order their everyday lives, serves as a vital means of continuity at a time of rupture. The semblance of normal life is a salient motif in Ledbetter's photographs. Almost everything seems so very normal. But we know that this was a Special Period in Time of Peace.

Normalcy assumes many guises. The images of the beauty parlor and the barbershop offer testimony to the power of the routine over dysfunctional times. Women sit under the hair dryers and have their finger nails manicured. Vanity still matters.

Nowhere perhaps is the appearance of normalcy preserved in such unremarkable ways as in the

desde luego, pero también como una función de discreción, con una fe profundamente invertida en la promesa de revelación de la imagen. No hay aquí una suspensión por incredulidad.

Existen múltiples estratos en la vida cotidiana en Cuba, comprimidos apretadamente unos sobre otros, interactuando y abrazándose, pero, sin dudas, también separados y autoabarcadores. Las fotografías de Ledbetter miran a Cuba casi siempre de día, la ocasión en la que la mayoría de la gente se dedica a las facetas públicas de su actividad cotidiana. La Cuba nocturna es con mucho más elusiva, difícil de penetrar, cuando menos sólo porque requiere de acceso a espacios íntimos.

El cambio coexiste con la ausencia de cambio. Las tareas ordinarias se cumplen bajo circunstancias extraordinarias. Mantener la rutina obedece a una lógica interna de sí misma. Continuar los hábitos de la vida cotidiana, esas prácticas comunes y comportamientos ordinarios por los cuales la gente ordena su quehacer de cada día, sirve como el medio vital de continuidad en un tiempo de ruptura. La apariencia de vida normal figura como un motivo prominente en las fotografías de Ledbetter. Casi todo da la impresión de parecer tan normal. Pero sabemos que éste era el Período Especial en Tiempo de Paz.

La normalidad asume muchas caras. Las imágenes del salón de belleza y la barbería sirven de testimonio del poder de la rutina sobre tiempos disfuncionales. Las mujeres se sientan bajo los secadores y se arreglan las uñas. La vanidad aún importa.

Tal vez en ningún lugar la apariencia de normalidad es preservada de manera tan poco notable

lives of children. Children may bear the knowledge that things are not quite right, but child-hood in Cuba has survived more or less intact. Children entertain themselves in ways that evoke another time. They make do with what there is: a girl jumps rope, a boy rides on a bicy-cle. Children play with tops and fly kites. They learn ballet and swim along the Malecón. Children, too, enact meanings of the verbs *resolver* and *inventar:* a volleyball court is fashioned with a string stretched across a deserted street; a basketball hoop is nailed to a tree along the Paseo del Prado.

■/

The Special Period disrupted more than the material basis upon which daily life was organized. It also affected the moral terms with which people took measure of the world around them. The divide between the dollar economy and *peso* subsistence was only the most visible manifestation of a deeper disarticulation, one which served to

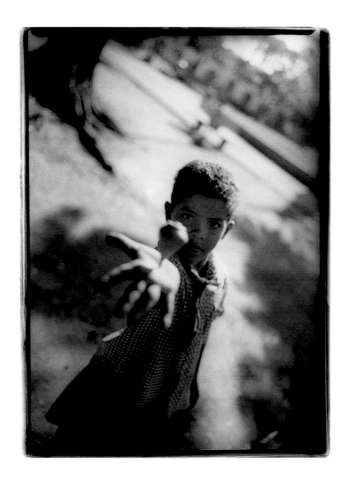

como en la vida de los niños. Los niños podrían soportar el conocimiento de que las cosas no están tan bien; pero la niñez en Cuba sobrevivió más o menos intacta. Los niños se entretienen ellos mismos en formas que evocan otros tiempos; ellos se las arreglan con lo que está disponible: una cuerda de saltar para niñas, un niño en una bicicleta. Los niños juegan con trompos y vuelan papalotes. Ellos aprenden ballet y nadan a lo largo del Malecón. Los niños también extraen significados a los verbos *resolver* e *inventar:* un terreno de volleyball se forma con una soga tendida a lo ancho de una calle desierta; un aro de basketball se clava a un árbol en el Paseo del Prado.

■/

El Período Especial interrumpió algo más que la base material sobre la que estaba organizada la vida cotidiana cubana. También afectó los términos morales con los cuales el pueblo tomaba la medida del mundo que lo rodeaba. La línea divisoria entre la economía del dólar y la subsistencia del peso era sólo la manifestación más visible de una desarticulación más profunda y servía para poner de relieve tensiones de otro tipo entre los incentivos morales y materiales, entre el deber

set in relief tensions of another sort, between moral incentives and material inducements, between public duty and private responsibility, between the certainty of secular knowledge and faith in spiritual beliefs.

These issues took many forms, and among the most conspicuous was the revival of religion. *Santería* flourished. The Havana Synagogue revived. Catholic and Protestant churches filled to capacity with *creyentes* (believers). The State could not but accommodate the new stirrings of spirituality and encouraged *creyentes* to incorporate themselves into the Communist Party and participate more actively in the Revolution. It was henceforth possible to be both religious and revolutionary.

The photographic images capture signs of the new religiosity. Religious iconography appears everywhere, captured sometimes as an incidental presence in a composition with another purpose. A crucifix is worn by Liliasne on the portico of Casa Grande. At other points the religious presence is revealed as subject, as with Rabbi José or two nuns at El Cobre, or sometimes with a hint of irony as the boy cycling past the statue of the Sacred Heart of Jesus.

At some point during these years—at about the time the Pope visited Cuba in 1998—the celebration of Christmas resumed. Christmas Day 1997 was observed as an official holiday— for the first time in almost three decades. Artificial Christmas trees—*"los arbolitos"*—long ago placed in forgotten storage, reappeared in households across the island, properly decorated with

público y la responsabilidad privada, entre la certidumbre del conocimiento secular y la fe en las creencias espirituales.

Estos temas aparecen de muchas formas y entre las más conspicuas está el renacimiento de la religión. La *Santería* floreció. La Sinagoga de La Habana revivió. Los creyentes llenaron a plena capacidad las iglesias católicas y protestantes. El Estado no pudo sino acomodarse a las nuevas vibraciones de espiritualidad y animó a los creyentes a incorporarse al Partido Comunista y participar más activamente en la Revolución. Desde entonces fue posible ser, a la vez, religioso y revolucionario.

Las imágenes fotográficas capturan señales de la nueva religiosidad. La iconografía religiosa aparece en todas partes, capturada algunas veces como una presencia incidental en una composición con otro objetivo. Liliasne usa un crucifijo en el pórtico del Casa Grande. En otros lugares, la presencia religiosa se deja ver como el sujeto, como sucede con Rabbí José o dos monjas en El Cobre, o algunas veces con un toque de ironía como el niño que pasa en bicicleta bajo la estatua del Sagrado Corazón de Jesús.

En algún momento durante estos años—alrededor del momento de la visita del Papa a Cuba en 1998—se reinició la celebración de las Navidades. El día de Navidad de 1997 fue observado como una festividad oficial—por primera vez en casi tres décadas. Arboles artificiales de Navidad— *"los arbolitos"*—guardados durante largo tiempo en olvidados depósitos, reaparecieron en los hogares a todo lo largo de la Isla, apropiadamente decorados con ornamentos navideños y collares

Christmas ornaments and strings of blinking lights. The presence of a decorated tree in *Casa Osvaldo* stands starkly, without the trappings customarily surrounding the Christmas tree in the North, without gifts under it. It stands as a symbol possessed of many meanings.

■|

The photographic images chronicle a people at a time of change and allude to the process of revival and recovery in ways that are subtle and salient. These circumstances are often revealed in unpretentious compositions, images that depict what otherwise may appear as utterly commonplace doings, but in the context of Cuba portend transition. Abandoned dogs still roam free on the streets of the cities, and the image of a tropical dusk with the silhouette of the barking dog offers a haunting image. The dog at San Juan de Dios sits in waiting—dogs too appear to be waiting. But the image of a man walking his dog in a working-class neighborhood speaks to something else and implies change of another kind—of dogs returning to dwell once more inside the urban households. And the photograph of the cat documents that they, too, are back.

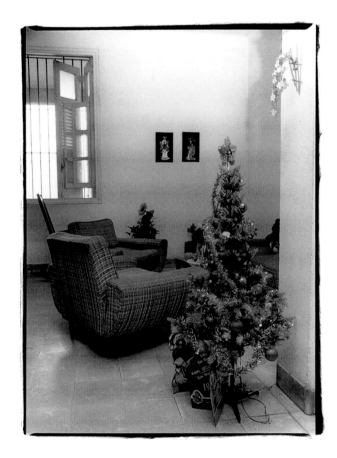

de guirnaldas parpadeantes. La presencia de un árbol decorado en la *Casa Osvaldo* se yergue severa, sin los usuales adornos que normalmente rodean al árbol de Navidad en el Norte, sin regalos bajo el árbol. Él se alza como un símbolo poseedor de muchos significados.

■|

Las imágenes fotográficas son la crónica de un pueblo en un tiempo de cambio y aluden al proceso de reanimación y recuperación en formas insinuantes y resaltantes. Estas circunstancias se encuentran frecuentemente en composiciones sin pretensiones, imágenes que muestran lo que de otra manera puede parecer como actividades absolutamente comunes, pero que en el contexto de Cuba representan el producto y presagian la transición. Perros abandonados aún vagan libremente por las calles de las ciudades y la imagen de un crepúsculo tropical con la silueta de un perro ladrando ofrece una imagen obsesiva del tiempo de los perros. El perro en San Juan de Dios se sienta en espera—los perros también parecen estar esperando. Pero la imagen de un hombre paseando a su perro en un barrio de trabajadores nos habla de algo más e implica cambios de otro tipo: de perros regresando a habitar una vez más dentro de los hogares urbanos. Y la fotografía del gato: los gatos están de regreso.

La transición se discierne a través de la ubicuidad de vendedores, mercachifles y pregoneros

Transition is discerned through the ubiquity of vendors, peddlers, and hawkers pursuing their livelihood. A fist full of clutched dollars in the image of dollar sandwiches—in this setting they are almost always denominations of one dollar bills—the stands of snacks and drinks—all

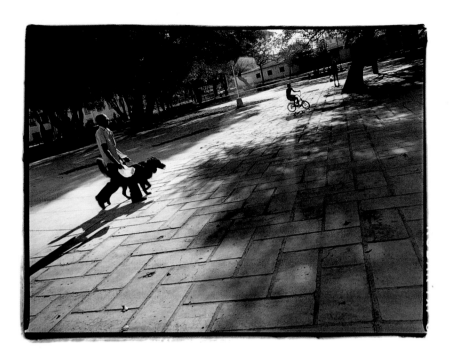

speak to the transactions of the street. It is penny capitalism, to be sure, but capitalism. Perhaps anywhere else an unremarkable sight, but in Cuba the scene is loaded with meaning. The self-employed are everywhere to be seen, and the implications are far-reaching.

Public transportation and private motor vehicle traffic all but disappeared during the Special Period. Much has returned but the effects continue to linger. The photographs chronicle the new modes of transportation, almost all of which involved cycles—bicycles, motorcycles, tricycles. The photograph of María happens to take in on its left edge a common mode of family transportation—father, mother, and

dedicados al empeño de ganar la vida. Un puño lleno de apretados dólares en la imagen de sándwiches de dólares—en esta forma se trata casi siempre de denominaciones de un dólar—el mostrador de meriendas y bebidas, todos nos hablan de la transición de la calle: capitalismo de centavos, seguramente, pero capitalismo. Tal vez, en cualquier otro

lugar, una vista sin nada destacable; pero, en Cuba, esta escena está llena de significado. Los cuentapropistas son visibles por todas partes y las implicaciones tienen un largo alcance.

El transporte público y el tráfico de vehículos privados prácticamente desaparecieron durante el Período Especial. Una gran parte ha regresado, pero los efectos continúan sintiéndose. Las fotografías recogen una crónica de los nuevos medios de transporte, casi todos los cuales derivan de los ciclos: bicicletas, motocicletas y triciclos. La fotografía de María capta casualmente, en el extremo izquierdo de la foto, un modo común de transporte familiar: padre, madre e hijo, todos sobre una bicicleta. Triciclos de tamaño

child all atop a bicycle. Adult-size tricycles are assembled with cabs attached and take to the streets to provide taxi service.

Ledbetter's photographs are particularly rich with the signs of the time, often as much by chance as by choice, sometimes in the form of portent, often as an allegory, other times as a mood. In the aggregate the photographic images convey the texture of daily life during difficult times. The photographs belong to the historical time in which they are produced, which means, too, that the photographic sensibilities by which site and subject were selected as topics of the camera's attention are themselves culturally fashioned. They exude credibility and aspire to artfulness and, insofar as they respond to aesthetic imperatives, they must be judged within the realms of the artistic. As a document, the images function as a composition, selected from among others, a time and place perforce out of context, to be sure, but also useful in the construction of context.

Ledbetter is an outsider in Cuba who, without fully understanding the circumstances of the Cuban condition, undertakes a visual interrogation of a place and a people under extraordinary circumstances. The photographs are not products

para adultos se ensamblan con cabinas anexas y salen a las calles para brindar servicios de taxi.

Las fotos de Ledbetter son particularmente ricas en las señales de la época, a menudo tanto por casualidad como a propósito, algunas veces en las formas de portentos, a menudo como alegorías, otras veces como una disposición de ánimo y en suma, sus imágenes fotográficas sirven para trasladar una sensación de la textura de la vida cotidiana durante tiempos difíciles. Las fotografías pertenecen al tiempo histórico en el cual se tomaron, lo que significa también que las sensibilidades fotográficas por las cuales se escogieron el sitio y el tema como foco de atención de la cámara, son ellas mismas moldeadas culturalmente. Ellas exhalan credibilidad y aspiran a lo artístico y mientras responden a imperativos estéticos deben ser juzgadas dentro del dominio de lo artístico. Como documento, la imagen funciona como una composición, seleccionada entre otras, un momento y lugar tomados por fuerza fuera de contexto, seguramente, pero también útiles en la construcción de ese contexto.

Ledbetter es un extraño en Cuba quien, sin comprender totalmente las circunstancias de la condición cubana, emprende una interrogación visual de un lugar y un pueblo sometido a circunstancias extraordinarias. Las fotografías no son producto de una investigación histórica. Ni se

of historical inquiry. Neither do they purport to serve as Cuba's voice. They are products of curiosity and compassion, in part celebratory, in part contemplative, and always with deference to decorum and Cuban sensibilities. Successive trips to the island deepened his awareness of the Cuban condition, and this new-found and forming knowledge served to influence the imagery of the later photographs in which the diversity of the pursuits of daily life in Cuba are represented.

The photographic images hint at sociology, at the spatial and temporal ethos by which a people are implicated in their times. Certainly meanings must be historicized and contextualized, but it is also true that meanings cannot be contained entirely by time and space. Embedded in the image is necessarily a representation of time and place, from a subjective point of view and in all its complex detail, and as such of course always open to alternative interpretations. The photographs discharge an inherent documentary function, and like all artifacts speak differently to different people. They are at once from the past and of the past. They must be abstracted to serve a useful function in the present and the future, understood as images to which must be added deeper meanings.

The possibility that the images are prophetic is part of their complexity. The information that the photographs yield is often a function of the photographer's intent, of course. But it is also likely that any given photographic image will yield far more information than the photographer intended, if only because others will make different demands upon the image and, in any

proponen servir como la voz de Cuba. Son producto de la curiosidad y la compasión, en parte celebratorias, en parte contemplativas y siempre con deferencia al decoro y solicitud hacia la sensibilidad cubana. Viajes sucesivos a la Isla profundizaron su conocimiento de la condición cubana, y éste recién adquirido y en formación conocimiento sirvió para influenciar la imaginería de las fotos posteriores como el medio por el cual la diversidad de empeños de la vida cotidiana en Cuba son representados.

Las imágenes fotográficas sugieren la sociología y el genio temporal y espacial por el que un pueblo se implica en su tiempo. Ciertamente que los significados deben ser establecidos históricamente y en su contexto, pero también es verdad que los significados no pueden ser contenidos completamente en el tiempo y el espacio. Acuñada en la imagen está necesariamente una representación de tiempo y lugar, desde un punto de vista subjetivo y en todo su complejo detalle y, como tal, por supuesto, siempre abierto a interpretaciones alternativas. Las fotografías cumplen una inherente función documental y, como todos los artefactos, dicen distintas cosas a diferentes personas. Ellas son, al mismo tiempo, desde el pasado y sobre el pasado. Deben ser abstraídas para servir una función útil en el presente y en el futuro, comprendidas como imágenes a las que deben agregarse comprensiones más profundas.

La posibilidad de que las imágenes sean proféticas debe ser considerada como parte de su complejidad. Desde luego, la información que las fotografías ofrecen es a menudo parte de la intención del fotógrafo. Pero también es posible que una imagen fotográfica nos brinde mucha más información

case, the passage of time always intervenes to mediate or otherwise modify the meaning by which all documentary artifacts are interpreted. The photographs will always retain the potential to yield new insights as the passage of time acts to transcend the intention with which the image was created. It is in this sense that the value of the image rises above its aesthetic possibilities to serve as a visual register, capable of transmitting data and detail otherwise unavailable by any other medium. The photographs will serve to support and supplement the evidence of text. Most of all, they contain within their reach insight yet unrevealed, subject always to the interplay between the foresight of the photographer and the hindsight of the historian.

■/

Many changes occasioned by the Special Period were apparent immediately and are captured with sensitivity and poignancy. The photographs offer a visual chronicle of Cubans in a state of waiting. They suggest a mood that is at once evocative and equivocal. Liliasne sitting at a table on the portico of Casa Grande appears transfixed in reflective waiting.

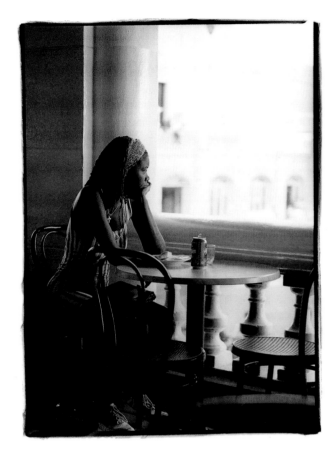

que la que se proponía el fotógrafo, al menos sólo porque otros formularán distintas demandas de la imagen y, en cualquier caso, el paso del tiempo siempre interviene para mediar o de otra forma modificar el significado por el cual todos los artefactos documentales son interpretados. Las fotografías siempre retendrán el potencial de ofrecer nuevas visiones al actuar el paso del tiempo, para trascender la intención con la que se creó la imagen. Es, en este sentido, que el valor de las imágenes trasciende sobre sus posibilidades estéticas para servir como un registro visual, capaz de transmitir datos y detalles inalcanzables por cualquier otro medio. La fotografía servirá para apoyar y suplementar la evidencia del texto. Sobre todo porque ella contiene dentro de su alcance otra visión aún no revelada, objeto siempre del juego entre la previsión visual del fotógrafo y la percepción del historiador.

■/

Muchos de los cambios ocasionados por el Período Especial fueron inmediatamente aparentes y están capturados con sensibilidad y agudeza. Las fotografías ofrecen una crónica visual de un tiempo en que los cubanos estaban en estado de espera. Ellas sugieren un estado de ánimo que es, al mismo tiempo, evocativa y equívoca. Liliasne se sienta en una mesa en el pórtico del Casa Grande y parece transfigurada en reflexiva espera.

What makes these photographs especially poignant is that they are of a time in which Cubans live conscious of the certainty of change to come and the uncertainty of not knowing what it will bring. More change is imminent—at some point, presumably, in the not too distant future. The leadership of the revolution is aging and passing from the scene. And after Fidel?—more change, no doubt. Certainly that is the expectation. And what about the future?

Change is but one theme. The images are also filled with evidence of changelessness. The past is everywhere to behold. It is not simply that time has stood still. Time has also stood by. Dilapidation and disintegration are everywhere in sight, and nowhere with greater visibility than in Havana. Once upon a time Havana flourished and the rest of Cuba floundered. That storied time ended more than forty years ago. The city of Havana has borne disproportionately the sacrifice that the egalitarian project of the Revolution has exacted from Cubans. An overriding sense of age fills many neighborhoods in Havana—not merely of being old, but of decrepitude, of things run-down, buildings overtaken by mildew, yards overgrown with weeds, broken statuary and fallen cornices. Windows are broken, streets are in disrepair. Walls have crumbled and paint has faded. The once-magnificent mansion of Dulce María Loynaz lies in ruins, another

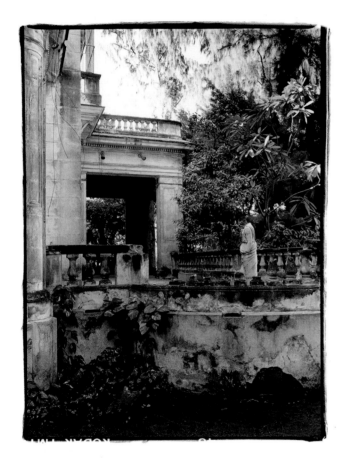

Lo que hace especialmente agudas a estas fotografías es que ellas pertenecen a un tiempo en el que los cubanos vivían conscientes de la certeza del cambio que venía y la incertidumbre de no conocer lo que traería el cambio. Más cambio es inminente—en algún momento, presumiblemente, en un futuro no muy distante. El liderazgo de la Revolución está envejeciendo y saliendo de escena. ¿Y después de Fidel?—más cambios sin dudas. Ciertamente ésa es la expectativa. ¿Y qué sobre el futuro?

Ciertamente el cambio es un tema. Pero las imágenes están llenas de la evidencia de la ausencia de cambios. El pasado está en todas partes para contemplarse. No es simplemente que el tiempo se detuviera. El tiempo también se hizo a un lado. La dilapidación y desintegración están a la vista en todas partes y en ningún lugar tan visibles como en La Habana. Hubo una vez que La Habana florecía y el resto de Cuba se hundía. Ese tiempo recogido en historias terminó hace más de cuarenta años. La ciudad de La Habana ha soportado desproporcionadamente el peso del sacrificio que el proyecto igualitario de la Revolución hizo recaer sobre todos los cubanos. Un sobrecogedor sentimiento de edad llena muchos de los barrios de La Habana, no simplemente de ser viejos, pero de decrepitud, de cosas en deterioro, de edificios tomados por el moho, patios con yerbas sobrecrecidas, estatuas rotas y cornisas caídas. Las ventanas

artifact of a time long ago. What is especially haunting about the image of Dulce María's mansion is the knowledge that the premise of the permanence of power, and upon which the house was originally meant to last forever, proved to be unfounded, and without the means to transact privilege, even the most majestic structure withers under the weight of indifferent time.

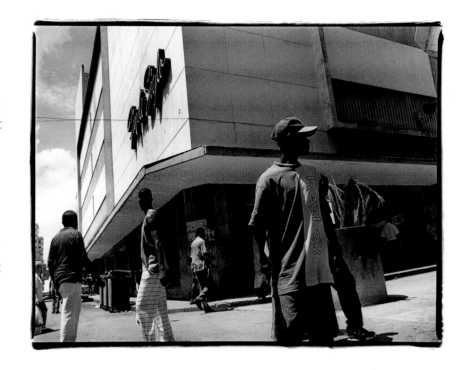

On the other hand, the shutter of the camera opens upon portents, evidence that even socialist Cuba is not entirely beyond the reach of globalization. The young man wearing the Reebok tee-shirt, with the Fin de Siglo department store as a portentous presence in the background: the end of the century was indeed upon Cuba. Elisa reads from a magazine whose back cover advertisement extols the possibility of a "nuevo sexy kiss." Among other things, the English language has returned.

están rotas, las calles desarregladas. Las paredes se derrumban y la pintura se decolora. La una vez magnífica mansión de Dulce María Loynaz se encuentra en ruinas, otro artefacto de un tiempo muy pasado. Lo que es especialmente inquietante sobre la imagen de la mansión de Dulce María es el conocimiento de que la premisa de la permanencia del poder, sobre el cual la casa se suponía original-mente que durara para siempre, probó ser infundada y sin los medios para transar con el privilegio, inclusive la estructura más majestuosa declina bajo el peso del tiempo indiferente.

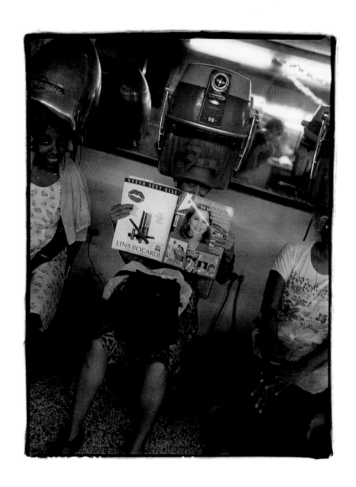

Por otra parte, el obturador de la cámara se abre sobre por-tentos, evidencias de que inclusive la Cuba socialista no está completamente fuera del alcance de la globalización. El joven hombre usando su camiseta Reebok, con la tienda por departa-mentos Fin de Siglo en el fondo como una presencia portentosa: sin dudas el fin del siglo veinte ha llegado sobre Cuba. Elisa lee de una revista en cuya contracubierta un anuncio exalta la posi-bilidad de un "nuevo sexy kiss." Entre otras cosas, regresó el idioma inglés.

A sense of emptiness often insinuates itself into sites of daily life. Places meant for people to gather are empty. They often tend to be places of *peso* transactions. The amusement park at San Juan Hill is deserted. The seal at the Acuario Baconao performs to what appear to be empty

bleachers. Emptiness also insinuates itself into other realms. Shelves are bare. Storefronts designed to display merchandise often have none to show.

And everywhere, there are tale-tell signs of an earlier time, of another era when the presence of the United States loomed large across the island. But these elements, too, are artifacts of a time past, themselves a reminder of the condition of changelessness in a context of change, and of course impossible to contemplate without occasional nods to irony.

Hard times permeated every facet of daily life from which almost no ordinary citizen was insulated. People bear their times in the poses they strike, in the gestures they make, through a look,

Una sensación de vacío frecuentemente se insinúa en sitios de la vida cotidiana. Lugares destinados para que la gente se reúna, permanecen vacíos. Con frecuencia tienden a ser lugares de transacciones en pesos. El parque de diversiones en la Loma de San Juan está desierto. La foca del Acuario de Baconao actúa para lo que parece una gradería totalmente vacía. El vacío también se insinúa en otros dominios. Los estantes están desnudos. Los frentes de las tiendas, diseñados para mostrar la mercancía, están con frecuencia vacíos.

Y en todas partes, señales que nos hablan de un tiempo anterior, de otra era cuando la presencia de los Estados Unidos se proyectaba enorme a lo largo de la Isla. Pero estos elementos, también, son artefactos de un tiempo pasado, ellos mismos un recuerdo de la condición de ausencia de cambio en un contexto de cambio, y, por supuesto, imposibles de contemplar sin un ocasional asentimiento de ironía.

Los tiempos duros se reprodujeron en cada faceta de la vida cotidiana frente a los cuales ningún ciudadano se encontraba aislado. La gente soporta los tiempos en la actitud con la que ellos golpean, en los gestos que hacen, por medio de una mirada, de una expresión. Es en los retratos de Ledbetter, en los rostros de los hombres y mujeres que experimentaron el Período

with an expression. It is in Ledbetter's portraiture, in the faces of the men and women who experienced the Special Period in Time of Peace, and especially in those faces sculpted by time, that the observer can imagine clues by which to decipher meanings. The photographs in this instance engage the observer in the realm of aesthetics, drawn by composition, light and shade, demeanor and detail. In the end, the faces are inscrutable, to be taken at face value or risk being taken out of context. The photographic images of the very old and the very young beckon the viewer to linger, to dwell for a while in contemplation of what they may suggest about the Cuban past and the Cuban future.

In the aggregate Ledbetter's photographic images serve to suggest the vitality of a place and a people at a moment of transition. The images of daily life and material culture of *fin de siècle* Cuba will have enduring resonance. They allude to—often at one and the same time—joy and joylessness, the triumph of spirit and the demise of ideology. These are ordinary people during extraordinary times, engaged in the necessities of everyday life as a matter of pragmatic improvisations, without illusions, without self-deception, but always with self-possession, focused on change and the future—again.

Especial en Tiempo de Paz y, especialmente, en esos rostros esculpidos por el tiempo, en los que el observador puede imaginar indicios con los cuales descifrar los significados del tiempo. Las fotos en esta instancia envuelven al observador en el dominio de la estética, dibujado por composición, luz y sombras, actitud y detalles. Al fin, los rostros son inescrutables, deben tomarse en su valor facial o arriesgar que se tomen fuera de contexto. Las imágenes fotográficas de los muy viejos y los muy jóvenes llaman al observador a detenerse, a habitar por un rato en contemplación de lo que pueden sugerir sobre el pasado cubano y el futuro cubano.

Las imágenes fotográficas de Ledbetter en junto sirven para sugerir la vitalidad de un lugar y un pueblo en un momento de transición. Las imágenes de la vida cotidiana y la cultura material del *fin de siècle* en Cuba tendrán una perdurable resonancia. Ellas aluden—frecuentemente en un y mismo tiempo—a la alegría y la ausencia de alegría, el triunfo del espíritu y el fallecimiento de la ideología. Estas son gentes ordinarias durante tiempos extraordinarios, comprometidos en las necesidades de la vida cotidiana como una cuestión de improvisación pragmática, sin ilusiones, sin engañarse, pero siempre dueños de sí mismos, enfocados hacia el cambio y el futuro—otra vez.

Translated by Cecilia Bermúdez García

PHOTOGRAPHS

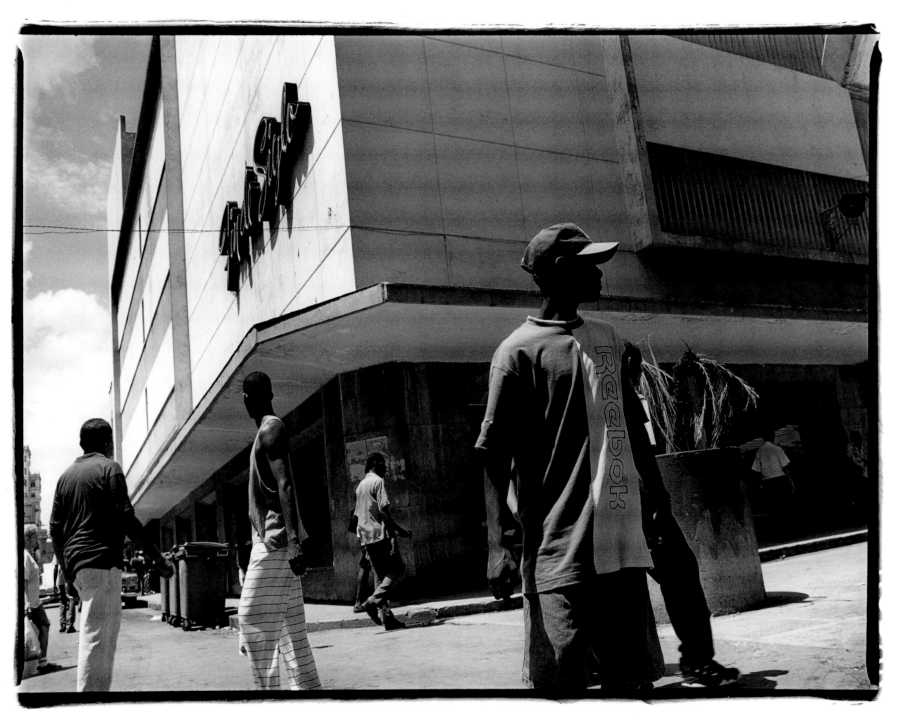

"Fin de Siglo" . 1997

"Honor Cuba" · 1997

Untitled #11 · 1999

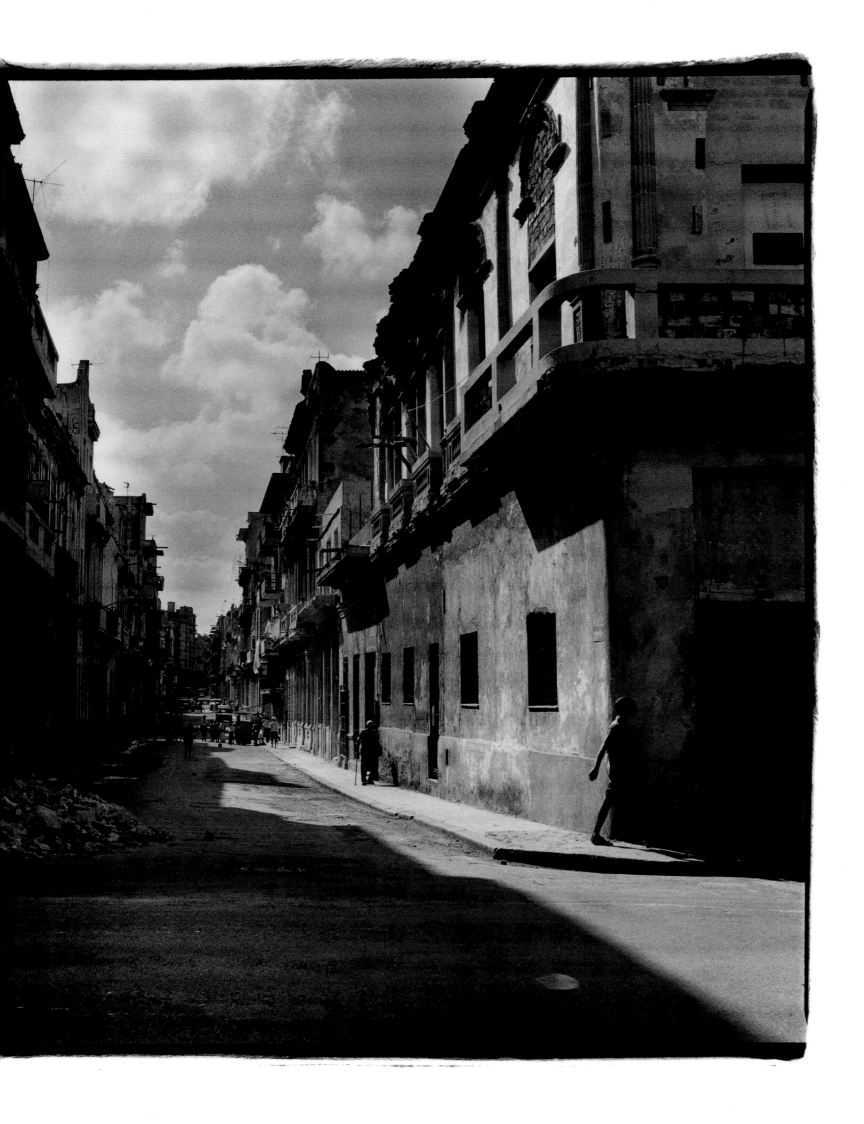

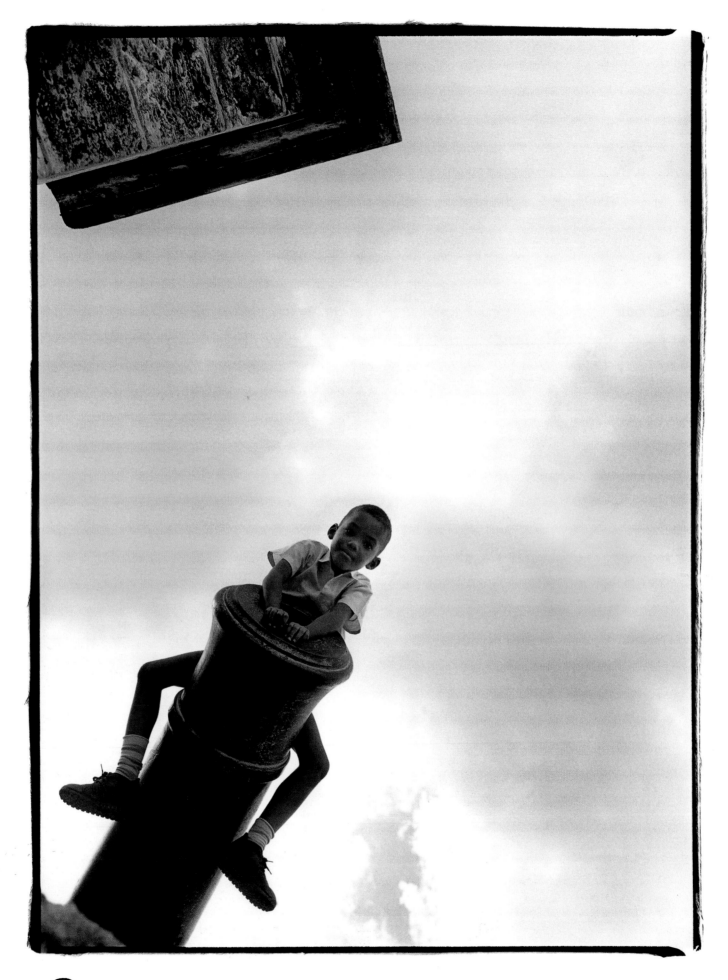

Daniel · 1999

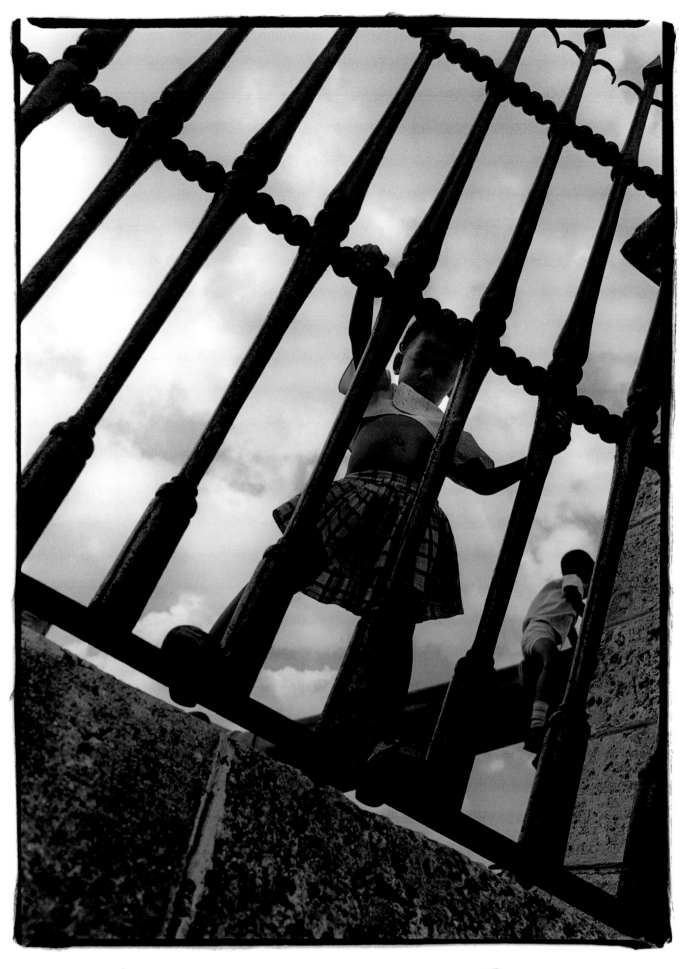

Denia · 1999

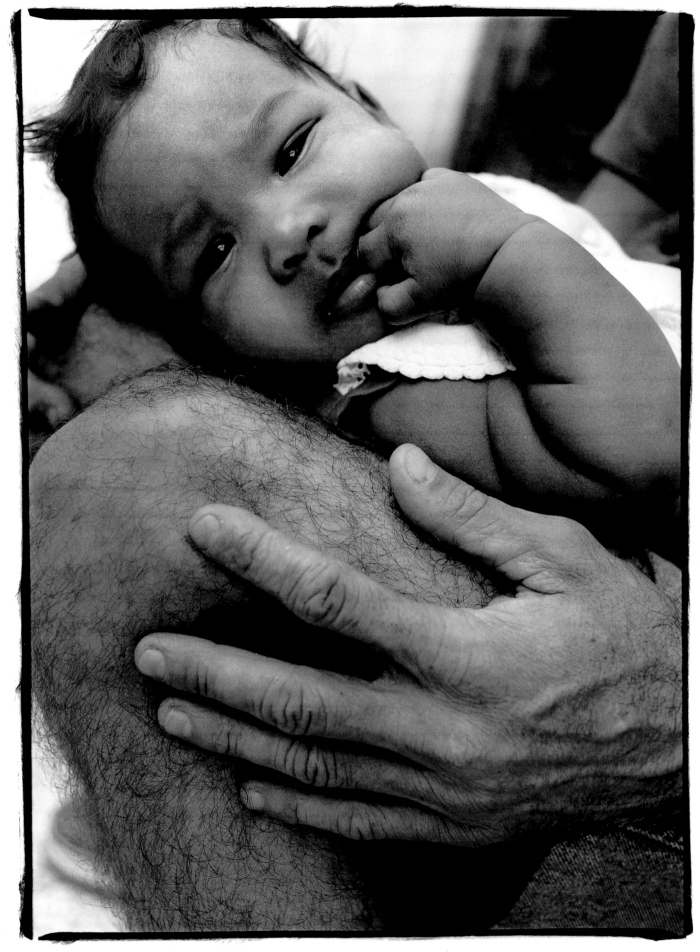

Nayla and Miguel · Regla · 1998

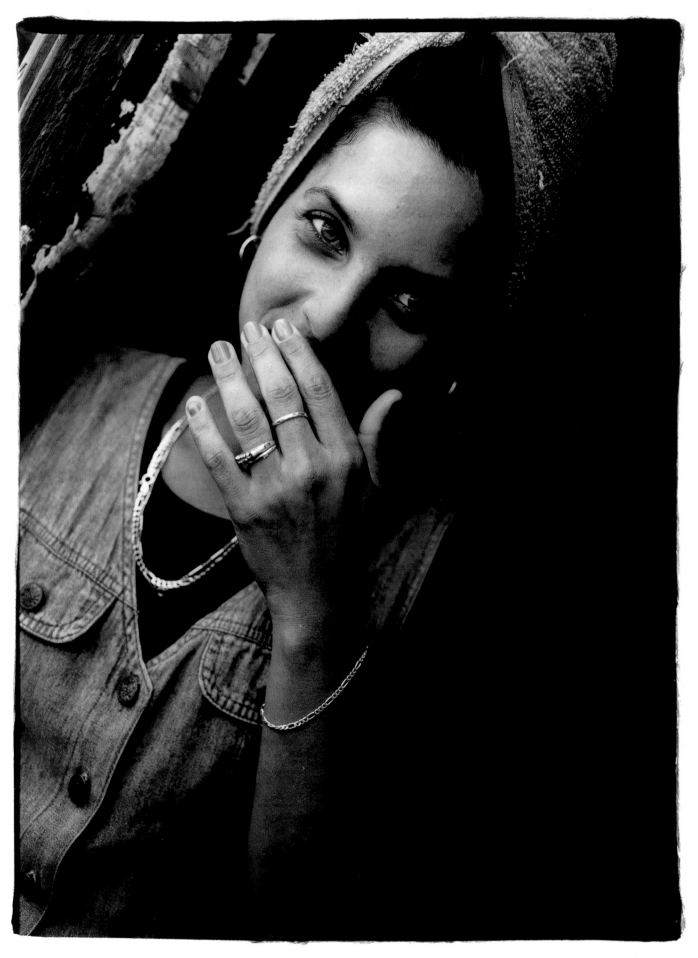

Lolita · Reyes · 1998

64/65

Yoseluni · Santiago · 2000

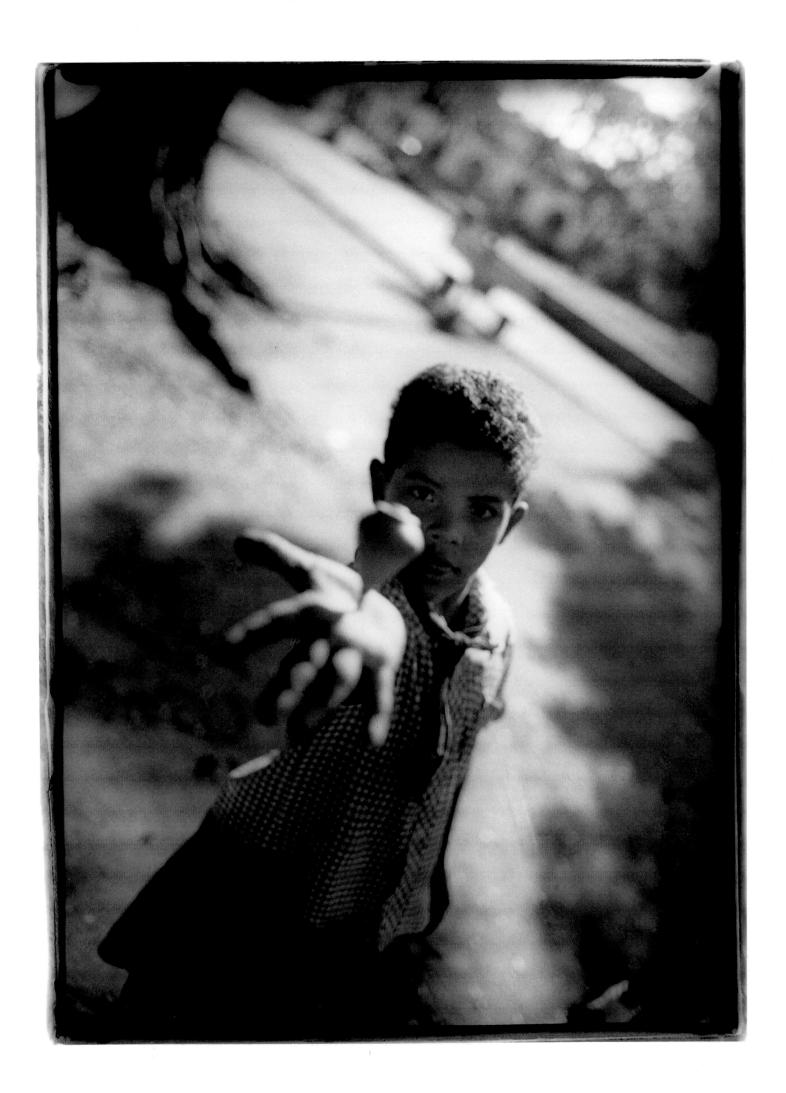

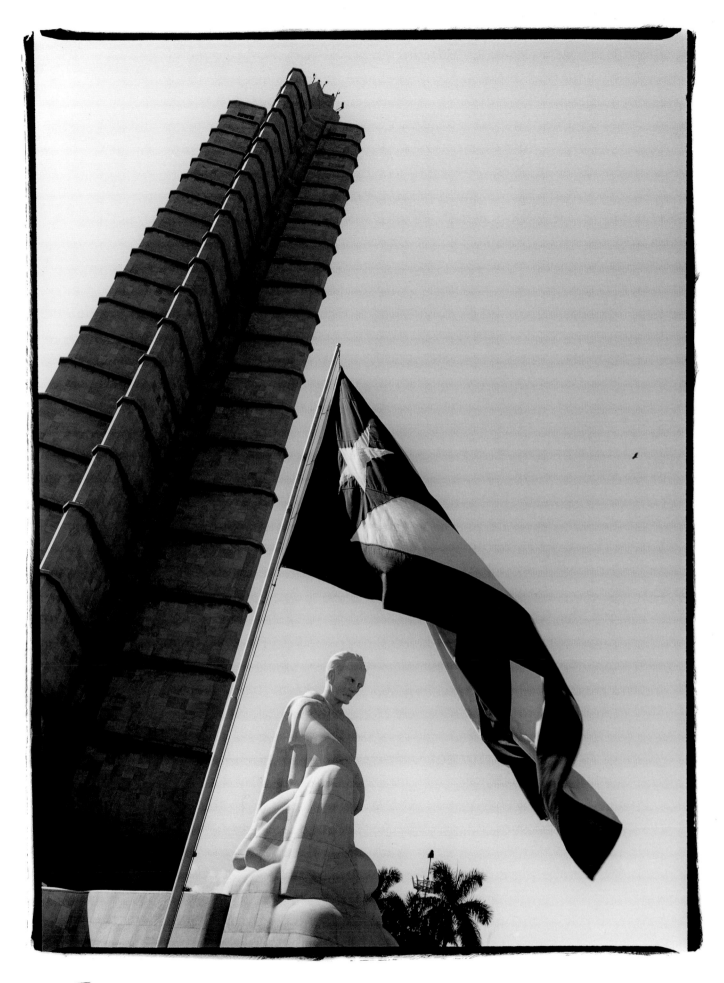

José Martí · 1998

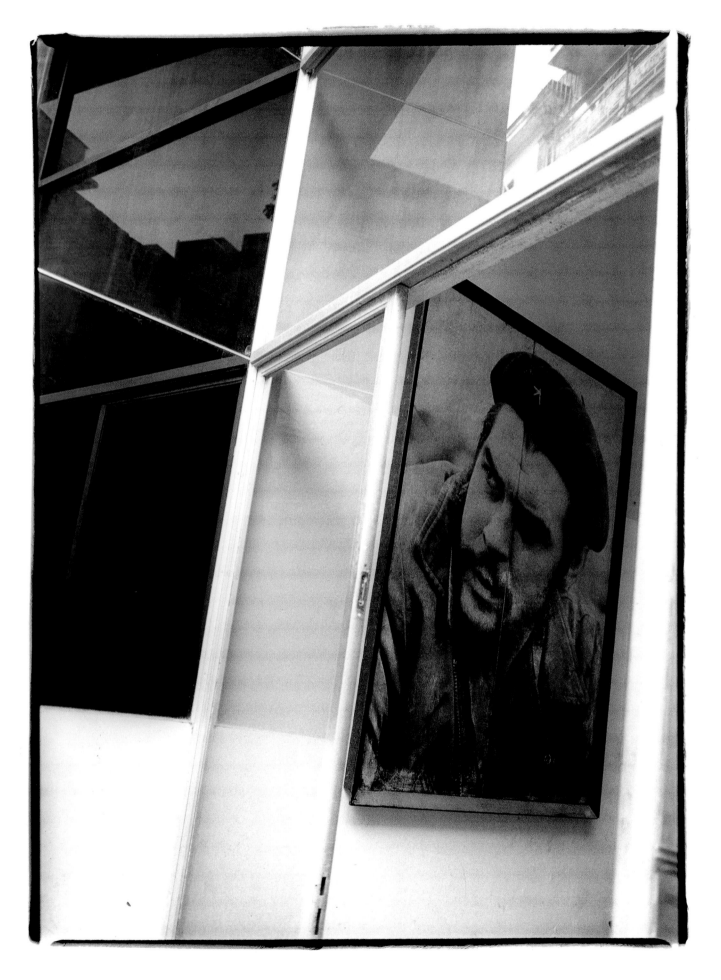

Ernesto · 1999

Front Yard · 1999

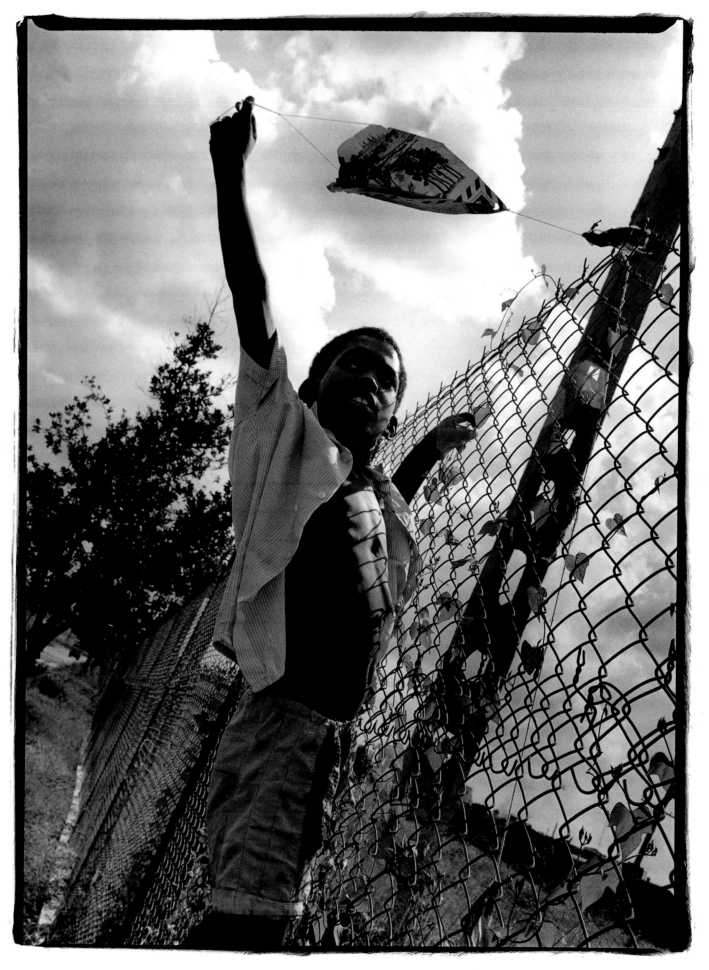

Leosmel · Regla · 1999

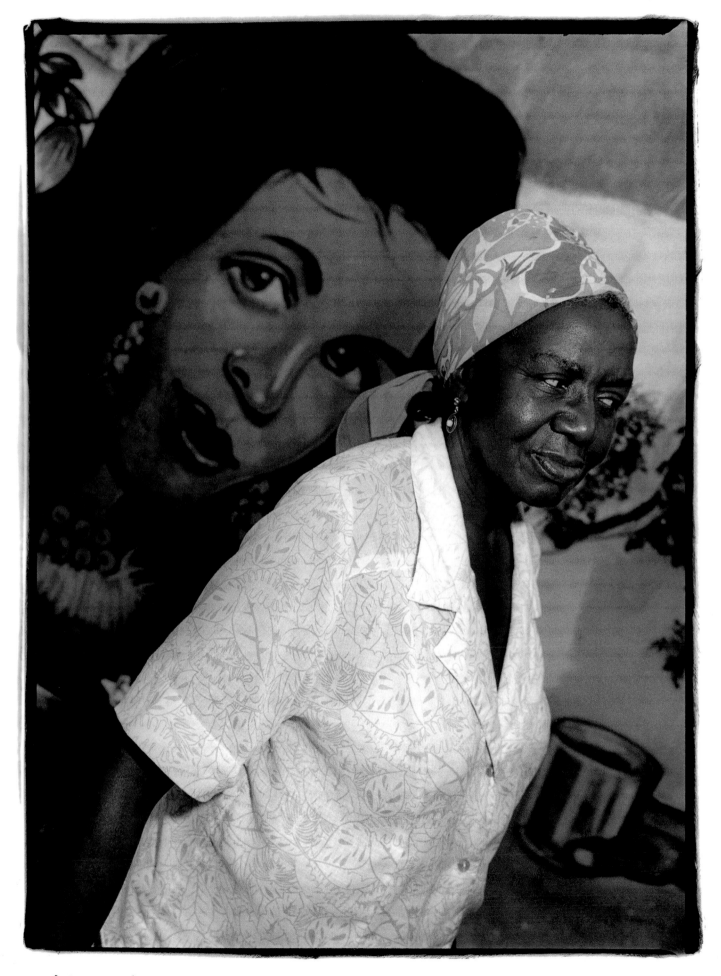

Fredersbinda . 1999

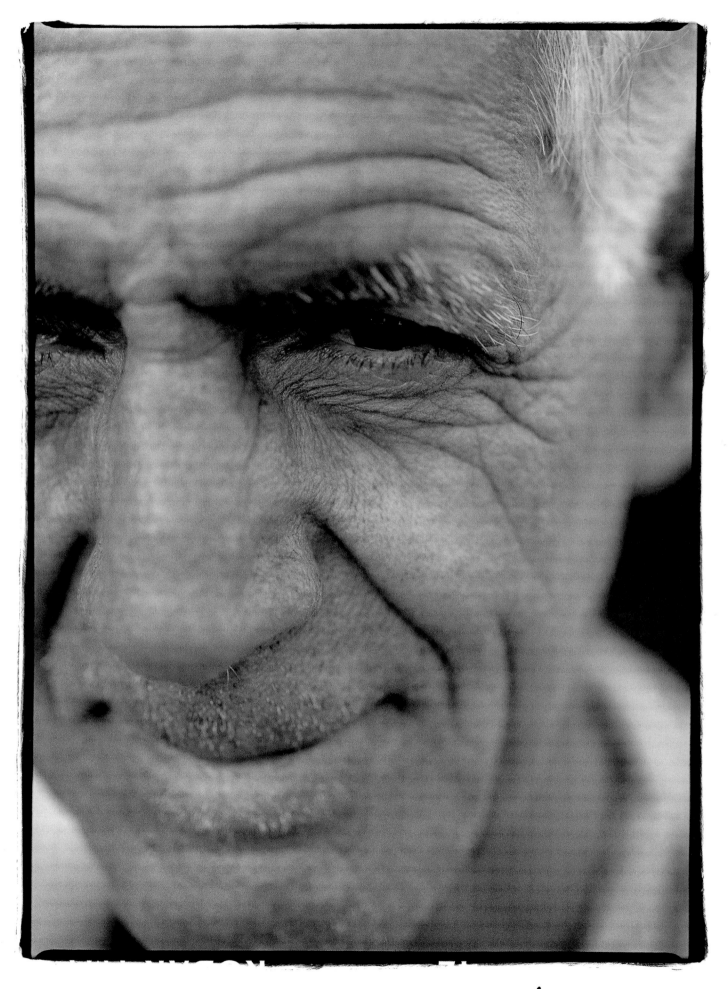

Hoso · 1998

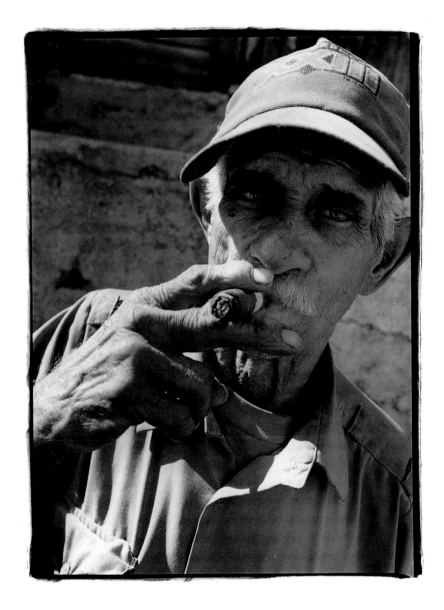 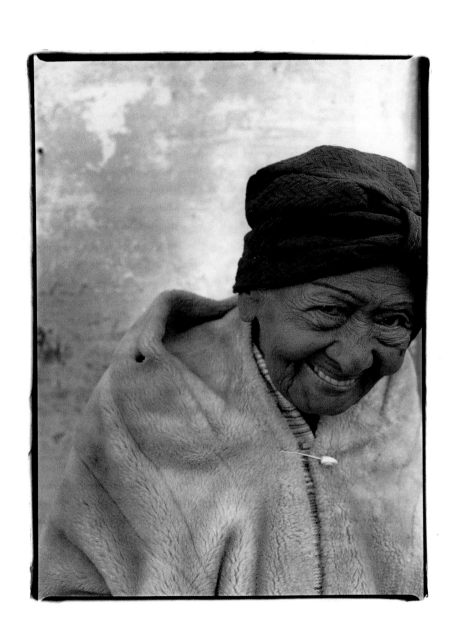

Pepe Santana . Regla . 1998 Marcela . 1999

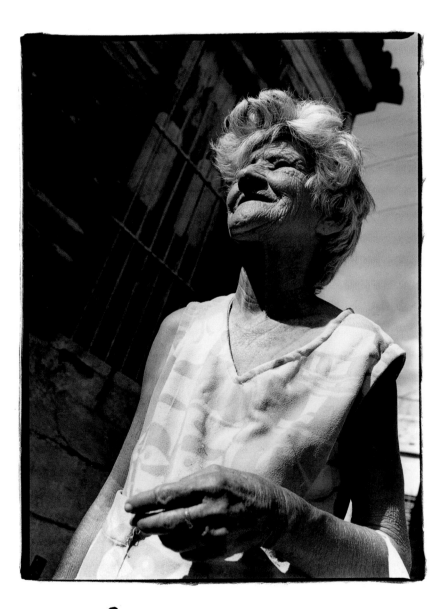 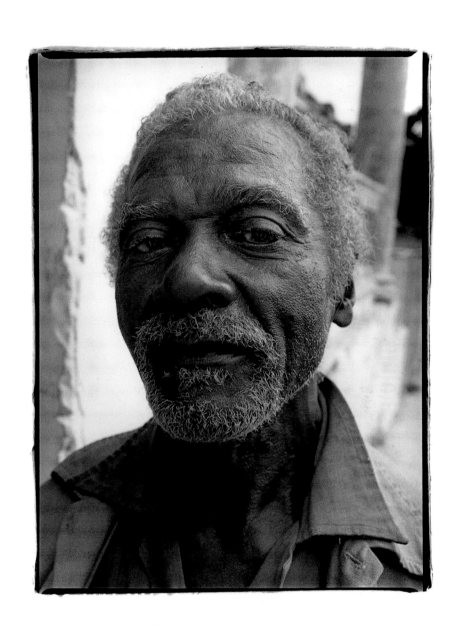

Regla Hernández · 1998 Umberto · 1998

Antonio · Regla · 1997

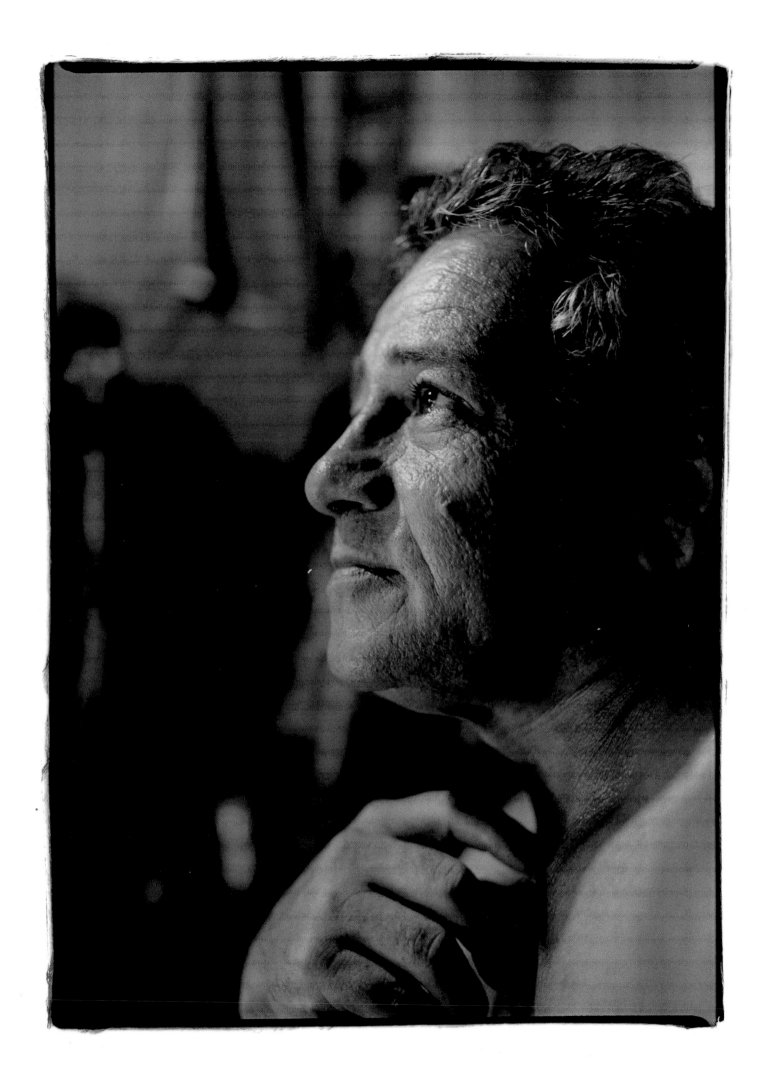

Anaïs and daughter · 1998

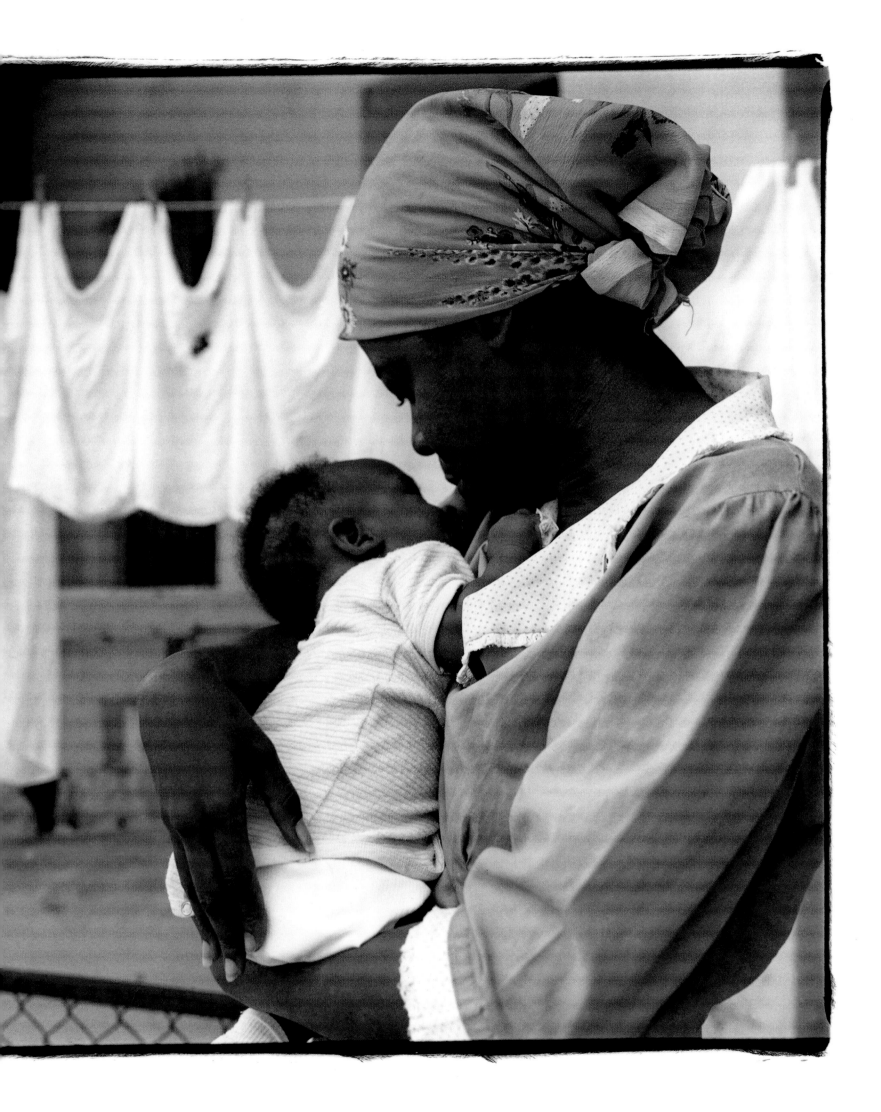

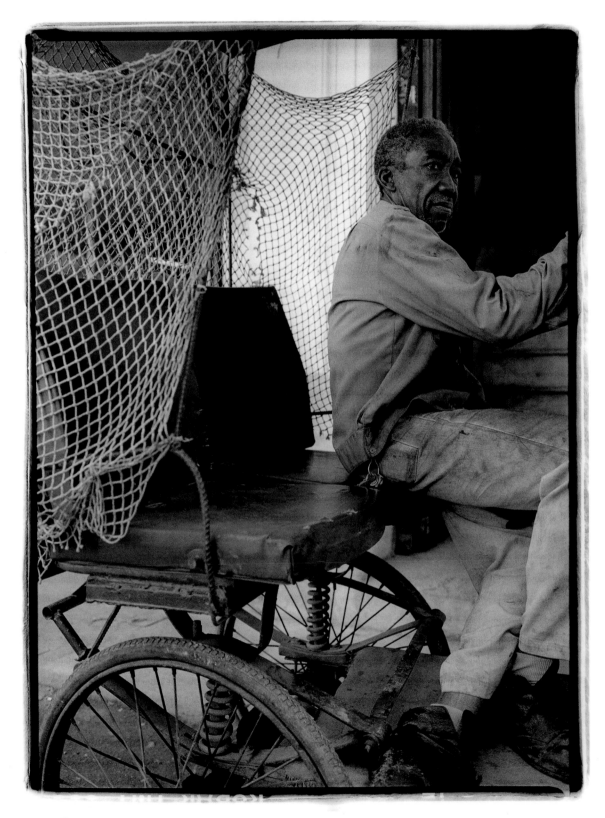

Truli · 1999

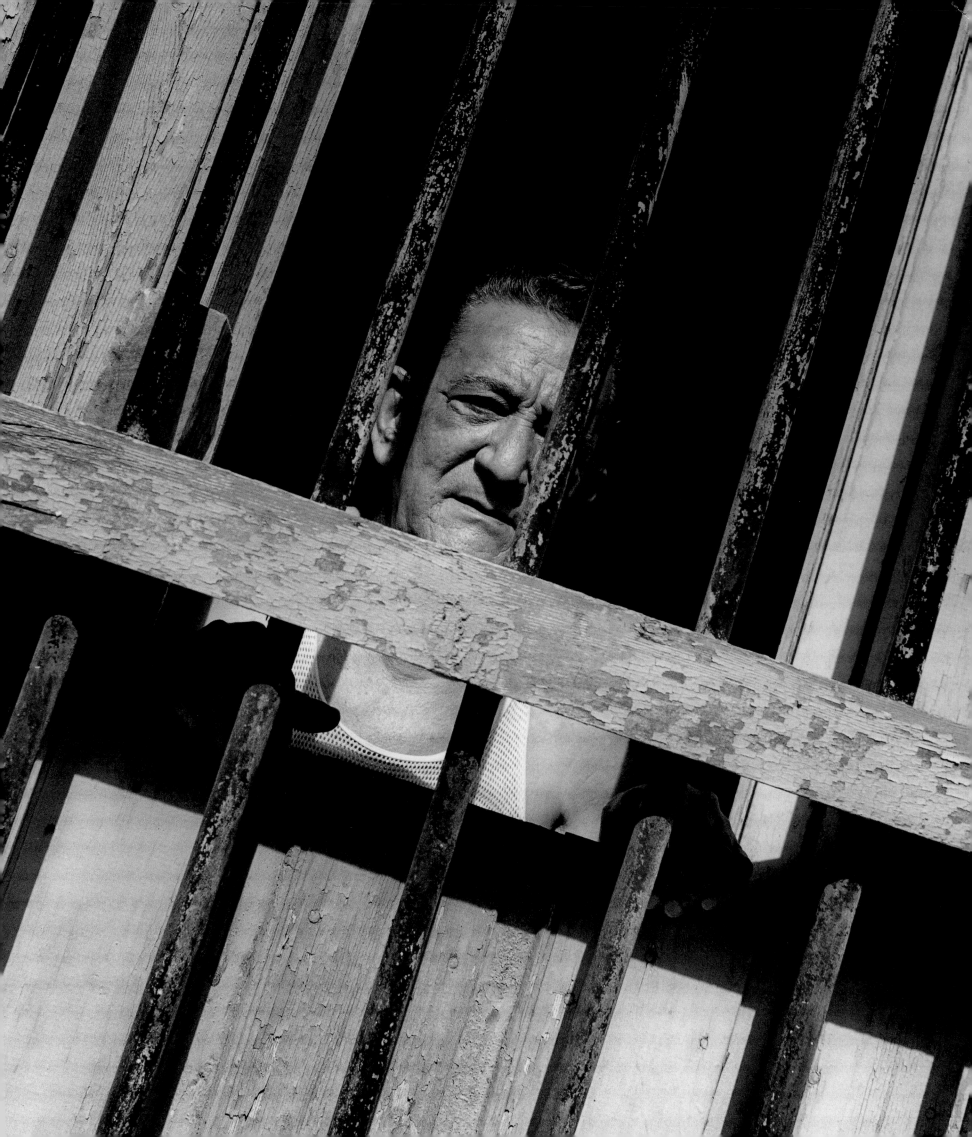

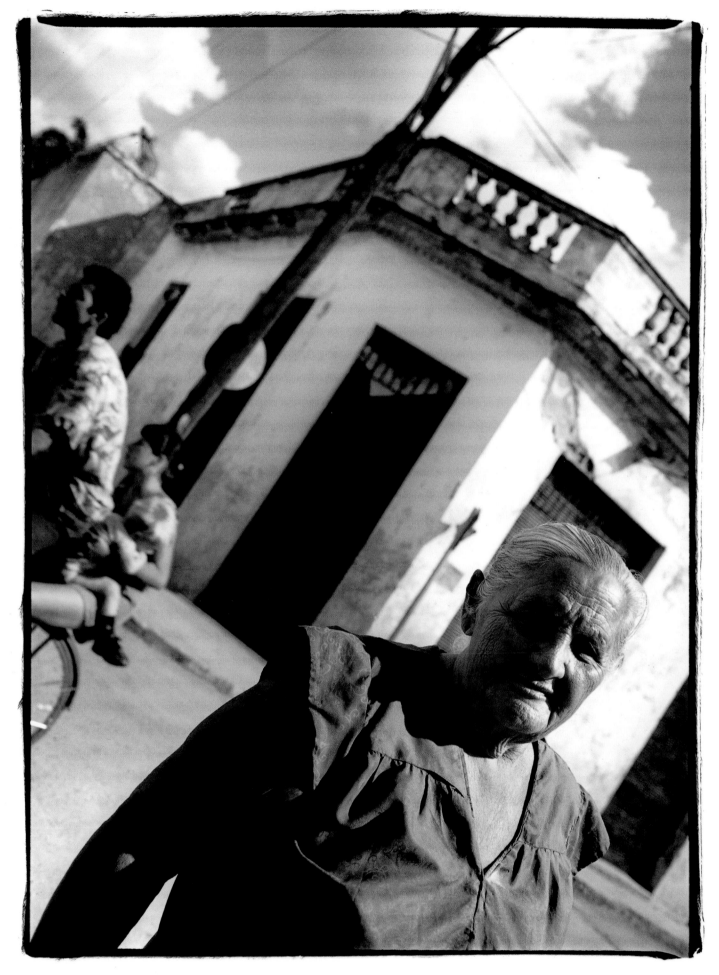

María · Regla · 1998

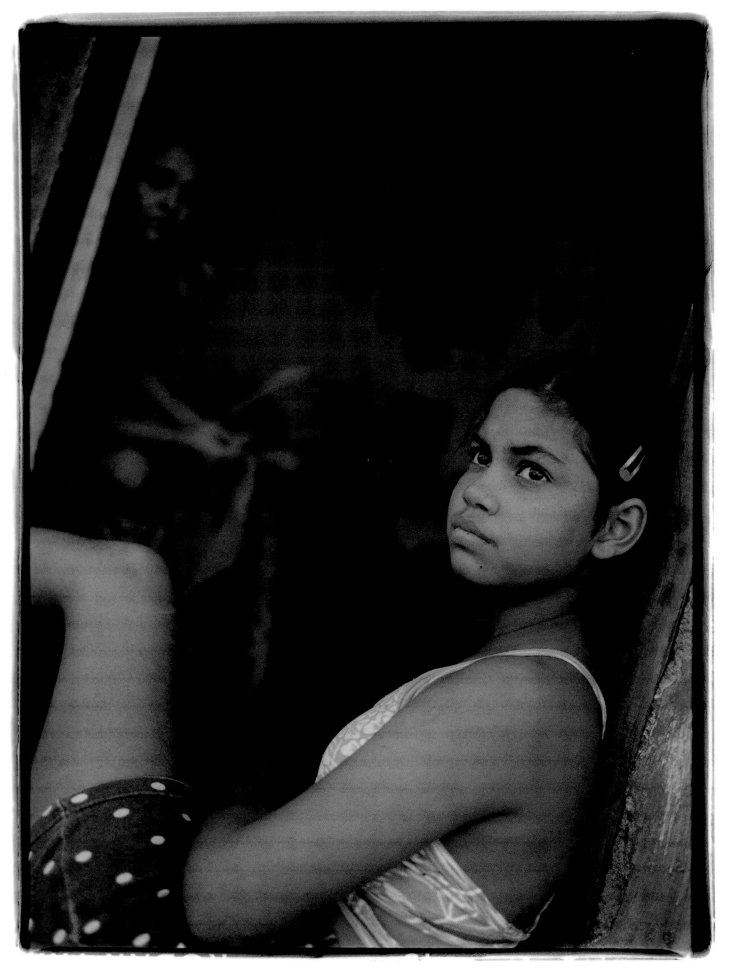

Anazai · 1999

School Girls . 1999

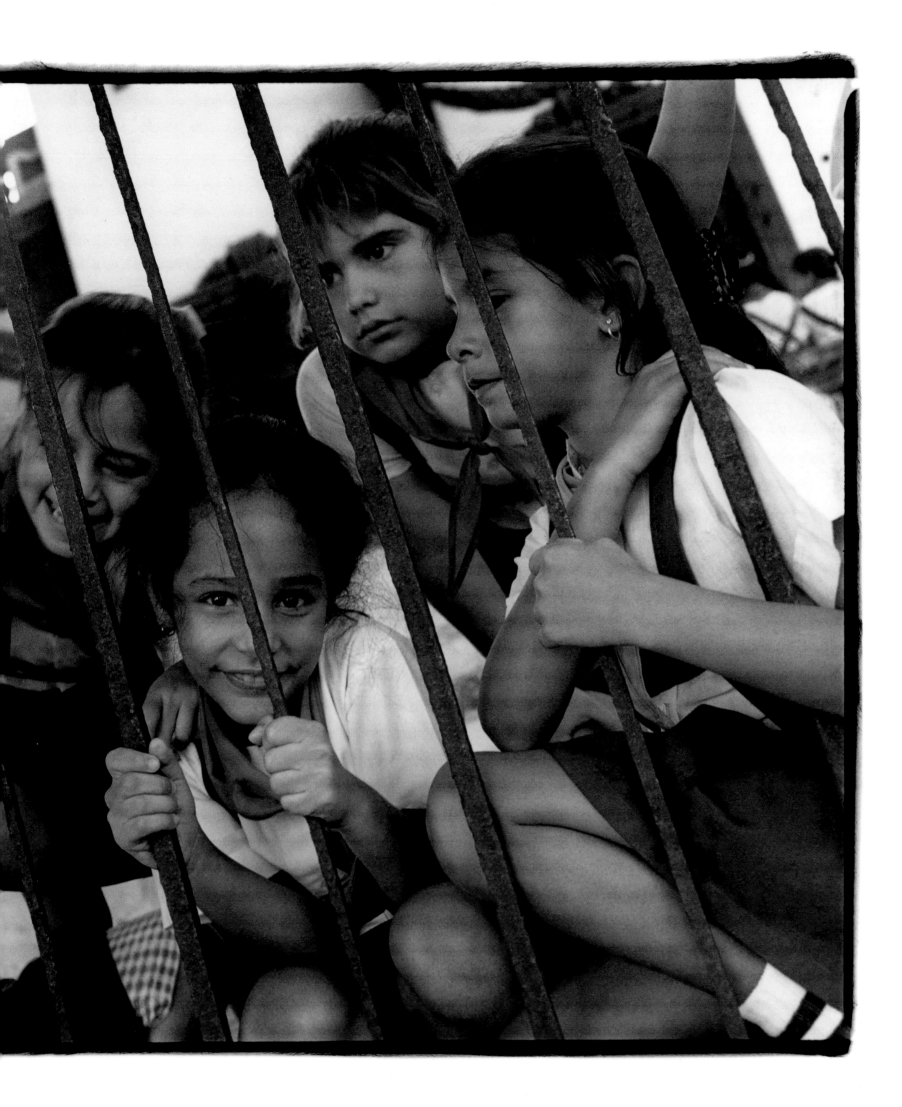

Pants and Streetlamp · 1958

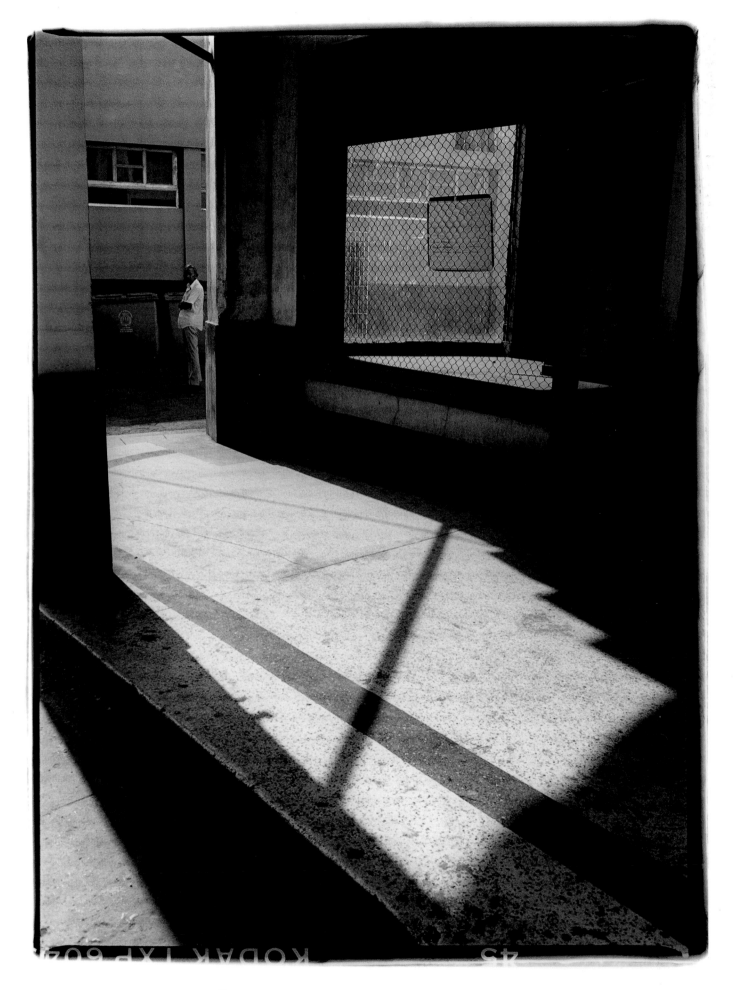

From the Alley · 1999

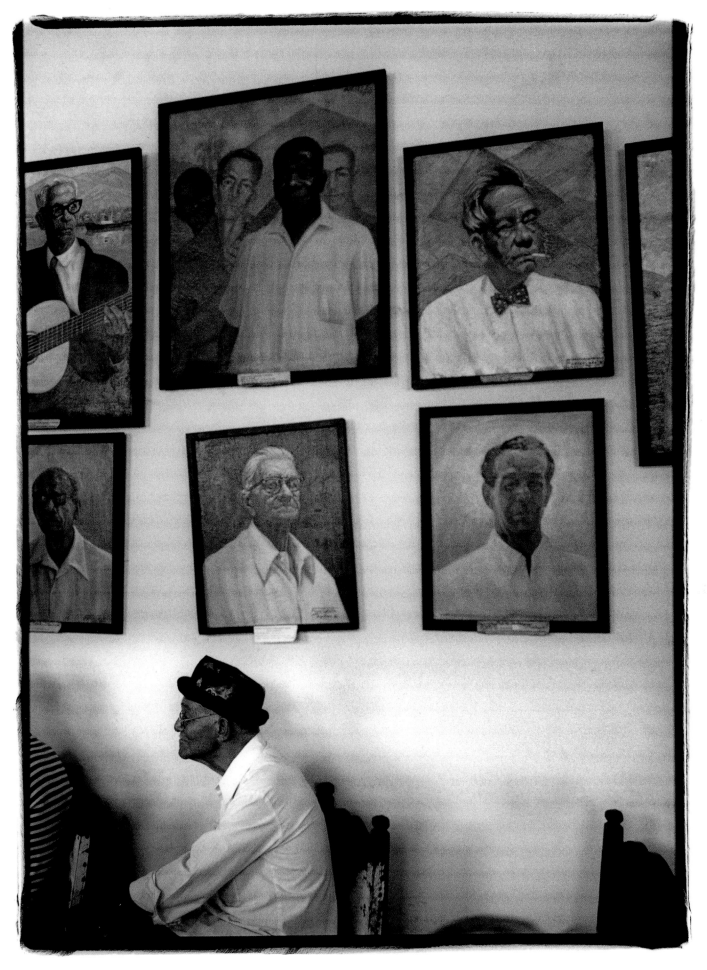

Casa de la Trova · Santiago · 2000

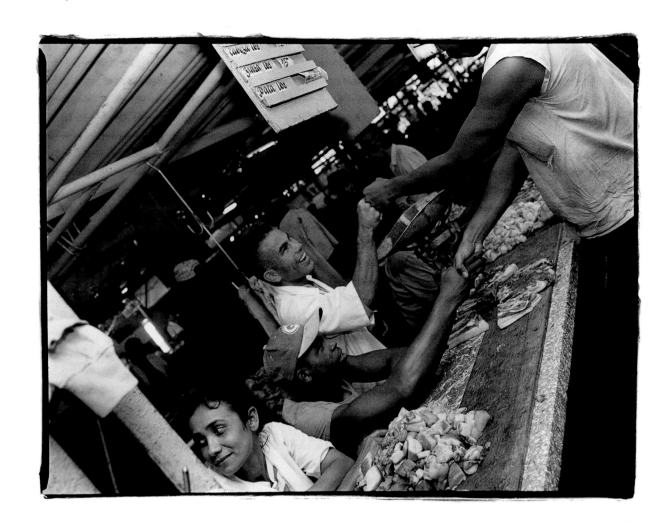

Agro · 1999

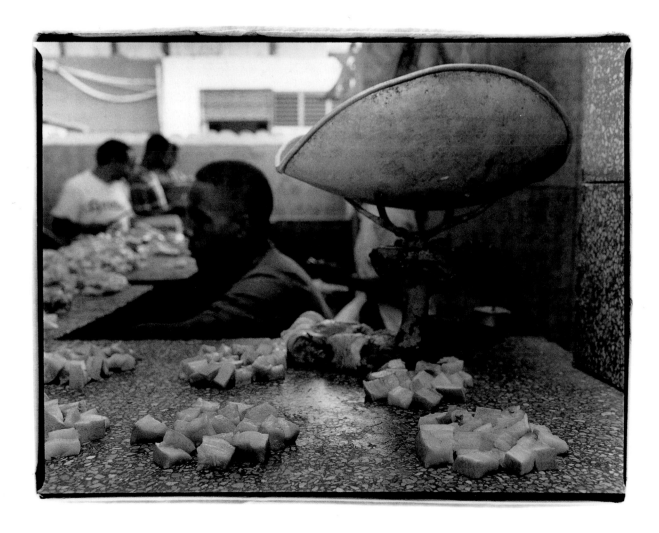

Pig · 1999

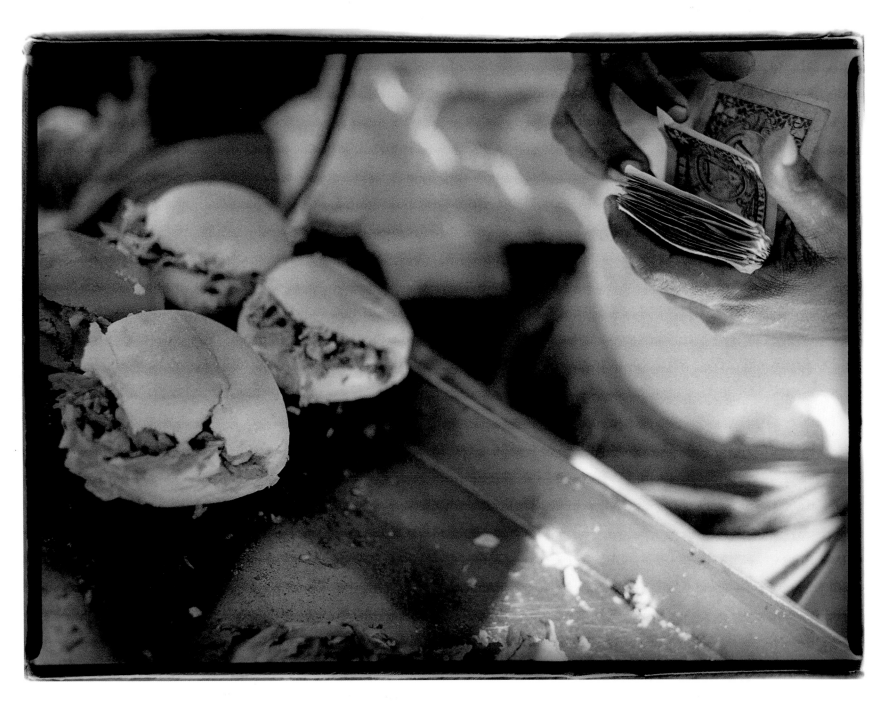

Sandwiches · Santiago · 2000

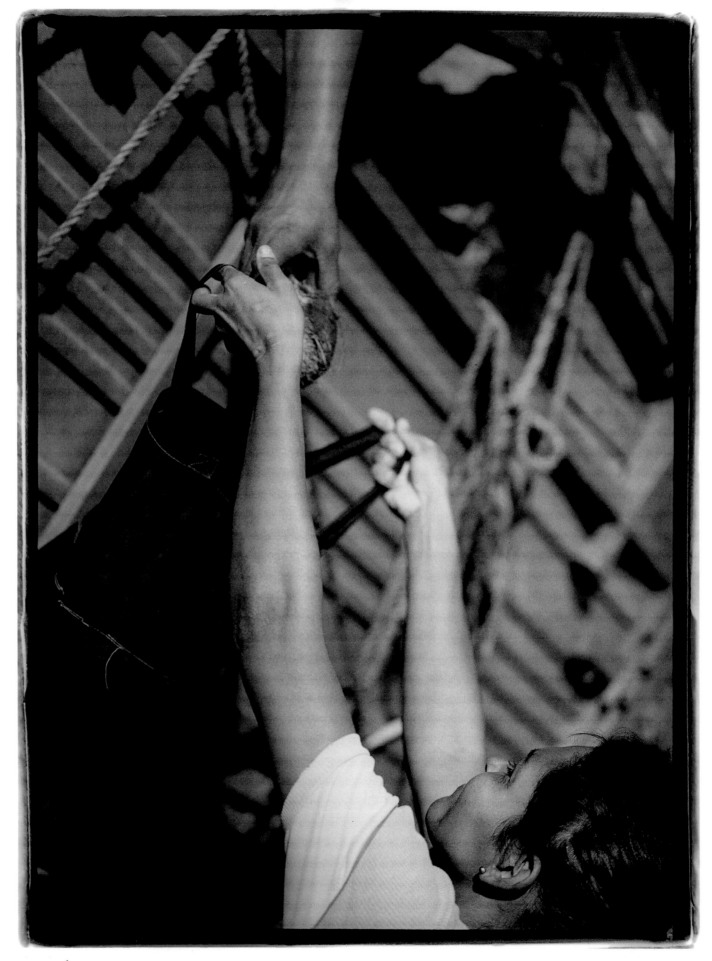

Agro · 2000

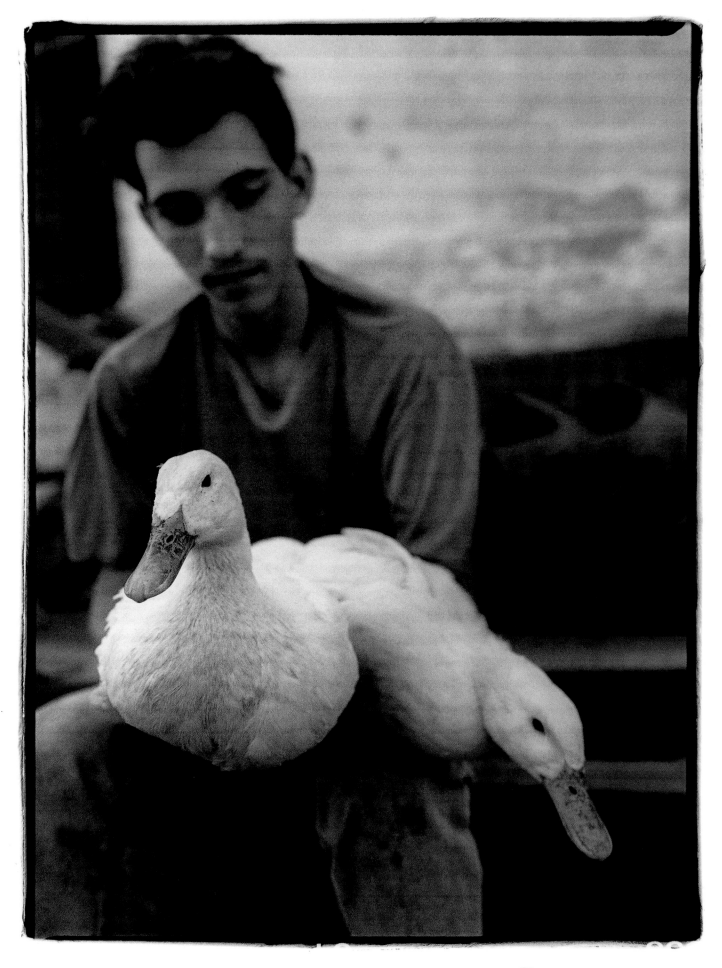

Patos . 1999

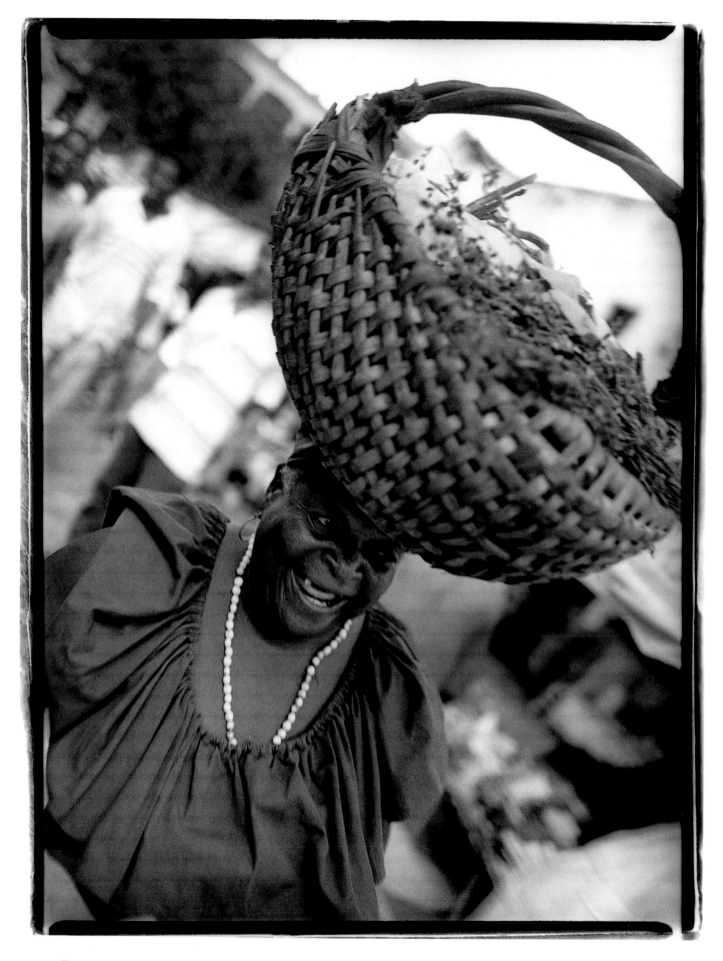

Beata · Santiago · 2000

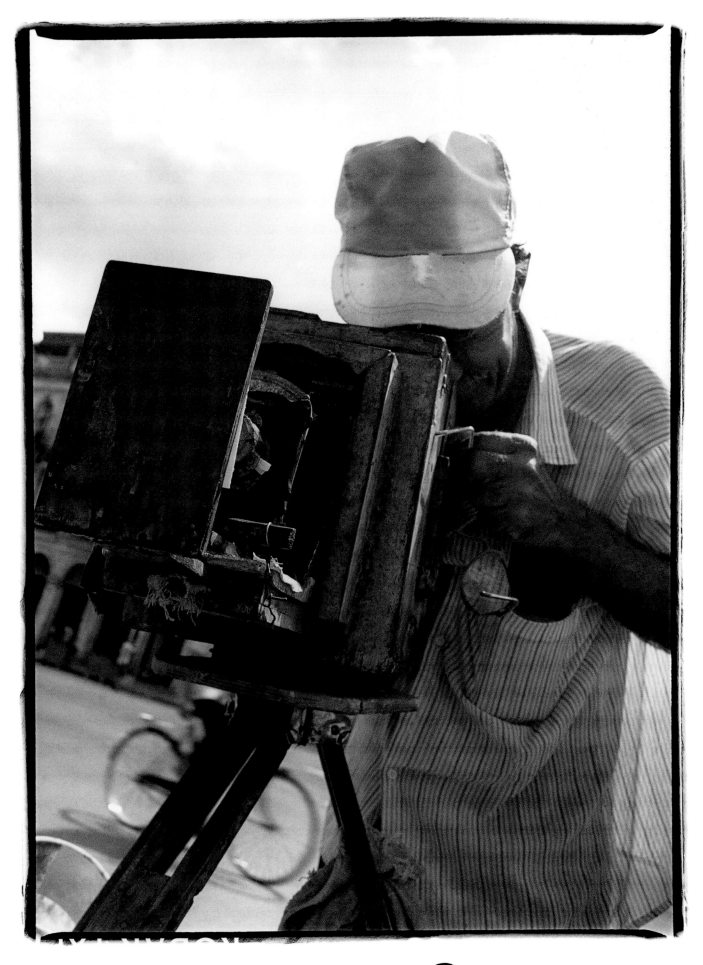

Photographer. 1997

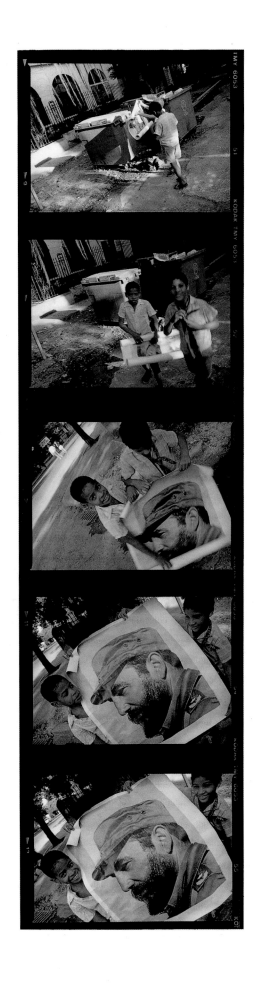

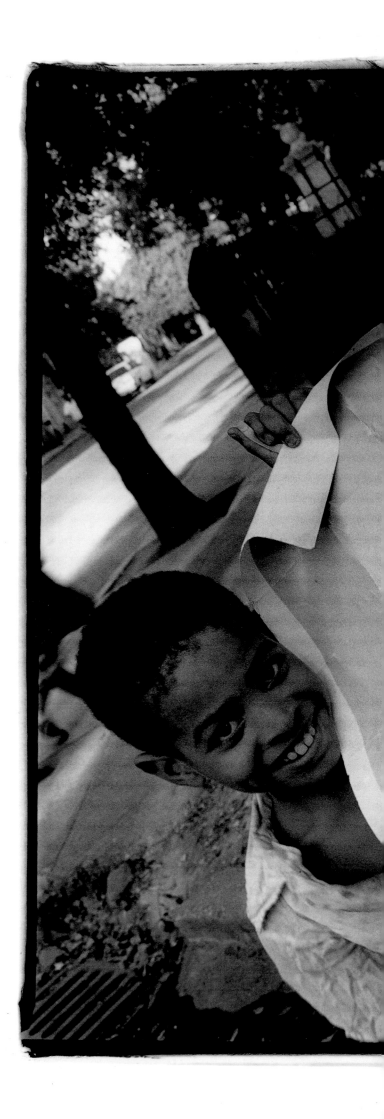

Claudis and Osmel . 1999

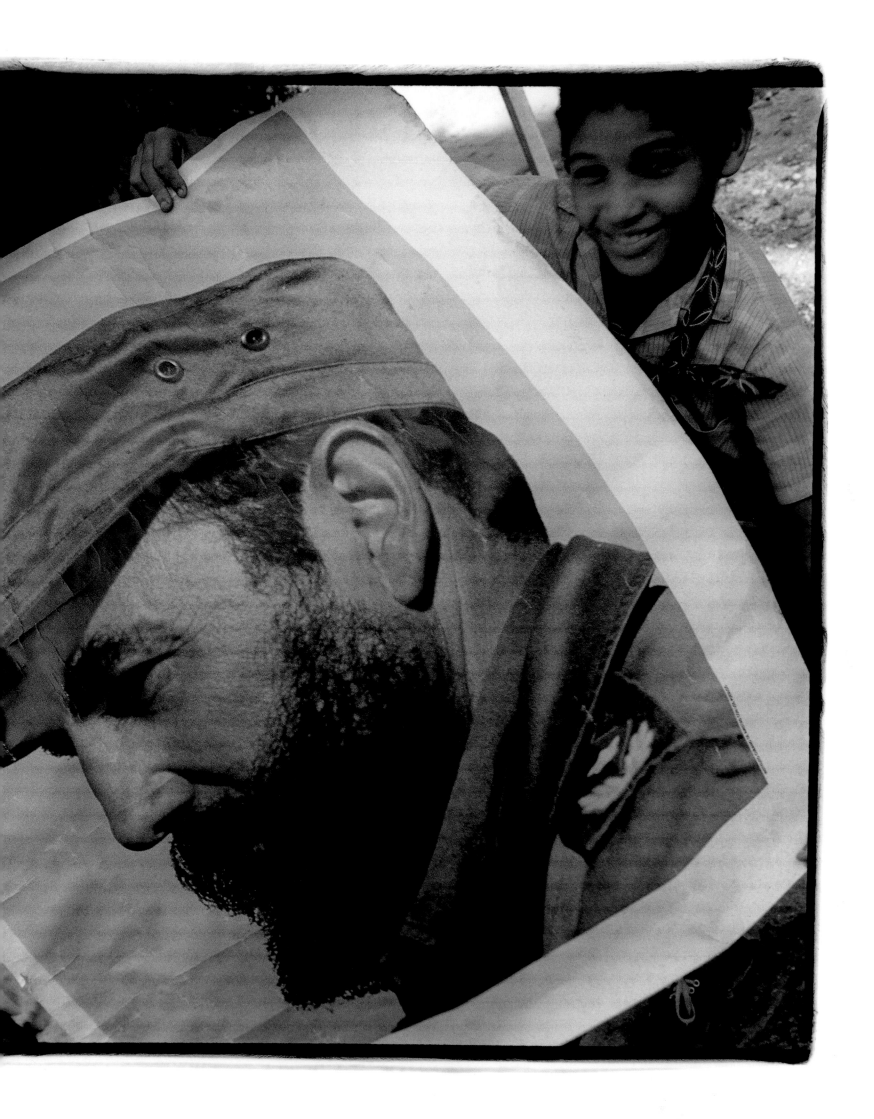

Packed Car. 1999

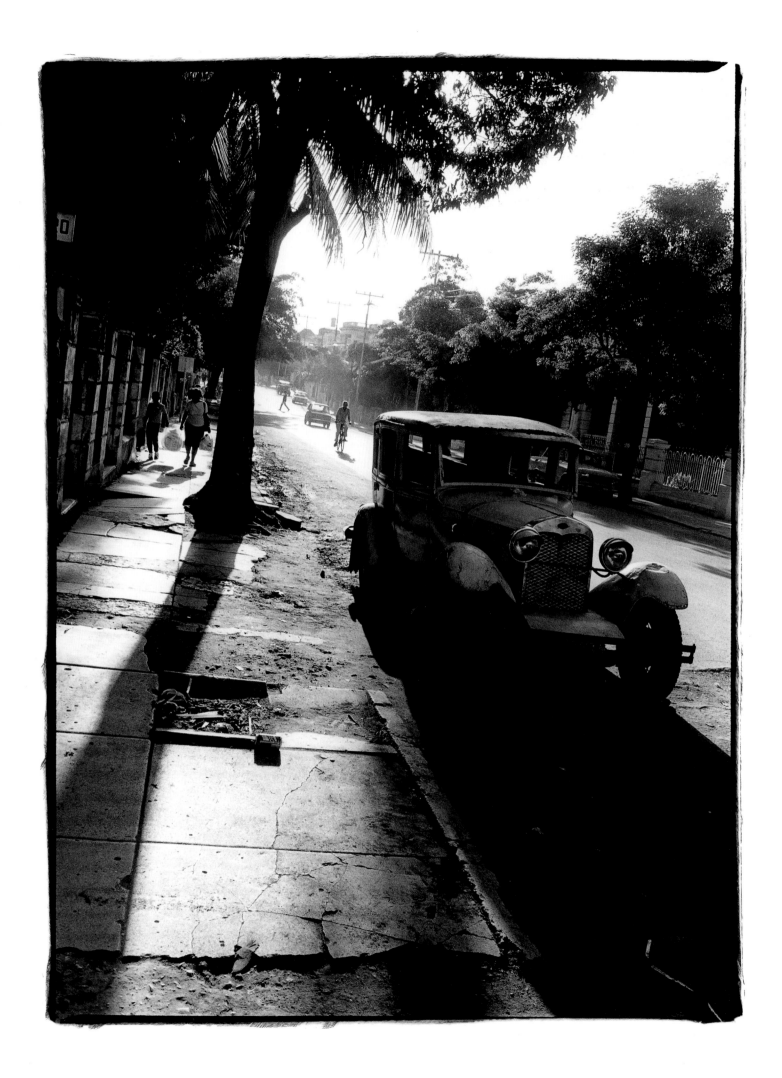

San Juan Hill · Santiago · 2000

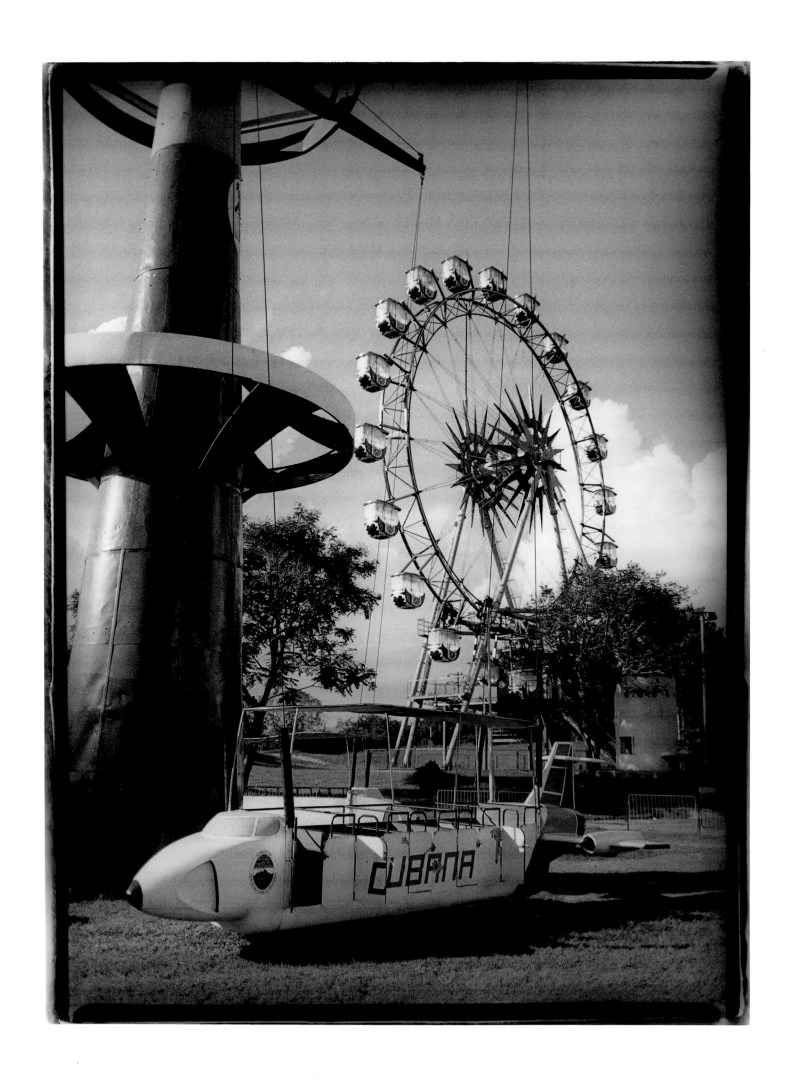

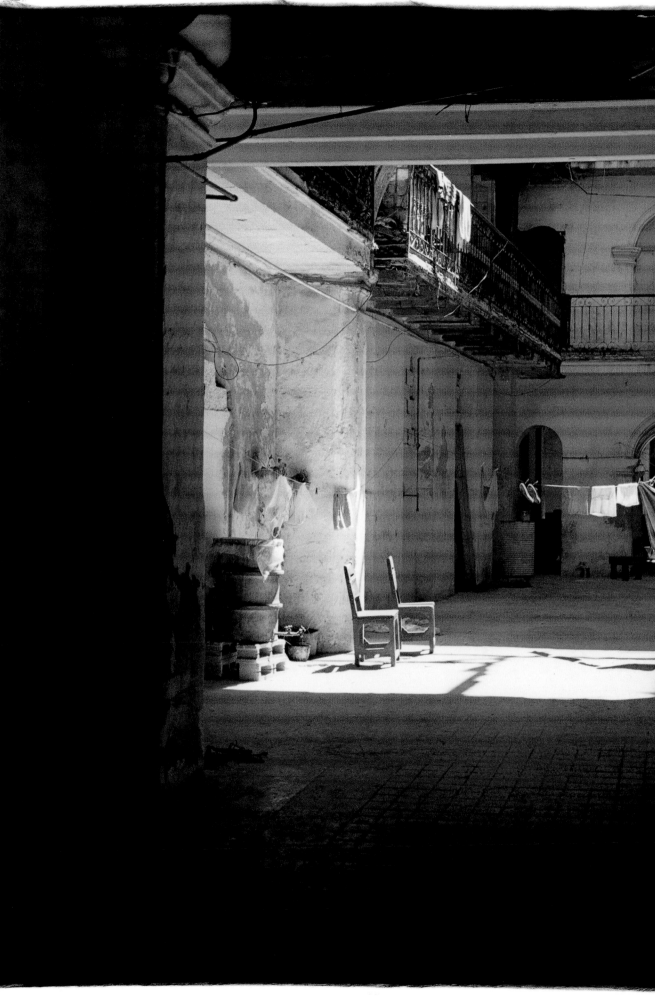

Courtyard · 1997

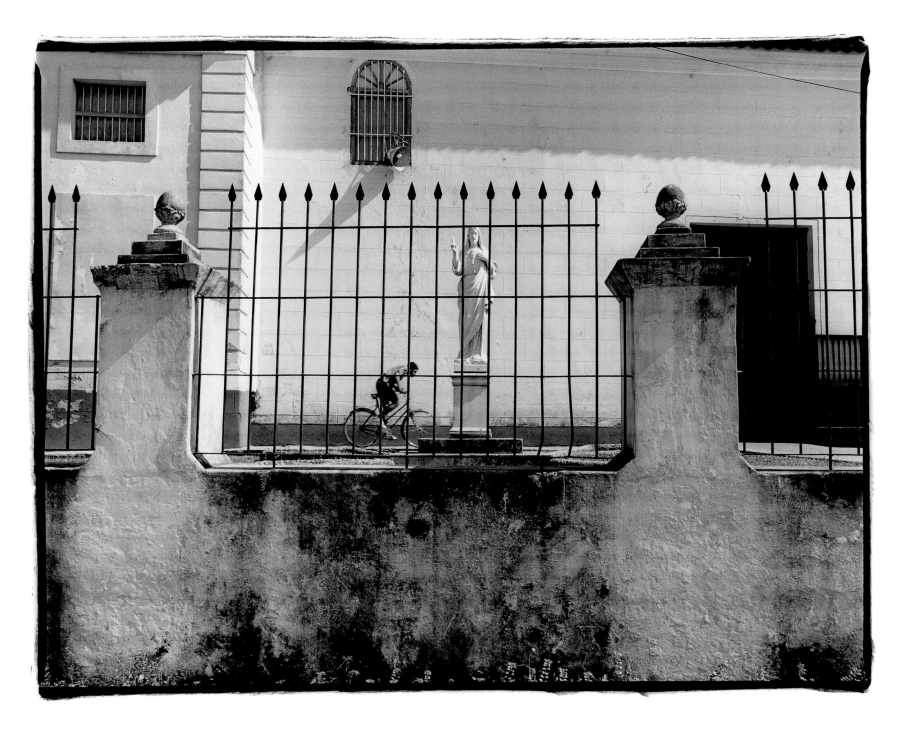

Untitled #22 · Regla · 1998

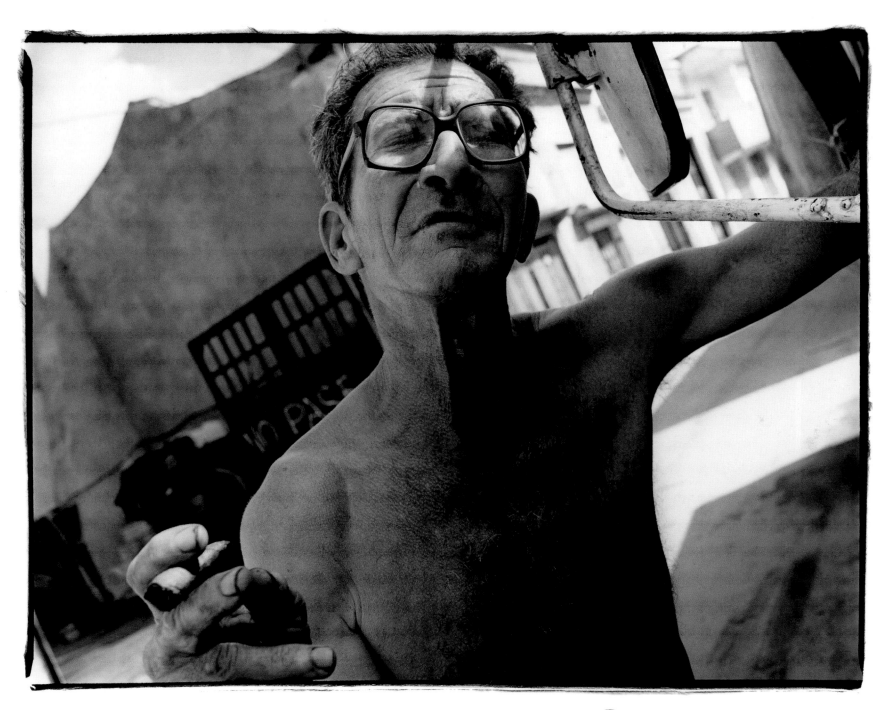

Pedro . Regla . 1998

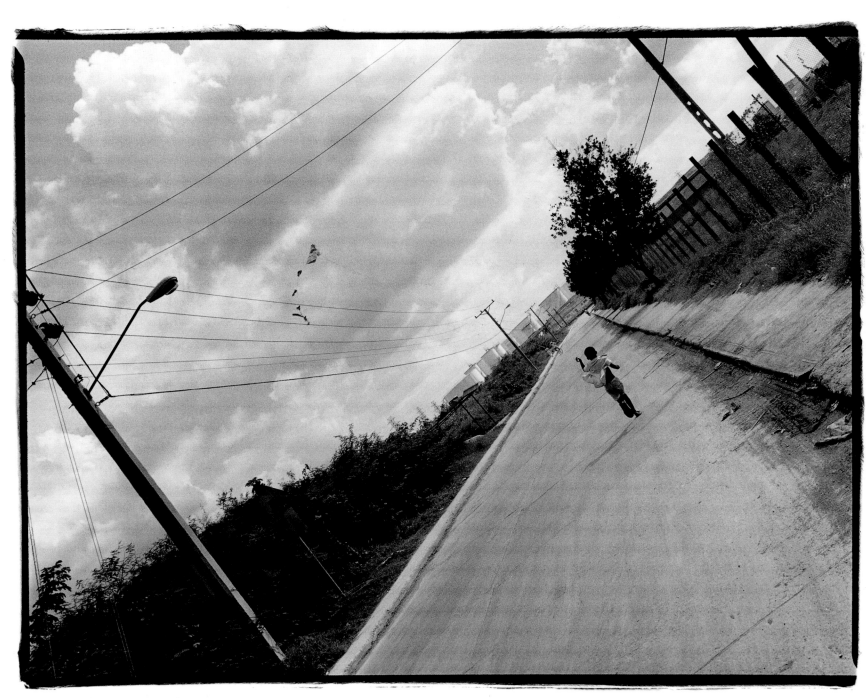

Leosmel . Regla . 1999

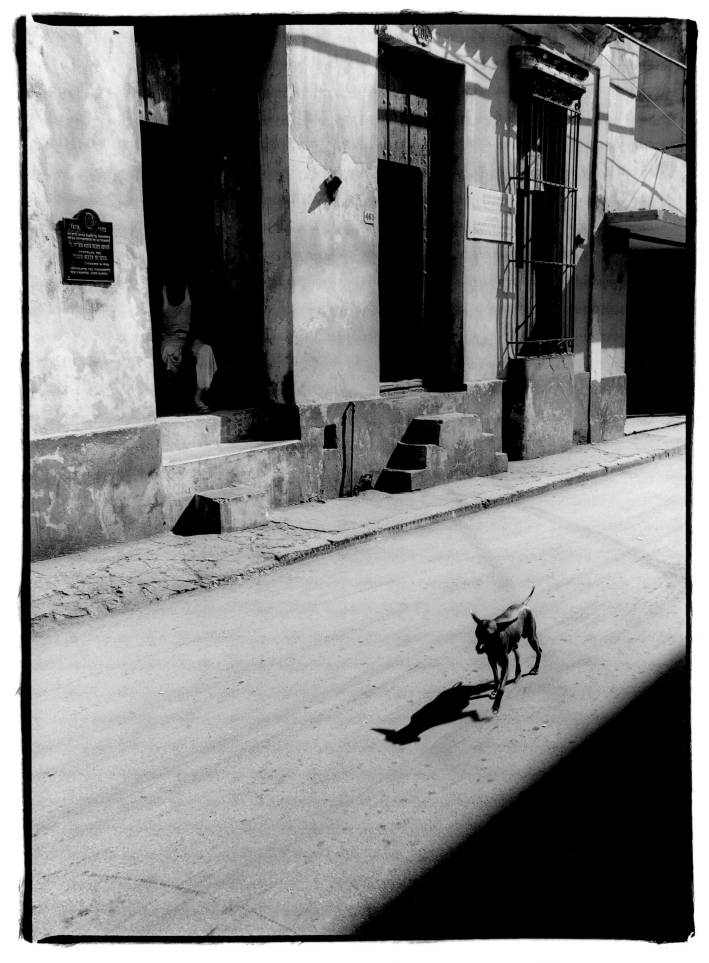

Doy · 1997

Plaza de la Revolución. 2000

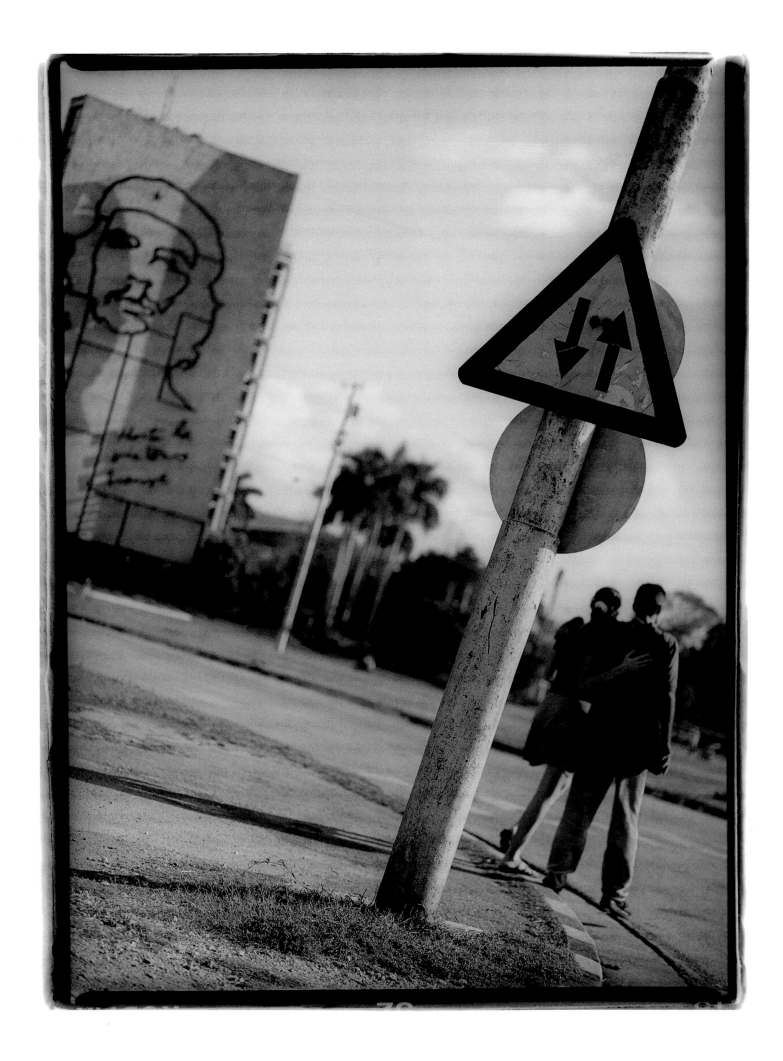

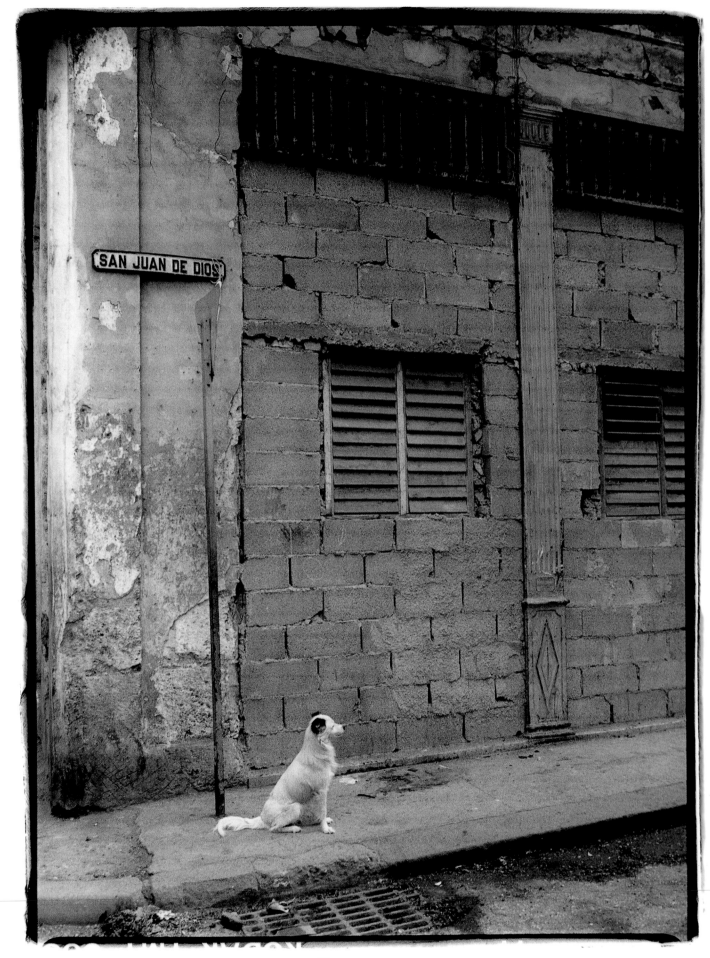

Waiting on San Juan de Dios · 1999

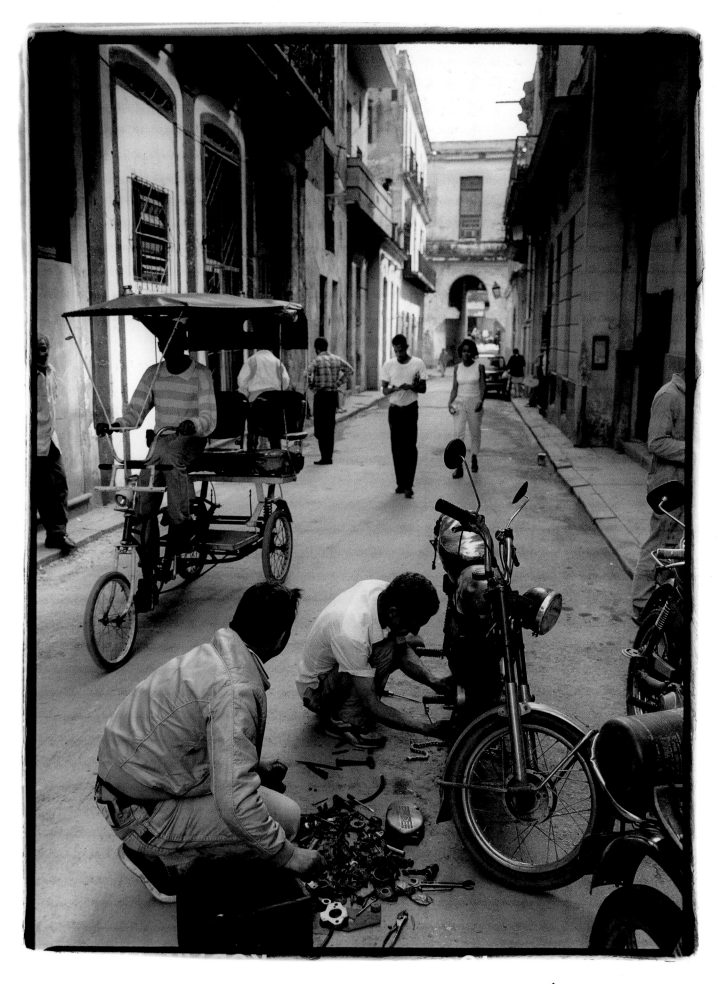

Street . 1999

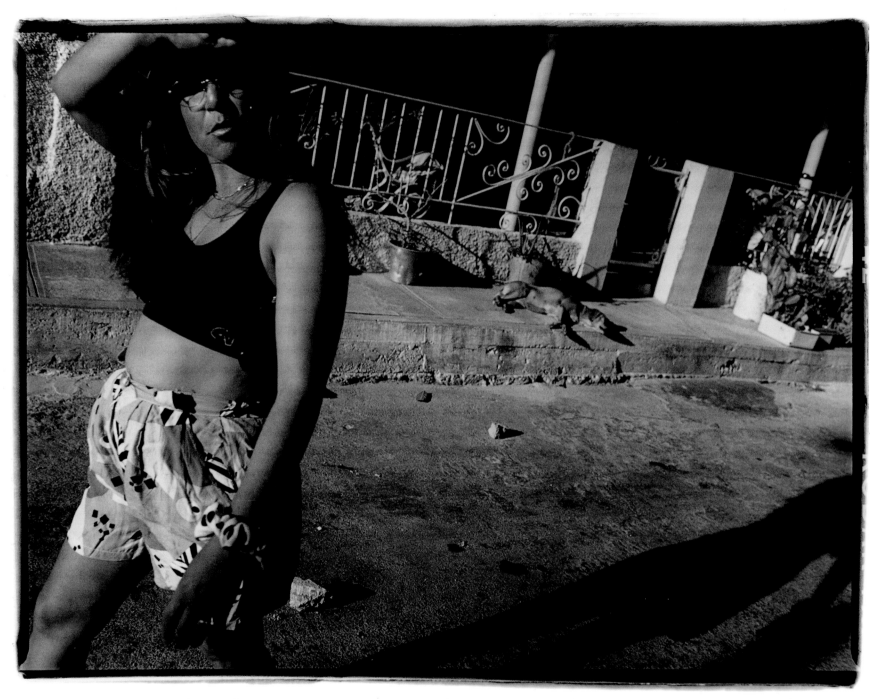

In Veradero · 1999

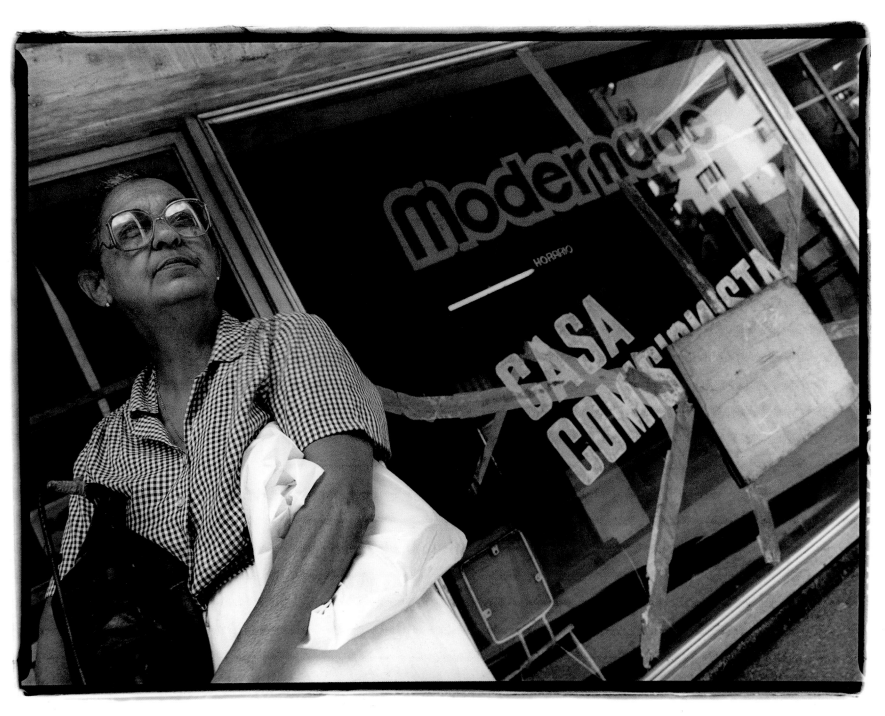

"Modernage". 1999

El Cobre · Santiago Province · 2000

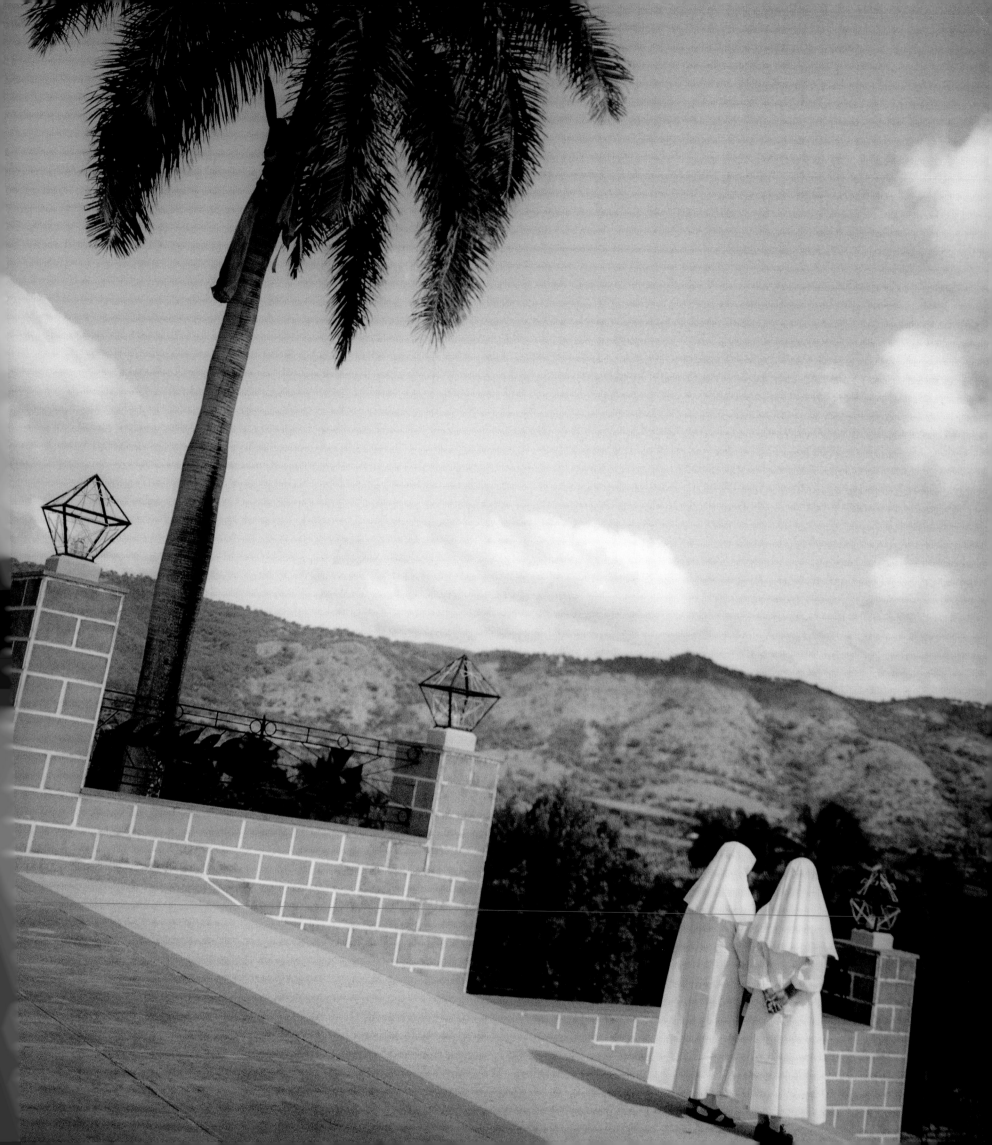

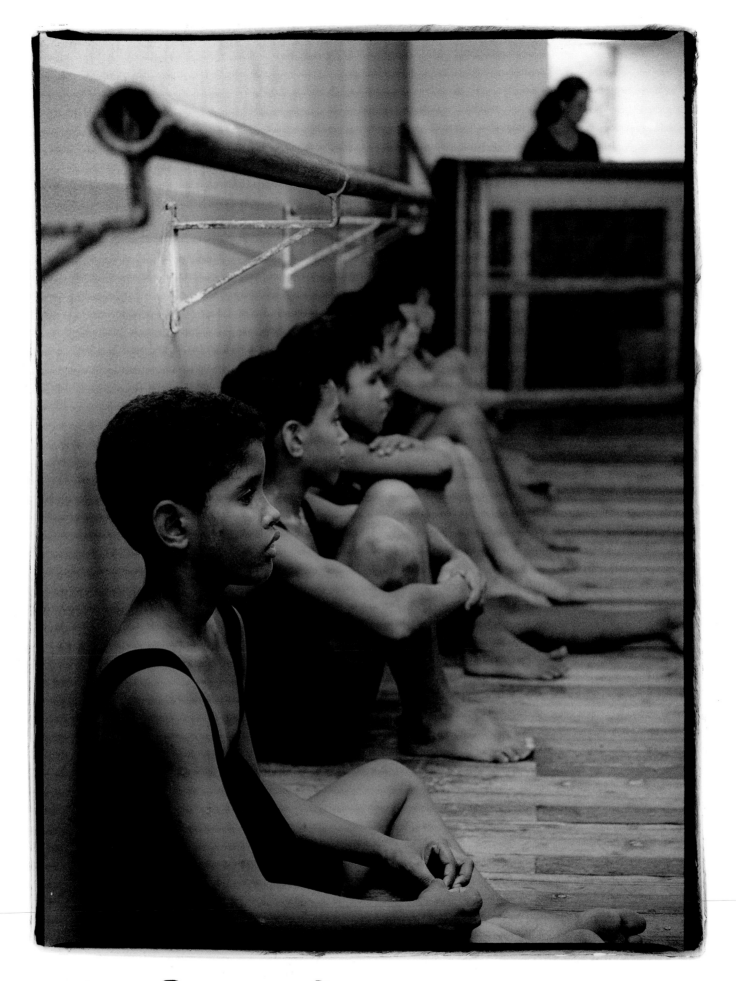

Escuela Provincial de Ballet #31 · 2001

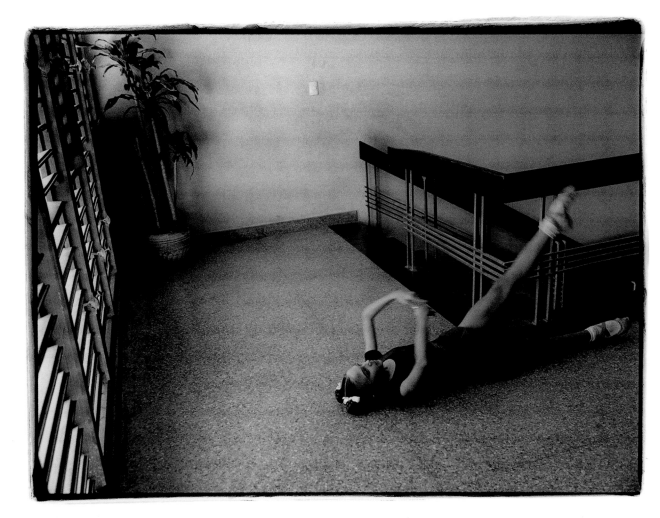

25

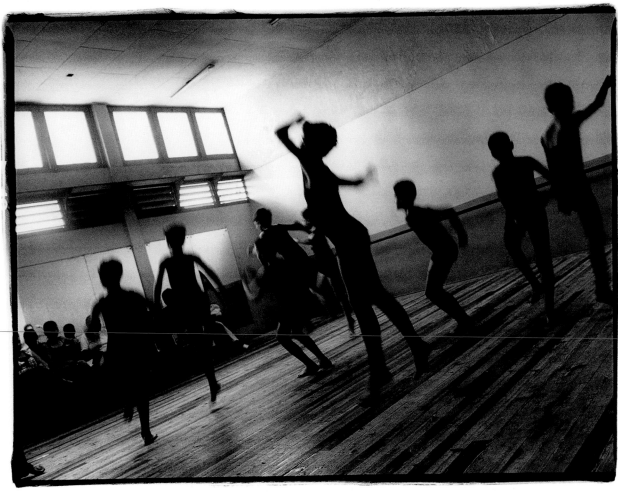

8

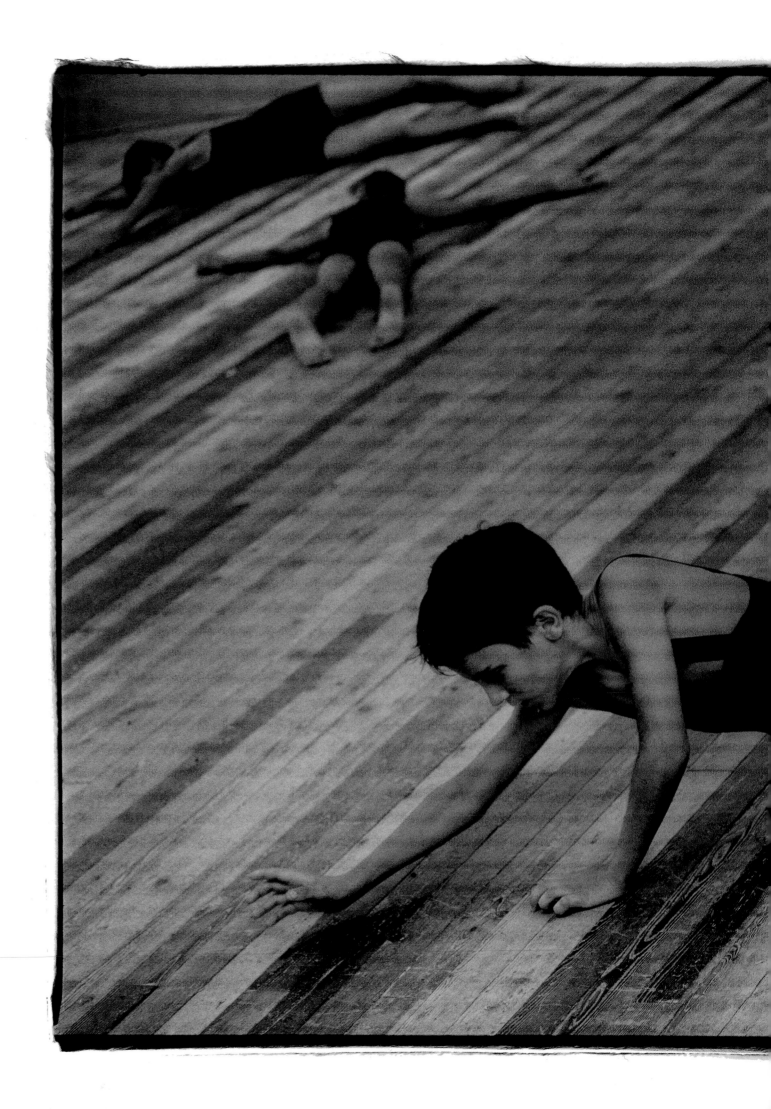

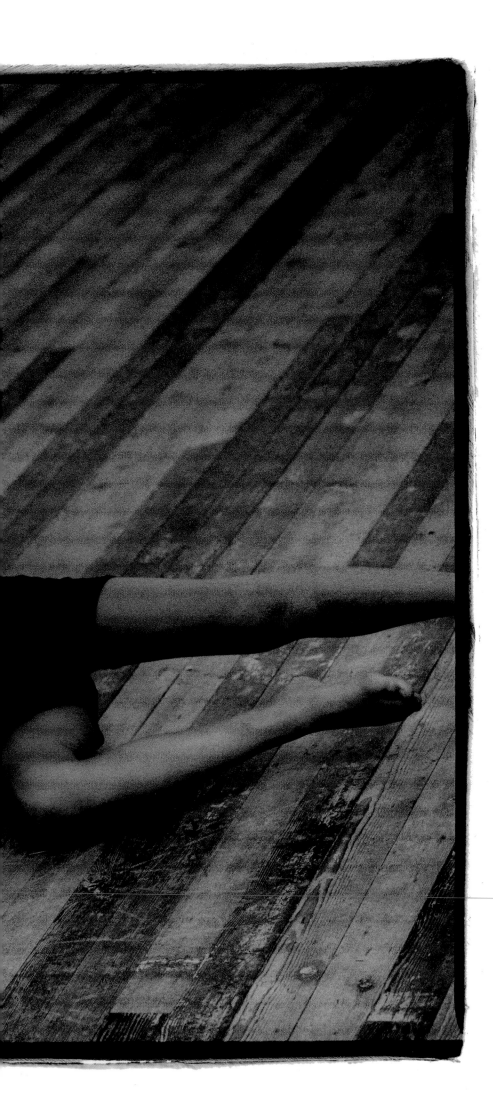

#33

Yulián and Barber · 1999

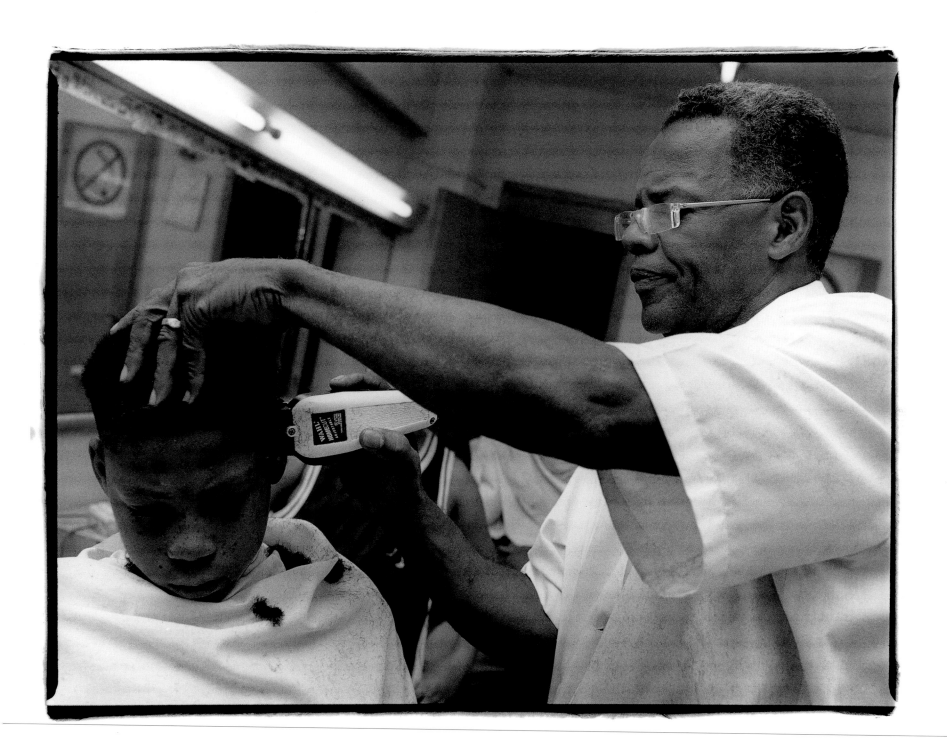

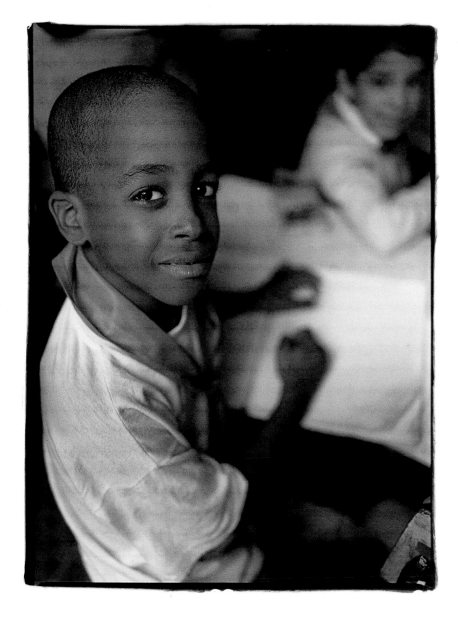

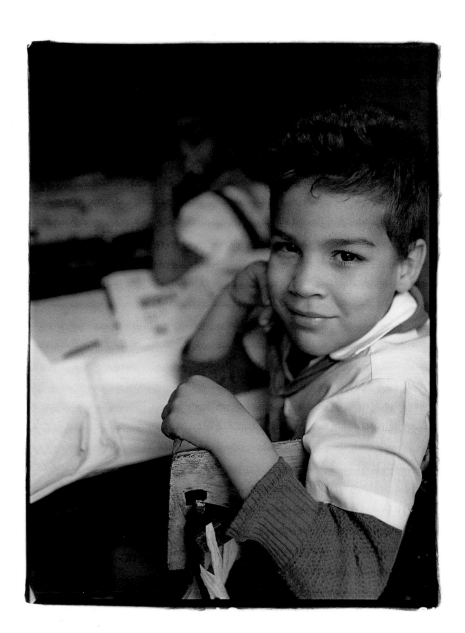

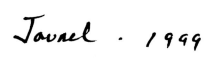 Javrel . 1999

Malcolm . 1999

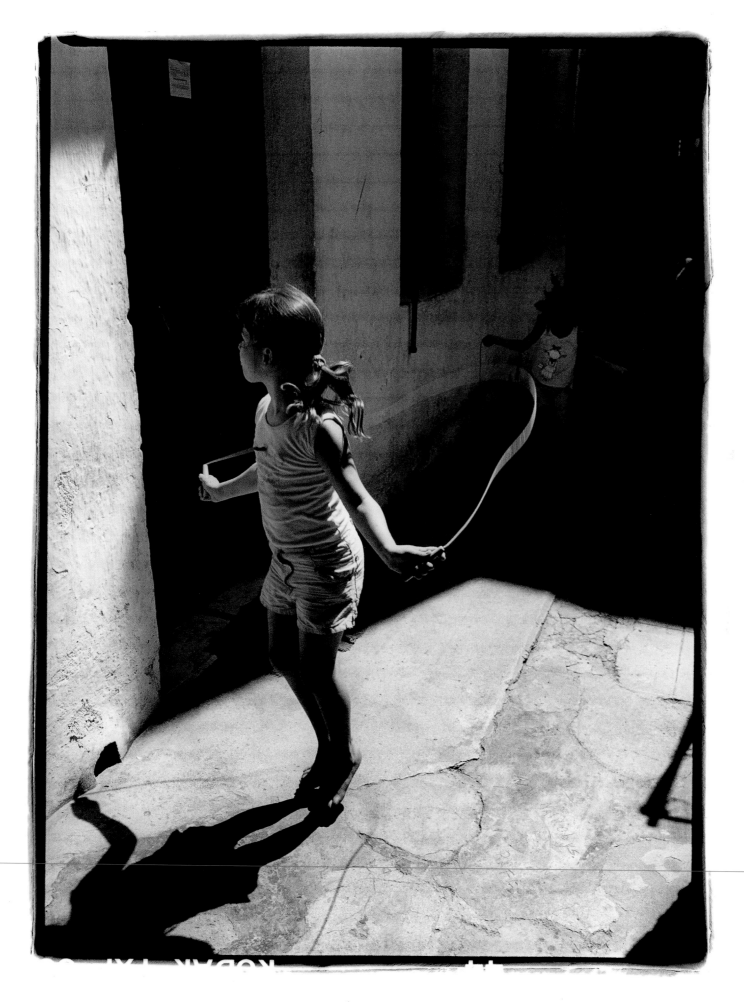

Ariana and Ana Marian. 2001

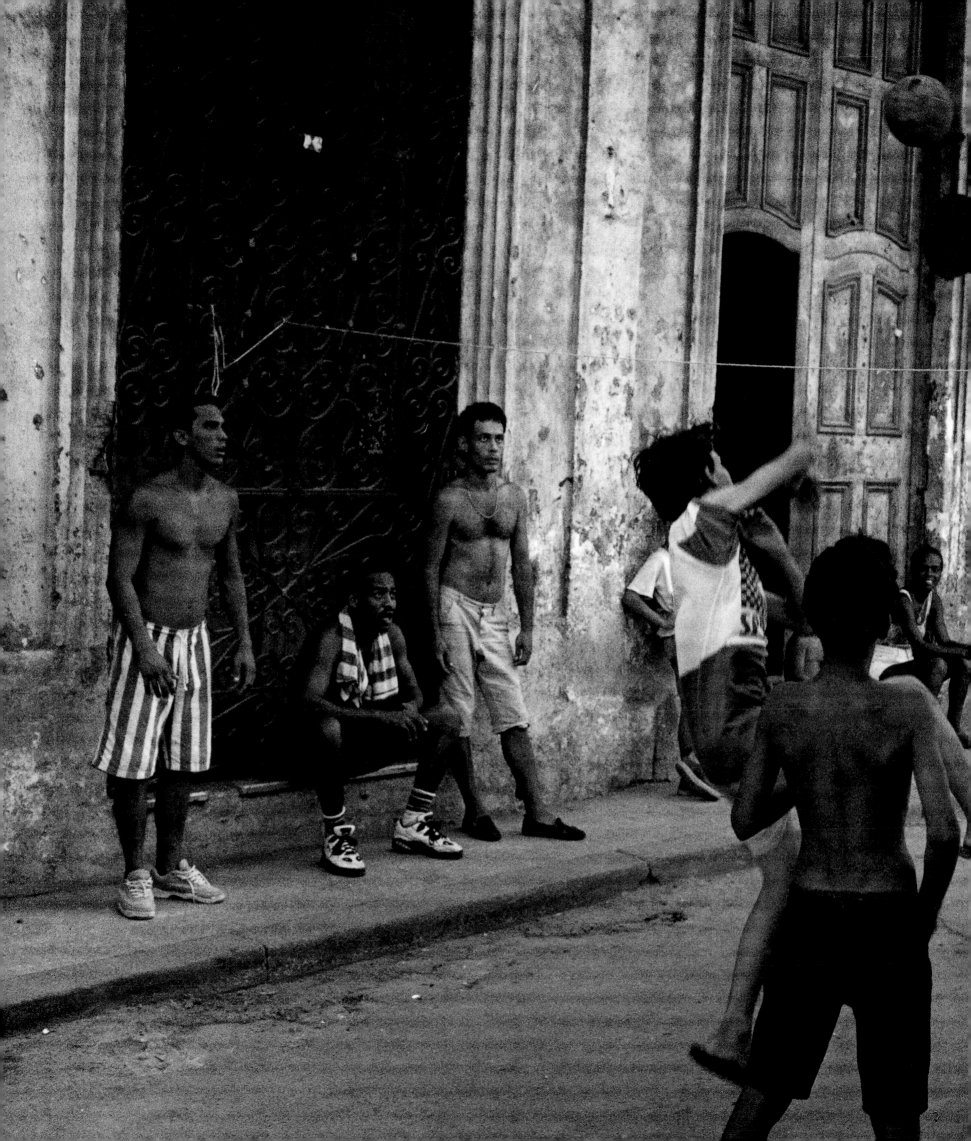

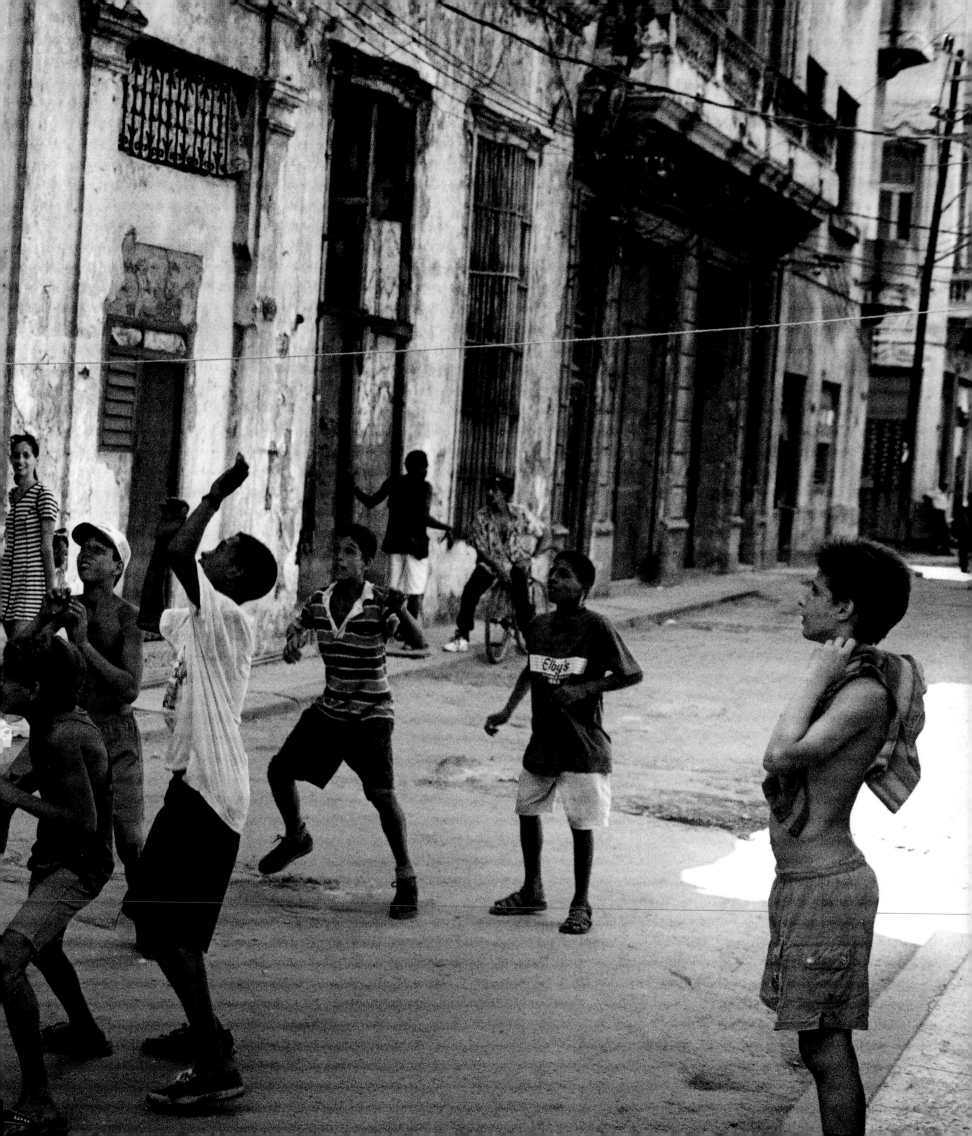

Dog. 1999

Johnny · 1999

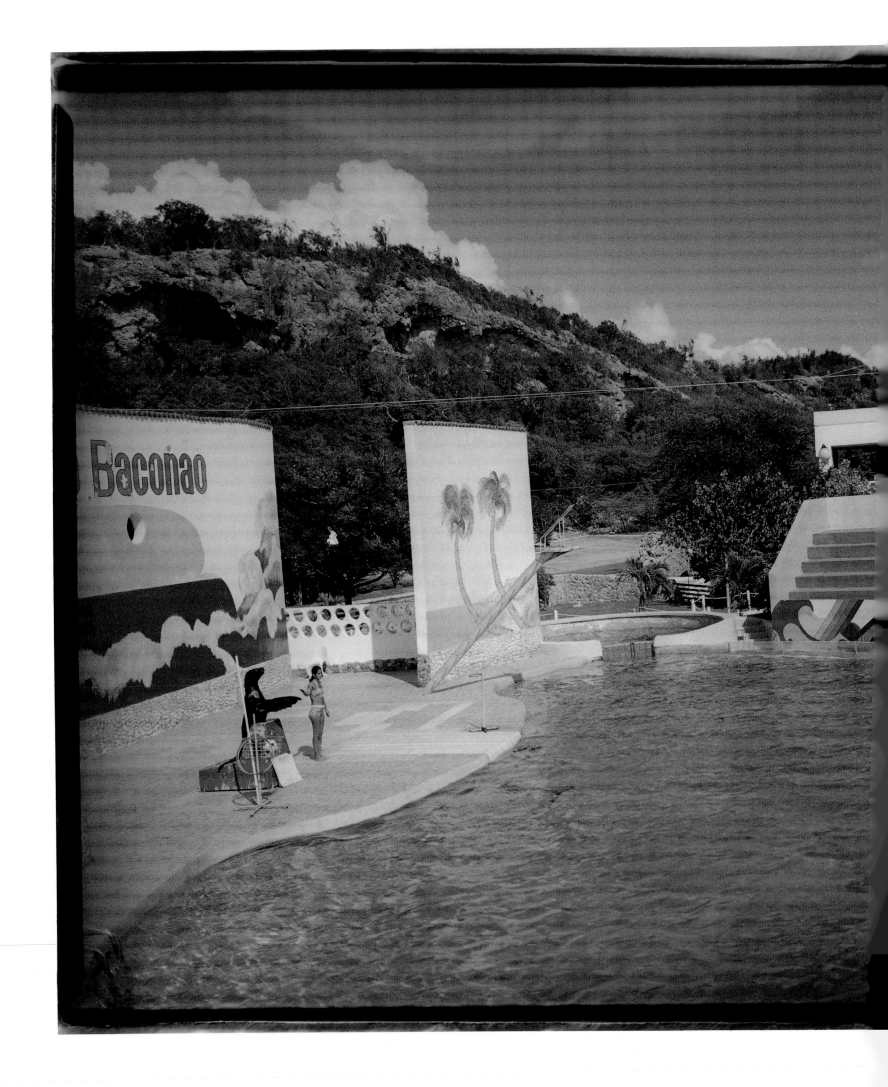

Performance . Acuario Bocones . 2000

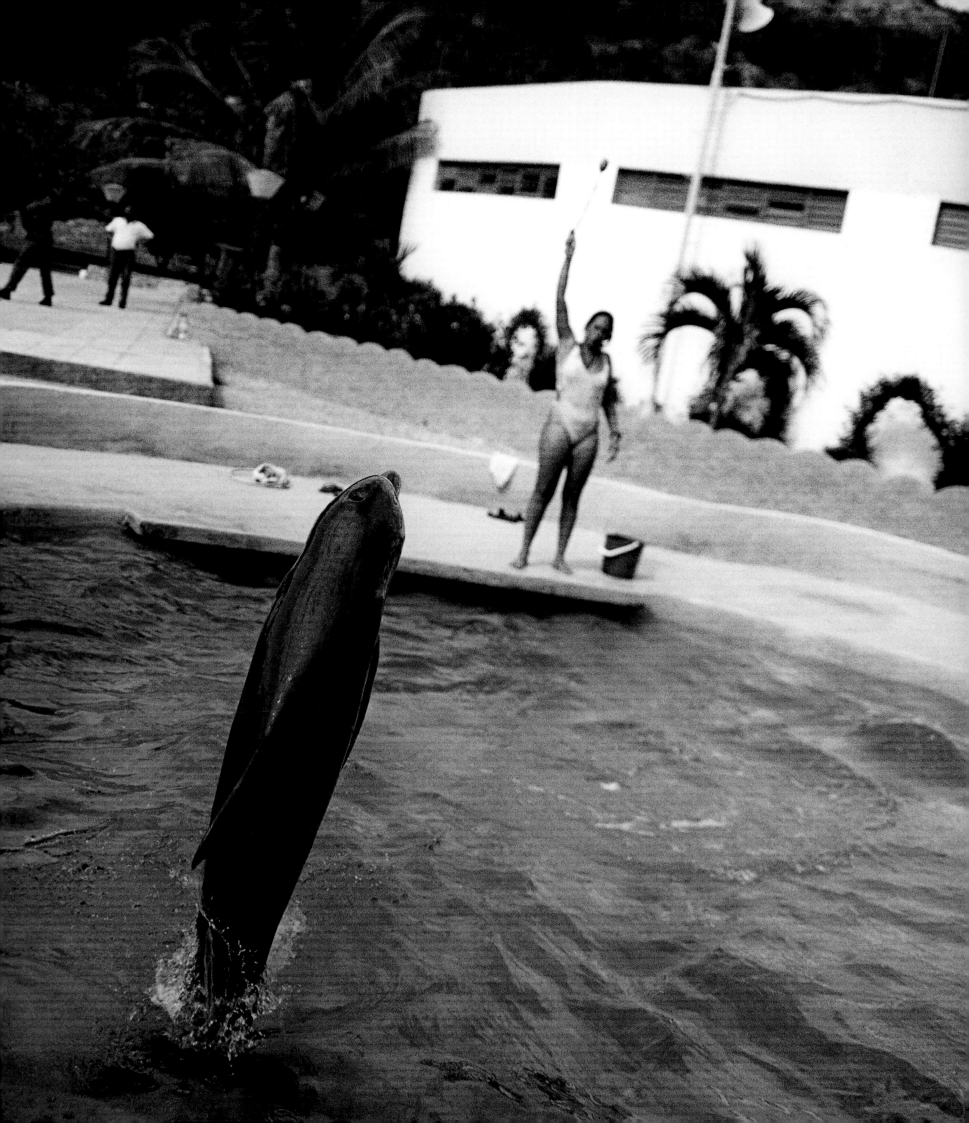

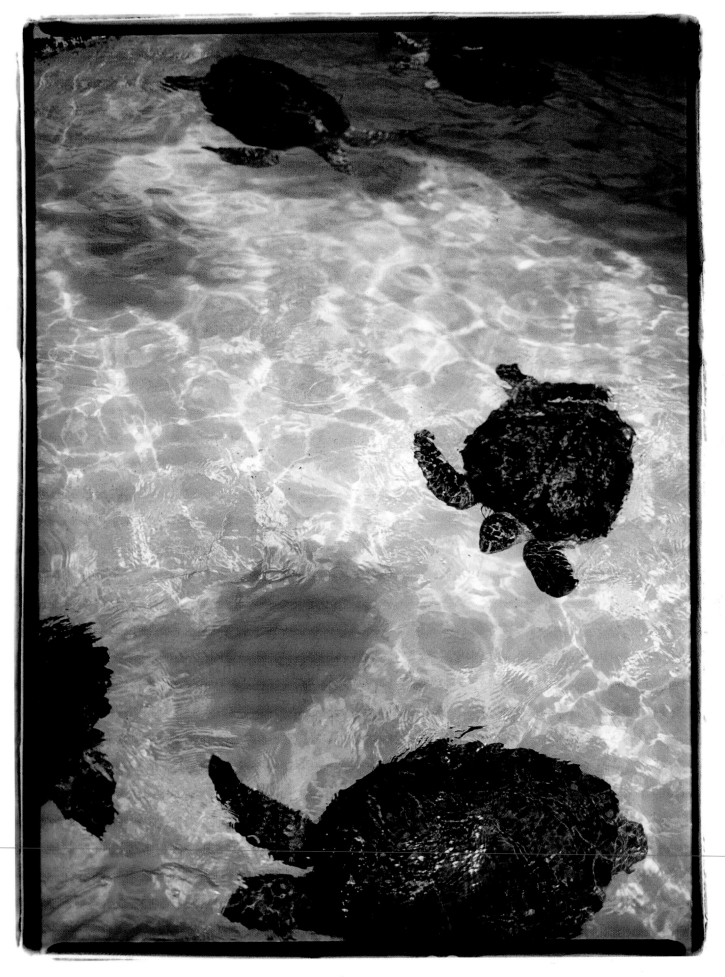

Sea Turtles . Acuario Bacaras . 2000

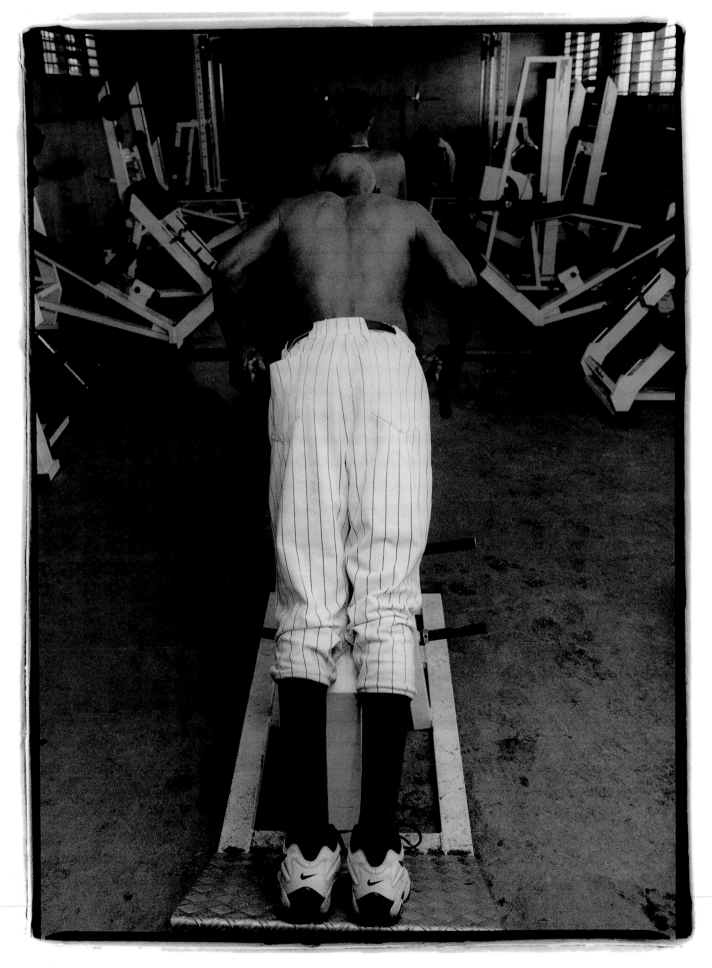

Workout . 2001

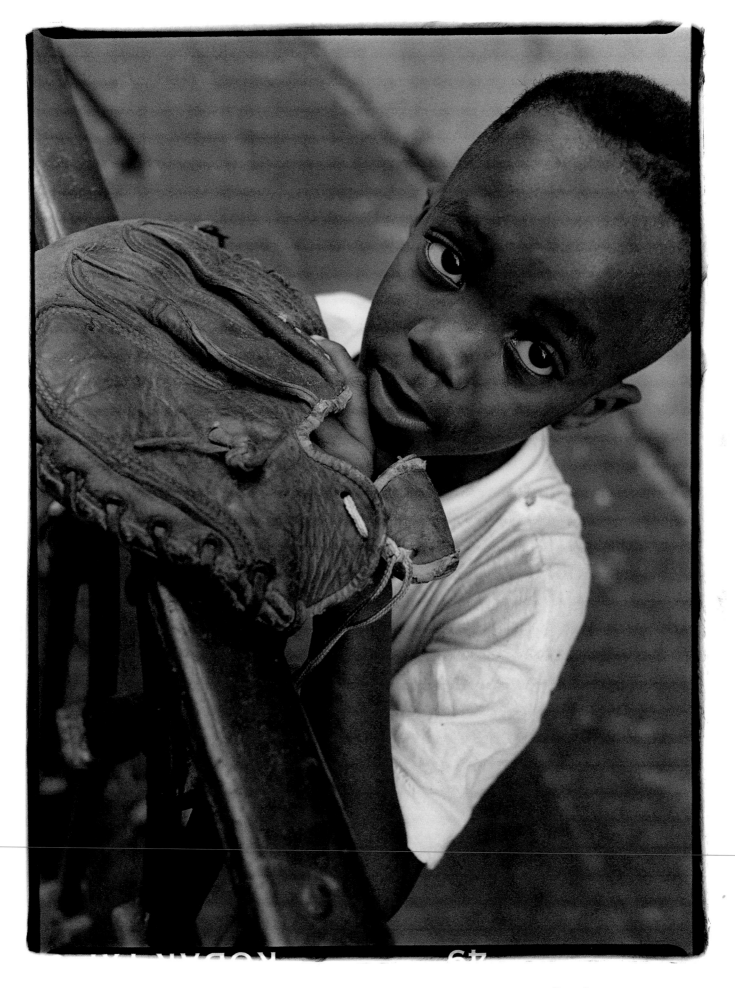

Tito · 1998

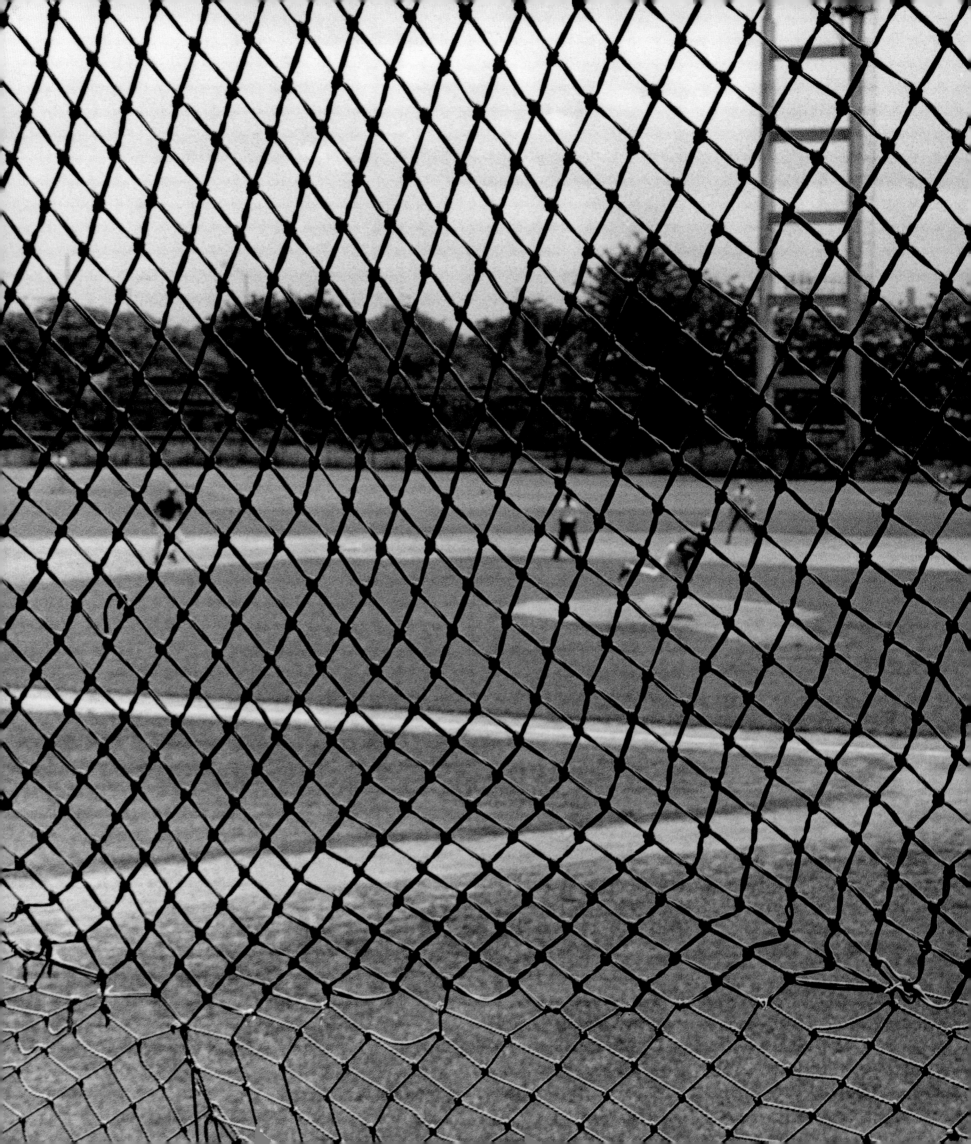

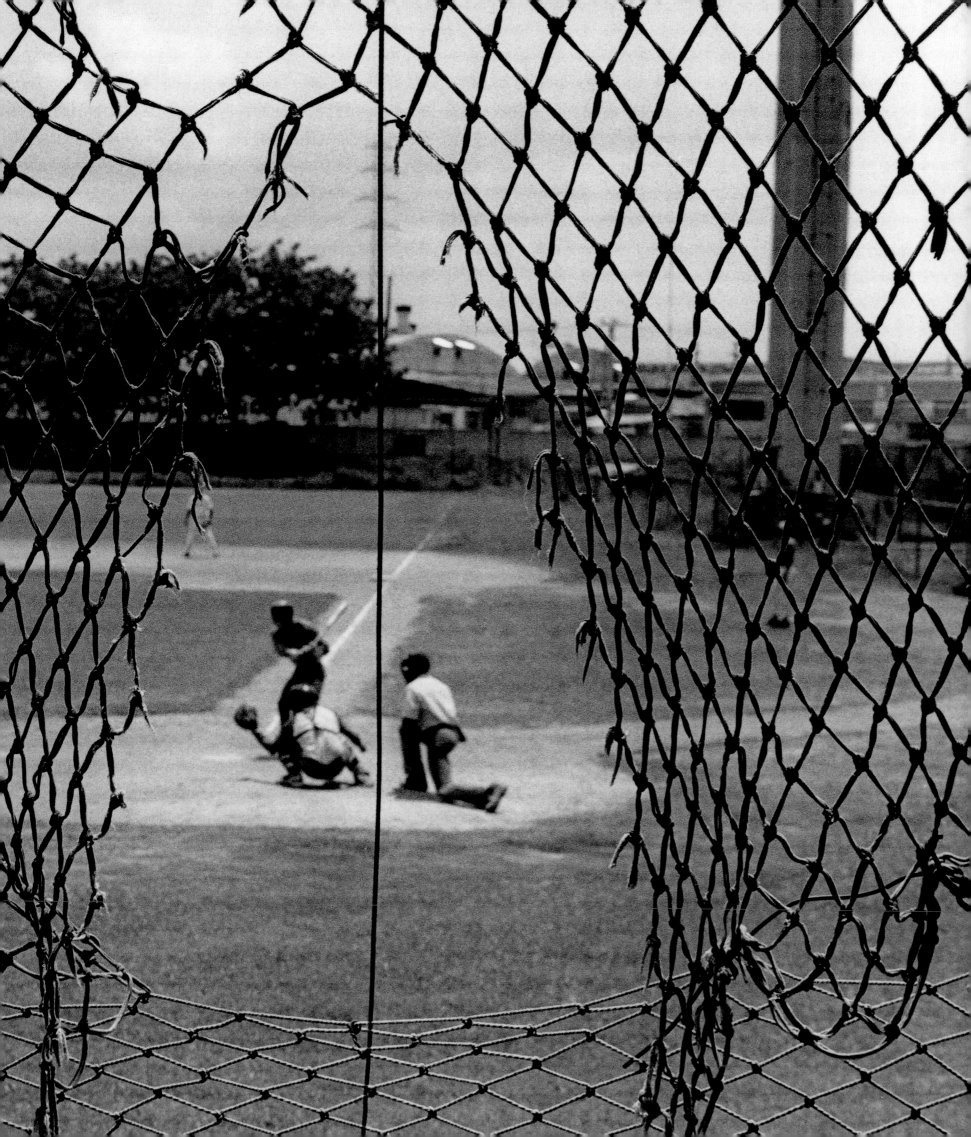

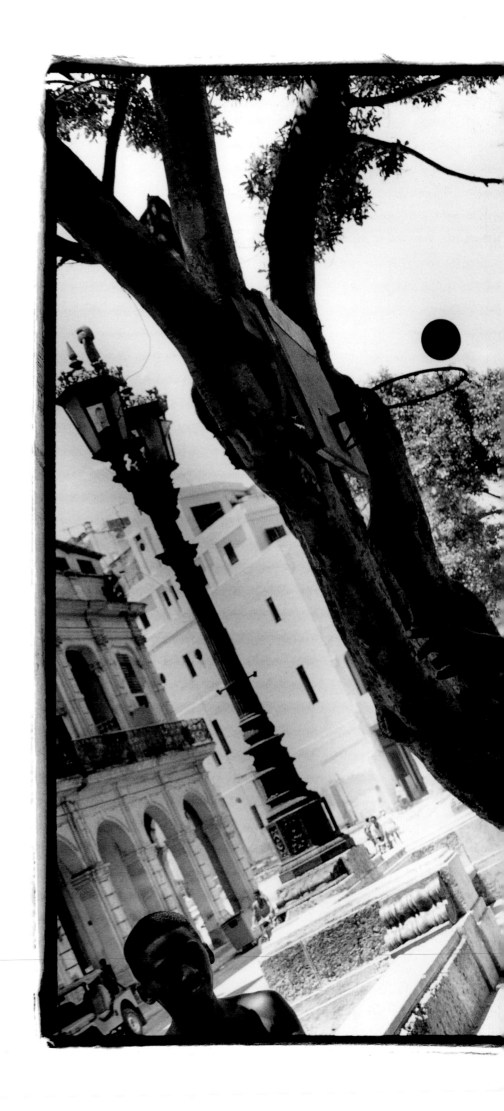

Along the Paseo del Prado . 1997

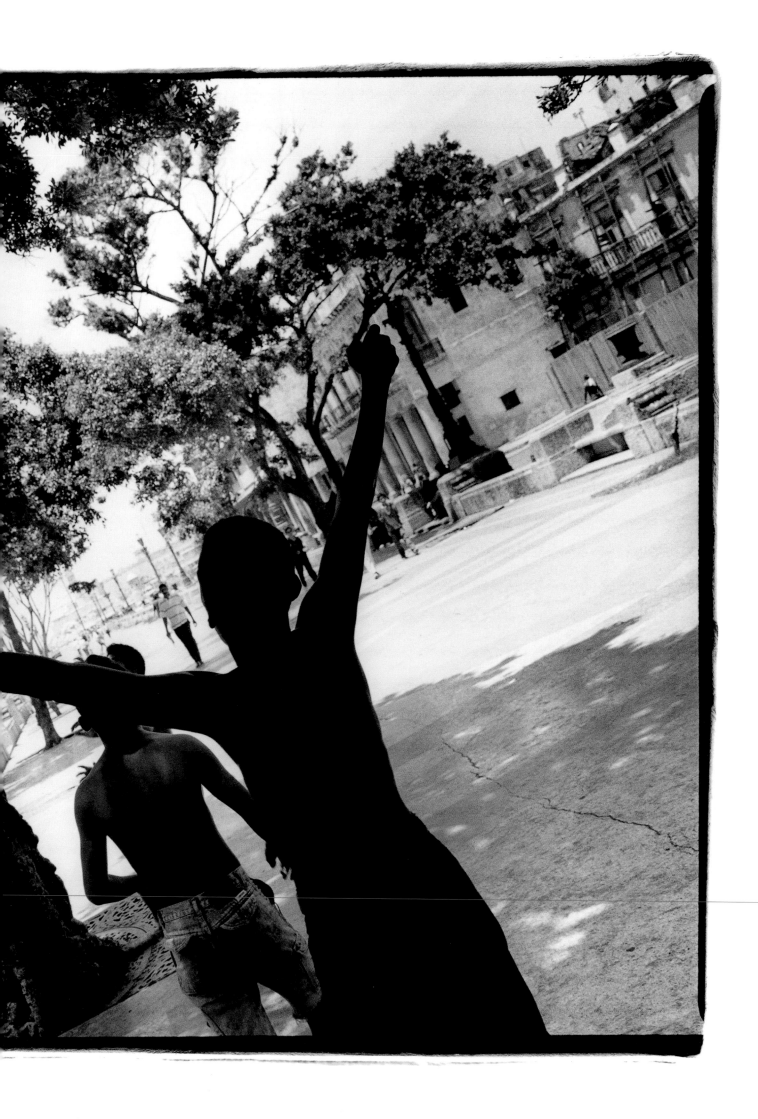

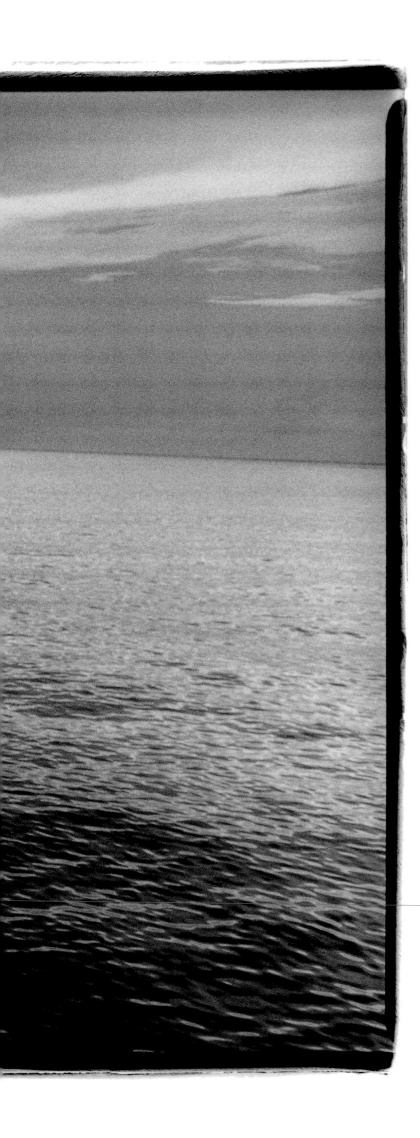

Diving off the Malecón . 1997

Istana and Lorda · 1998

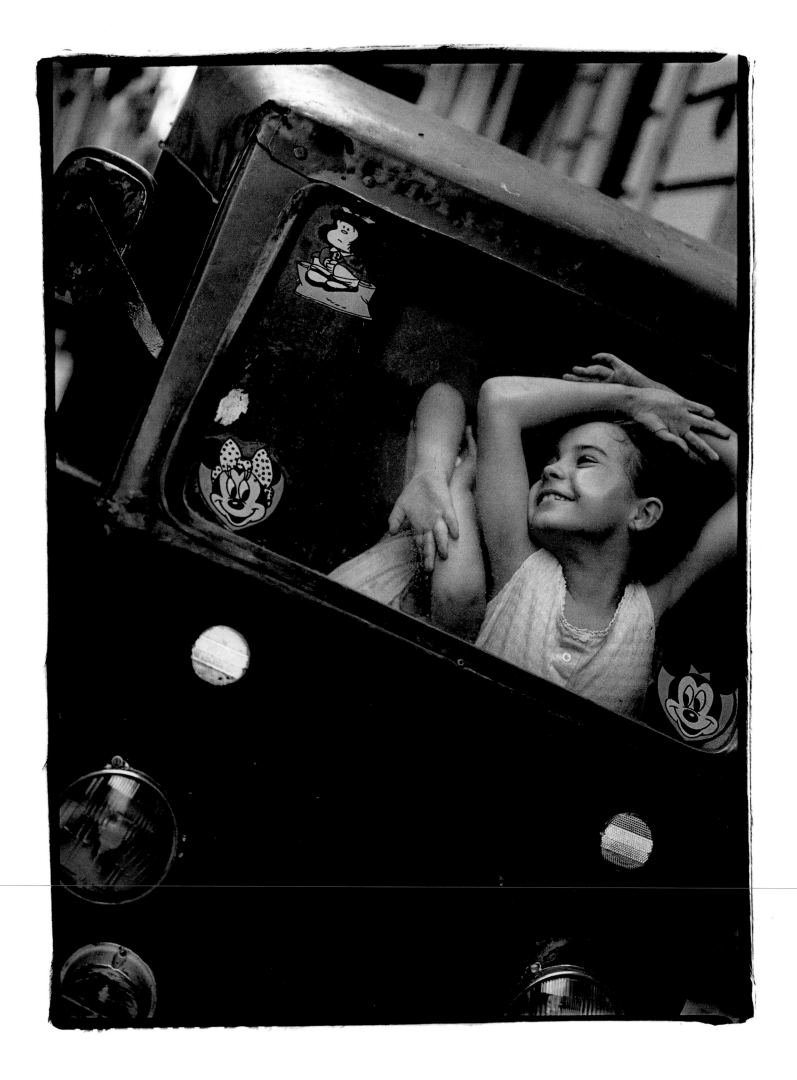

Untitled #33 . 1949

Untitled #33 . 1949

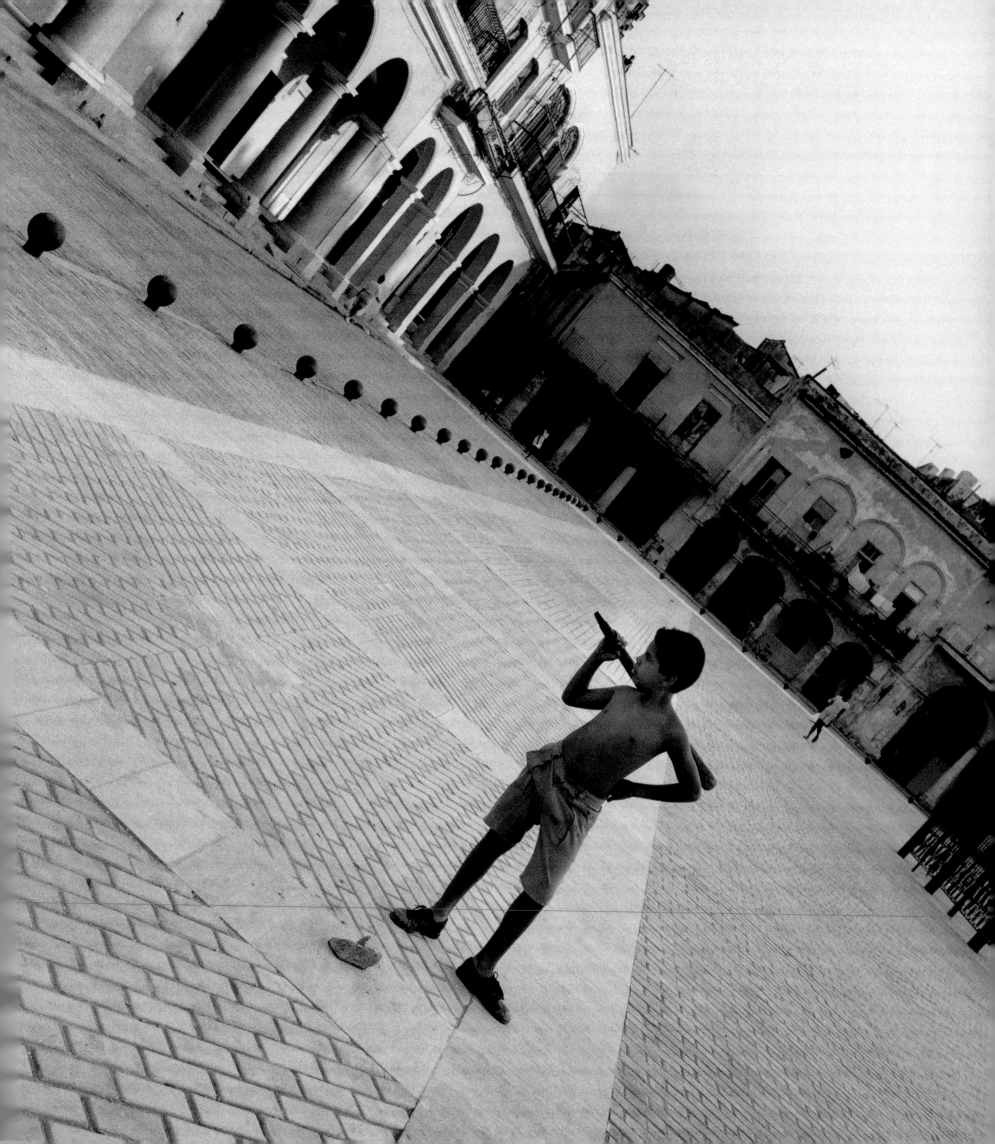

Donimar · 1998

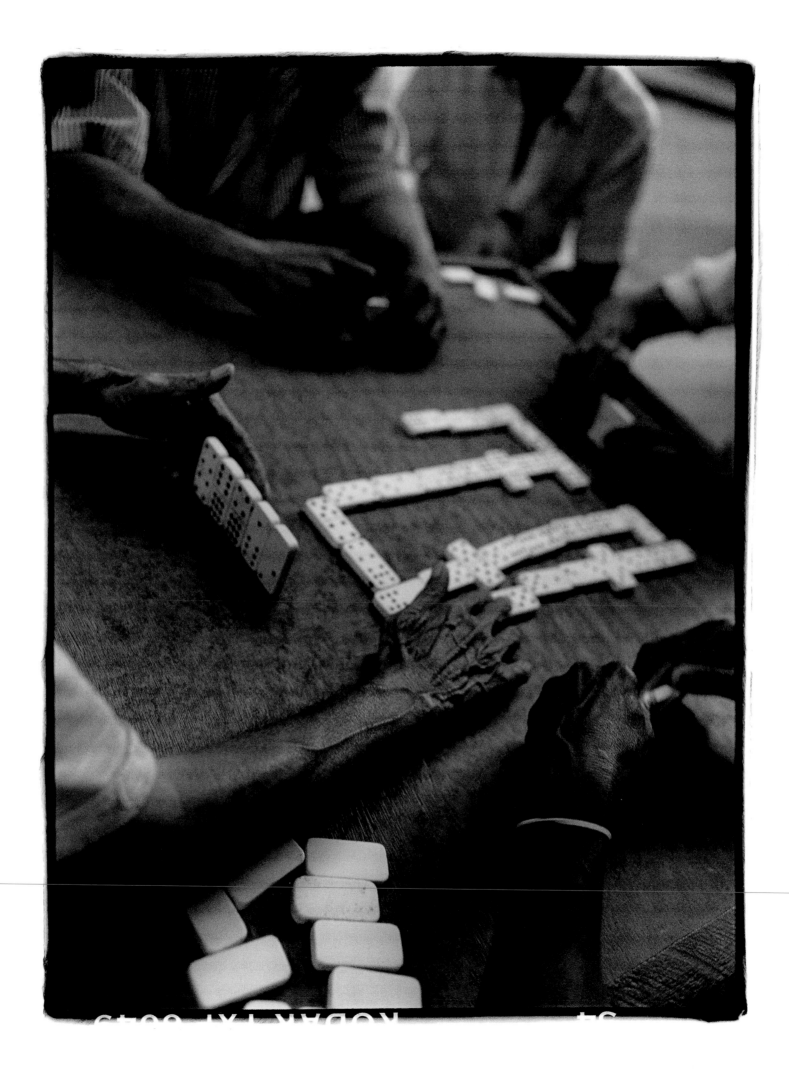

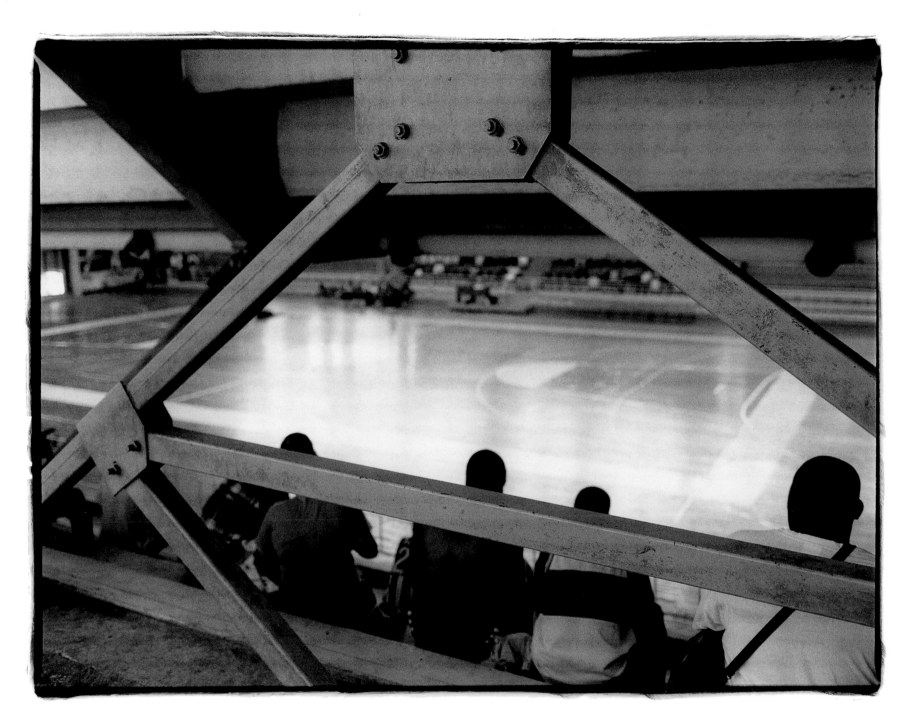

Spectators. 2001

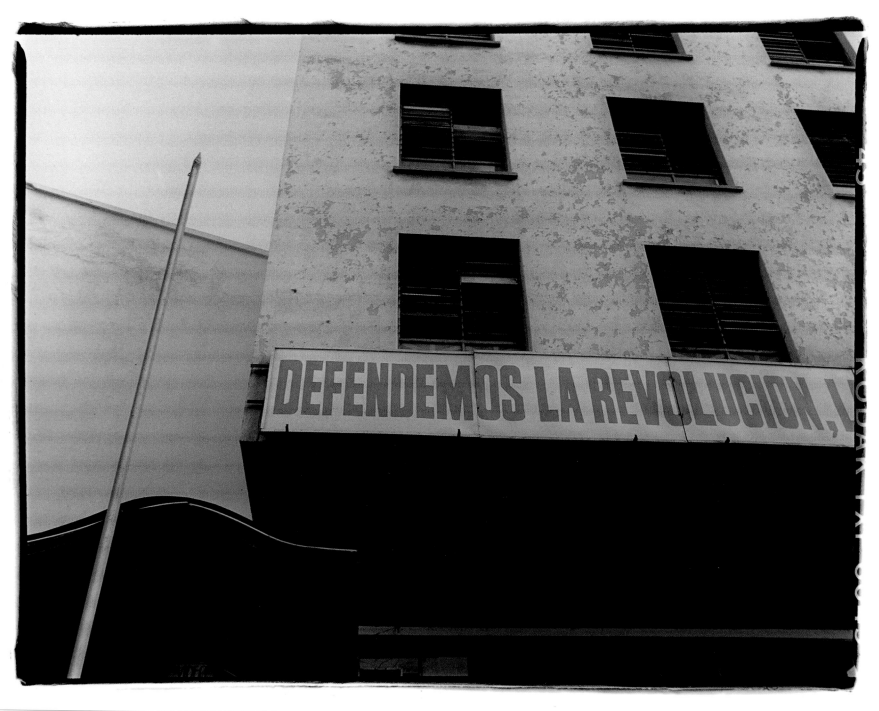

"Defendemos la Revolución". 1997

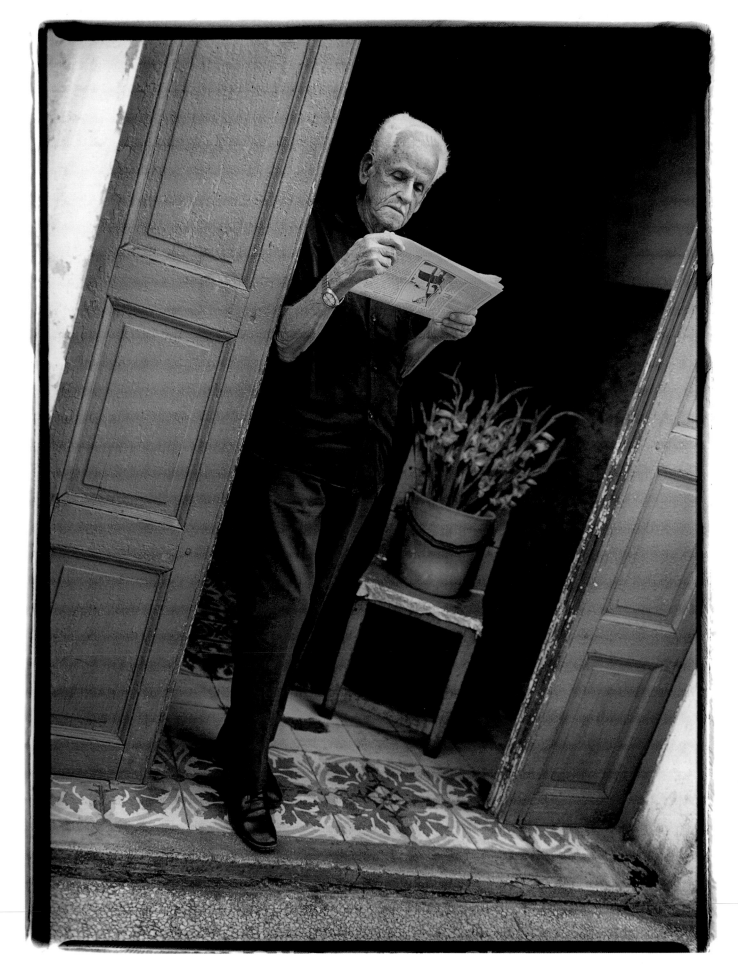

Pablo · Matanzas · 1999

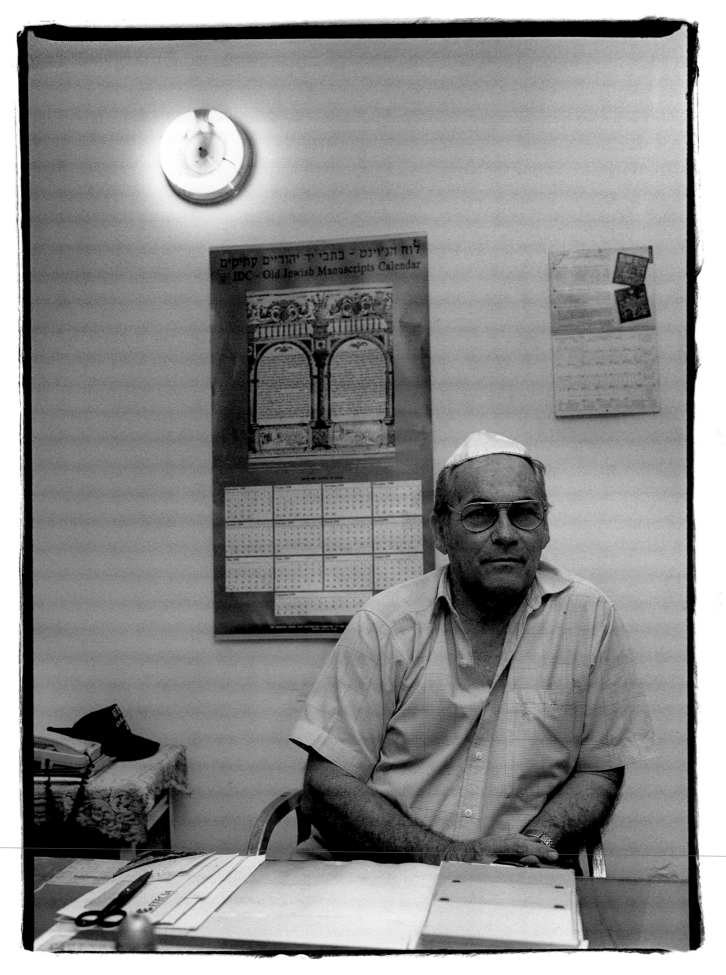

Rabbi José · 1999

Israel . 1999

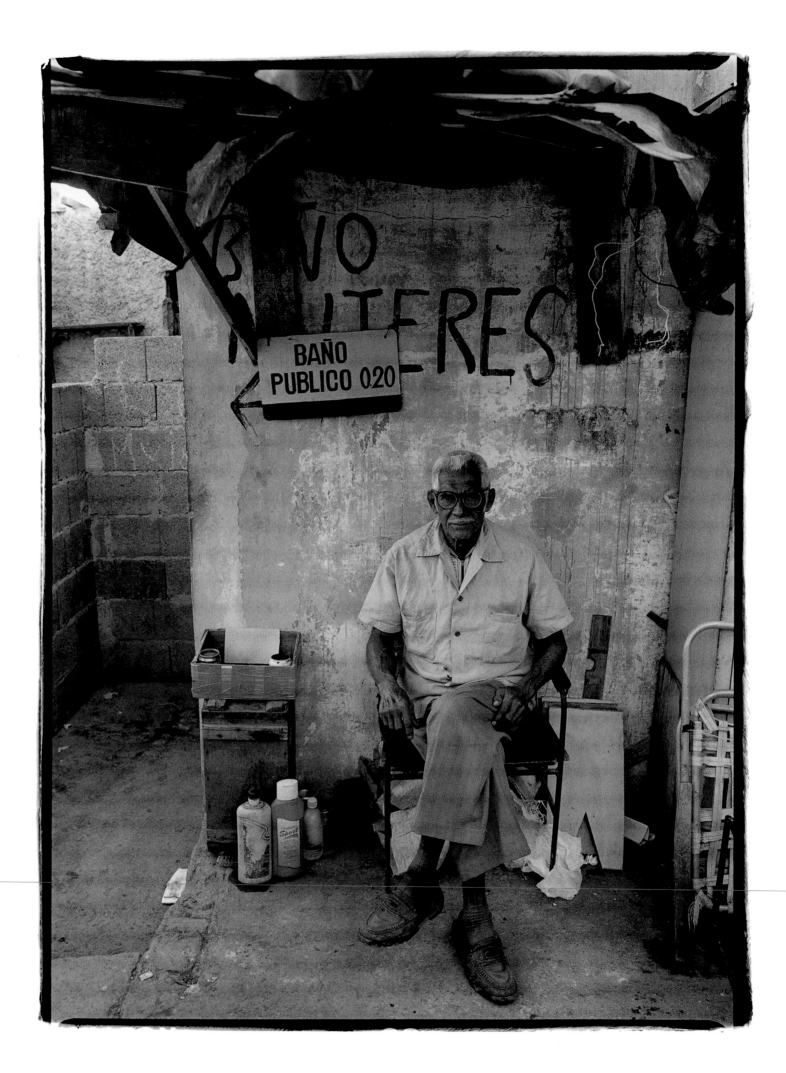

Tomás Hernández . 1999

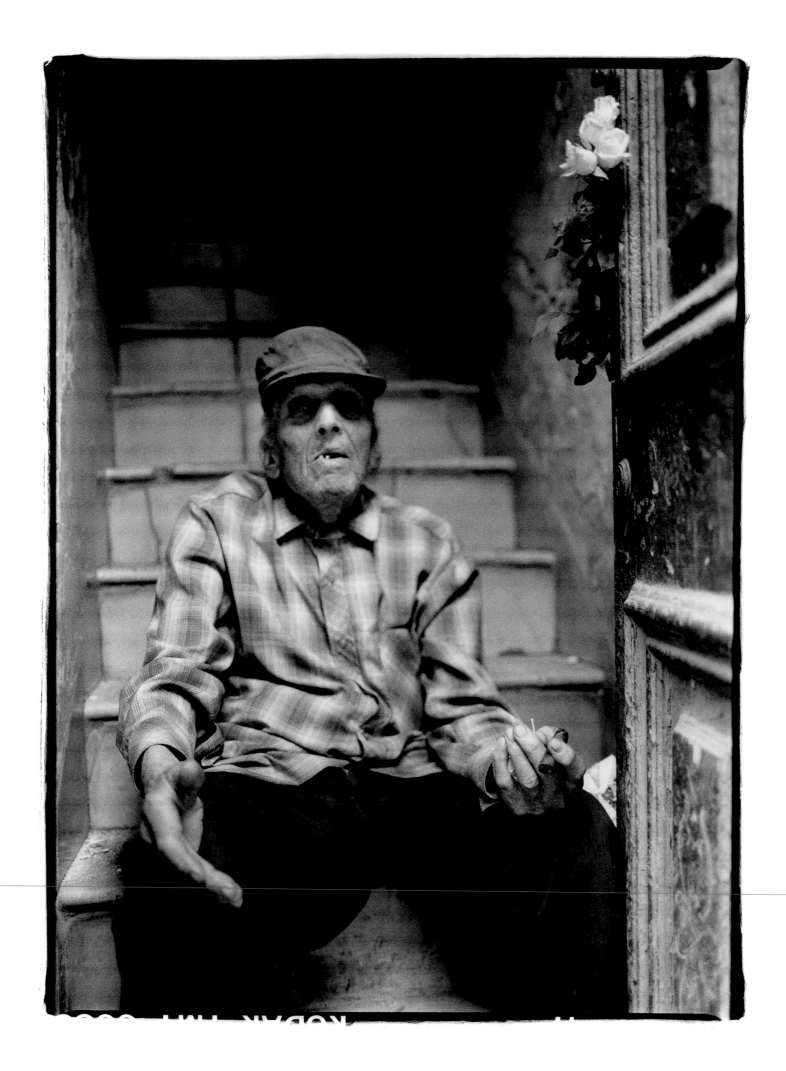

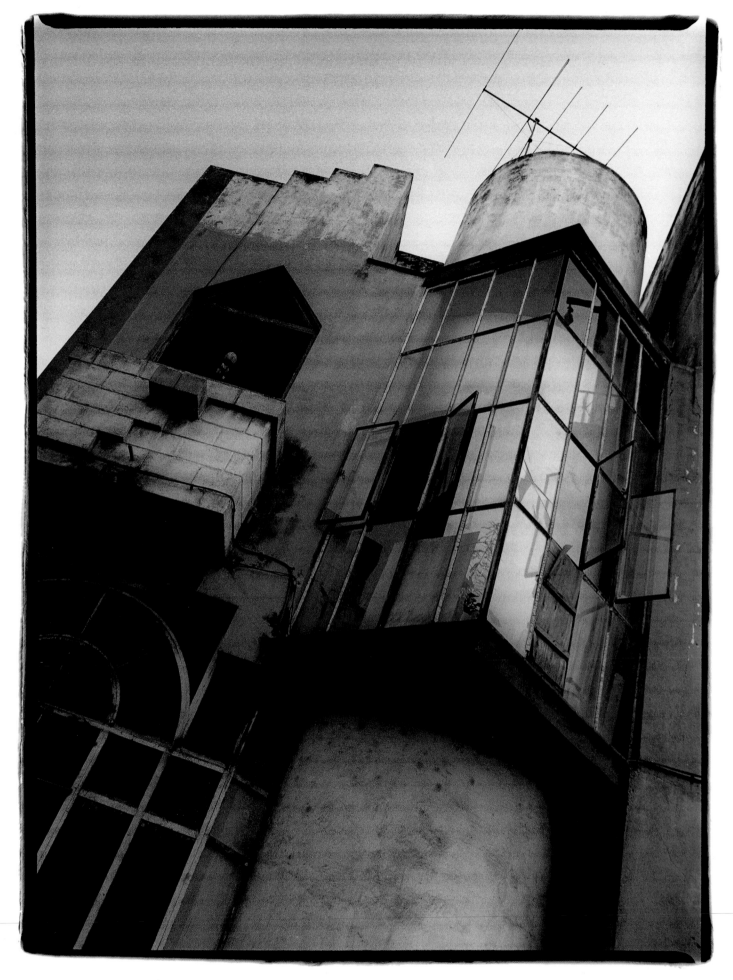

Home · 1999

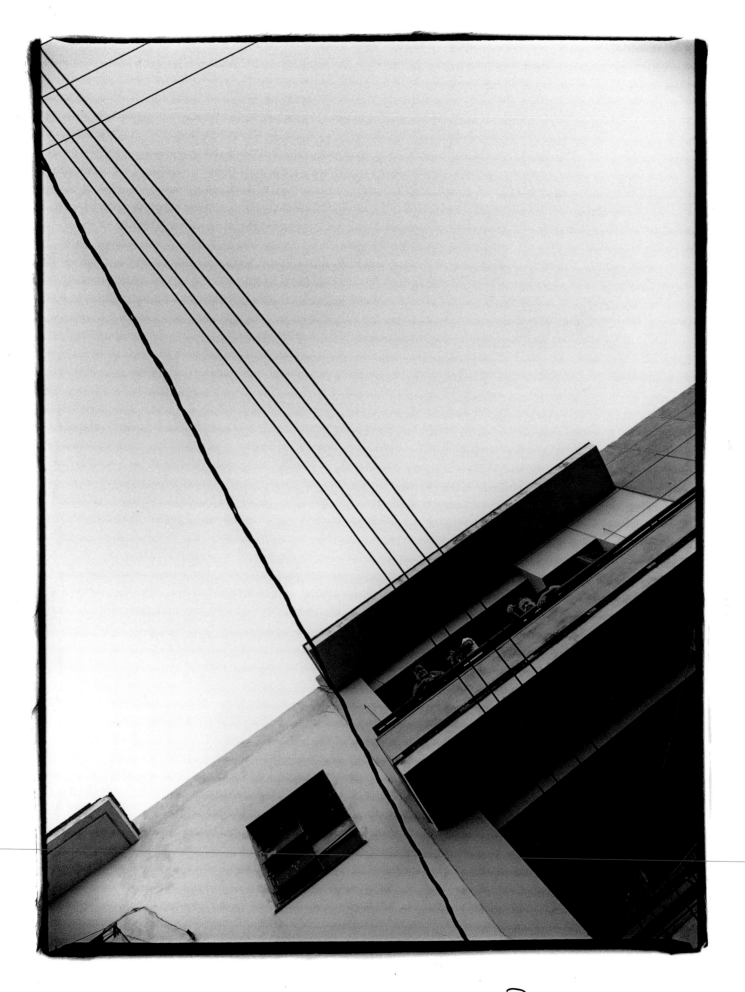

Balcony. 1999

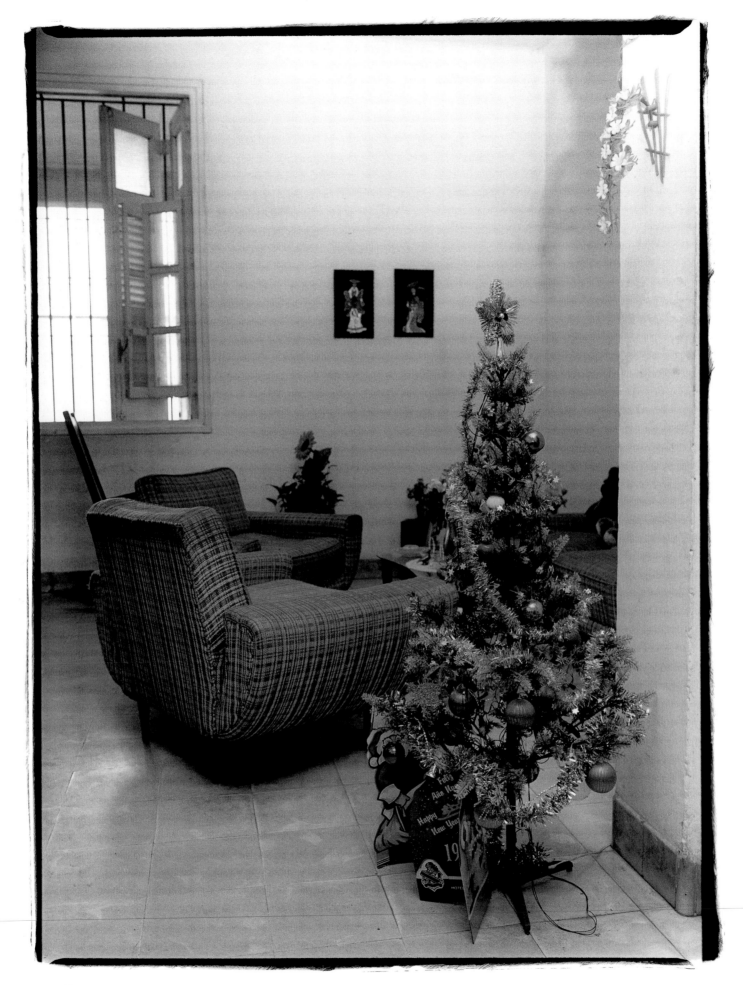

Casa Osvaldo. 1999

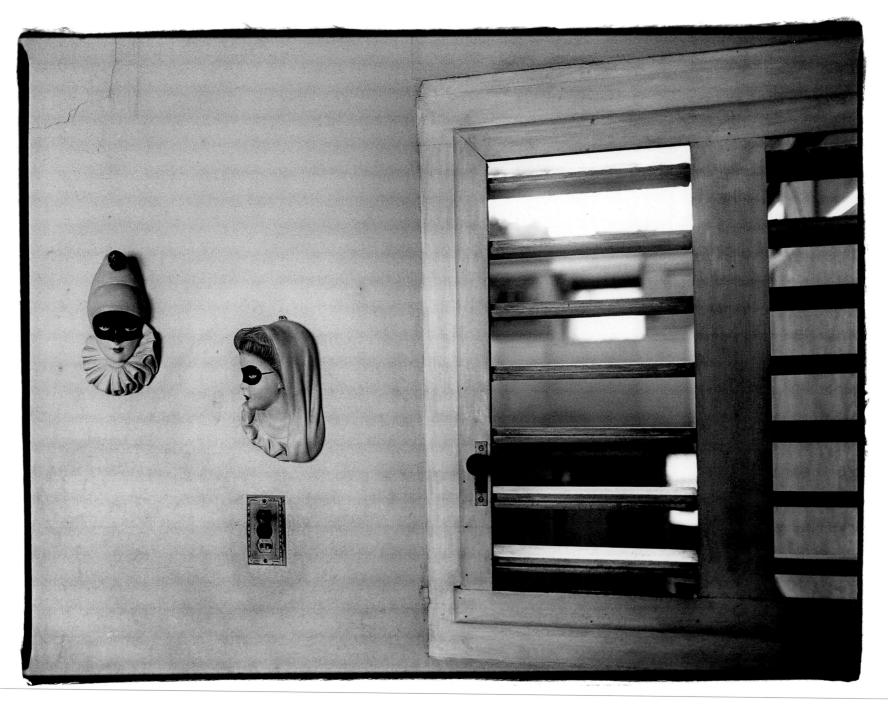

Casa Berta y Augustin . Matanzas . 1999

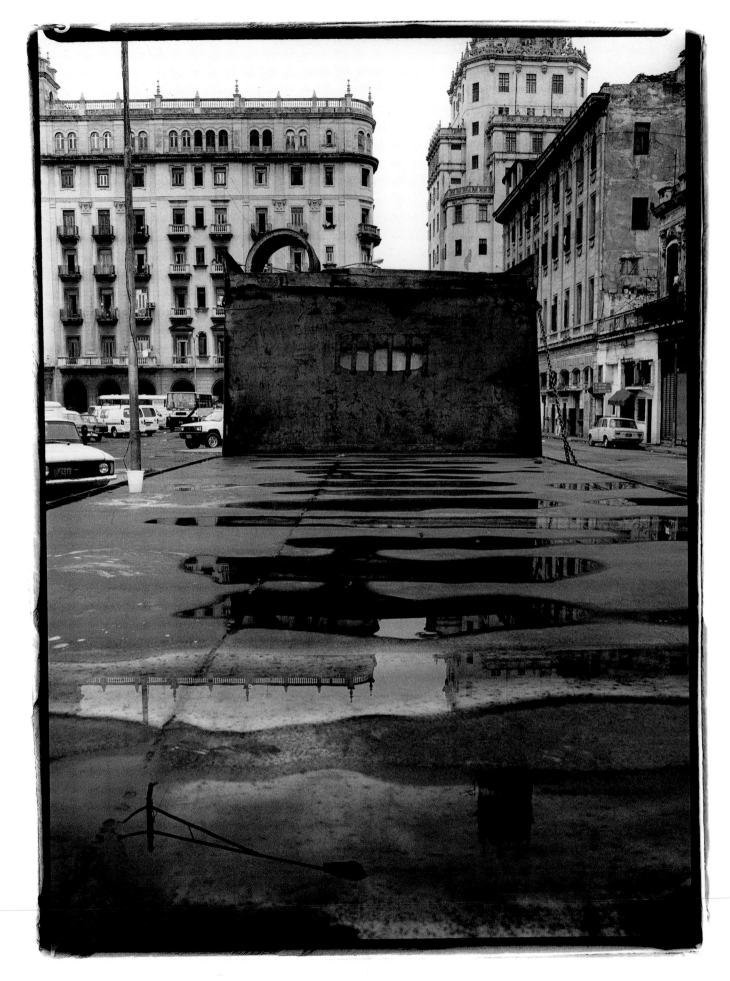

Truck Bed · 2000

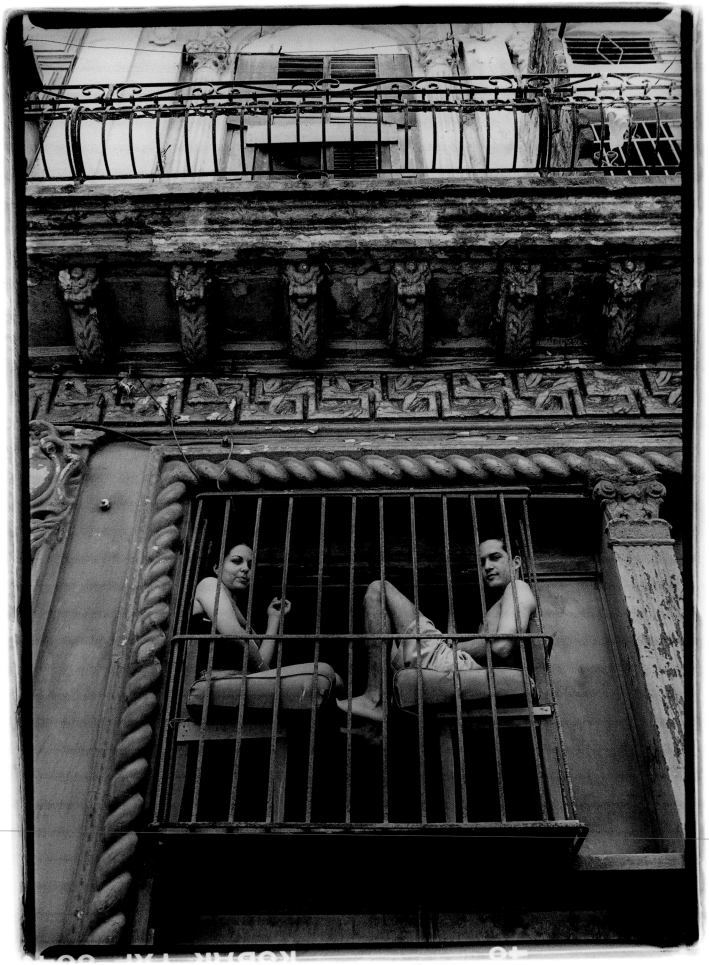

Boris y Anilia . 2001

Chair . 1999

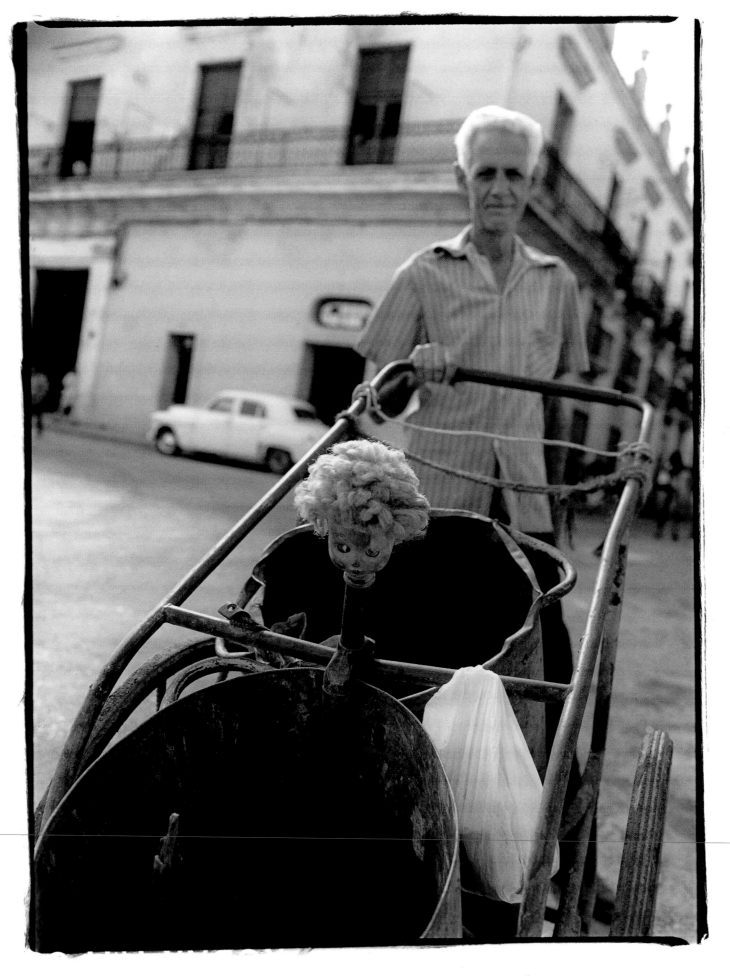

Loro · 1998

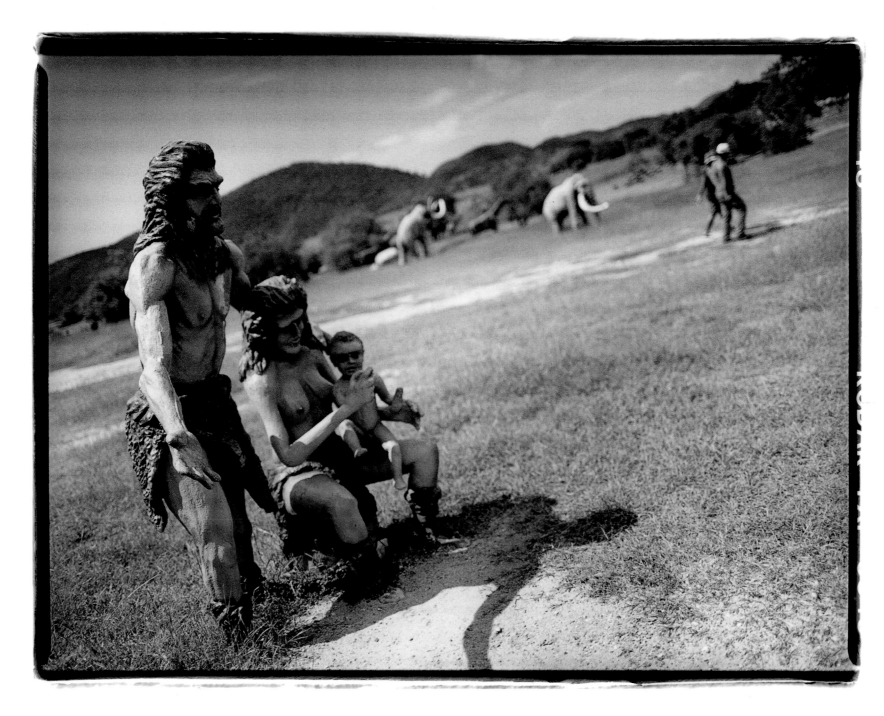

Valle de la Prehistoria · Santiago Province · 2000

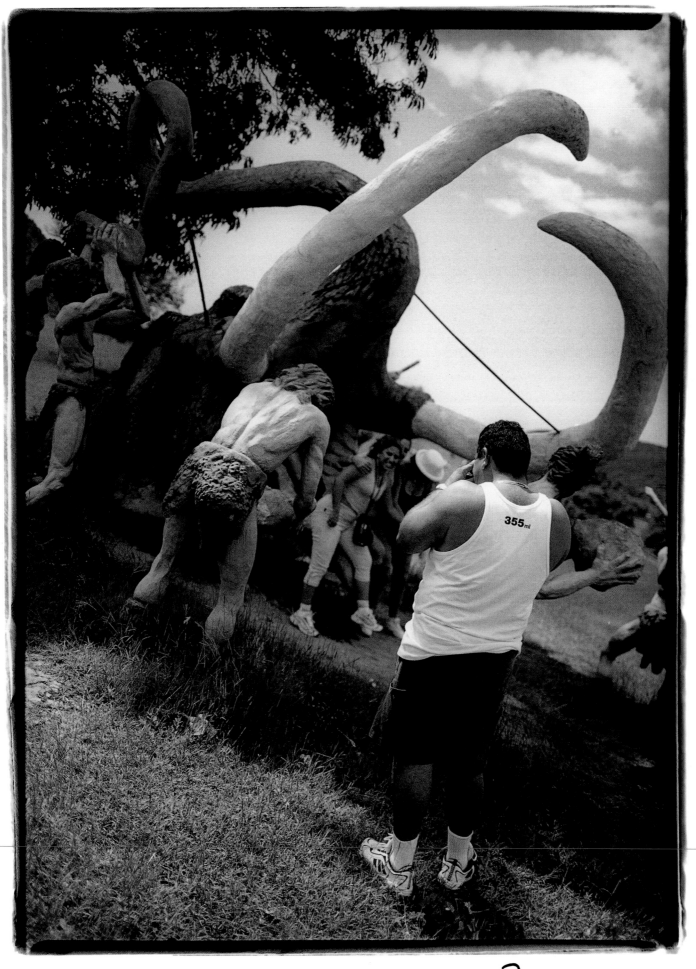

Tourists . Valle de la Prehistoria . 2000

Snapshots · Santiago · 2000

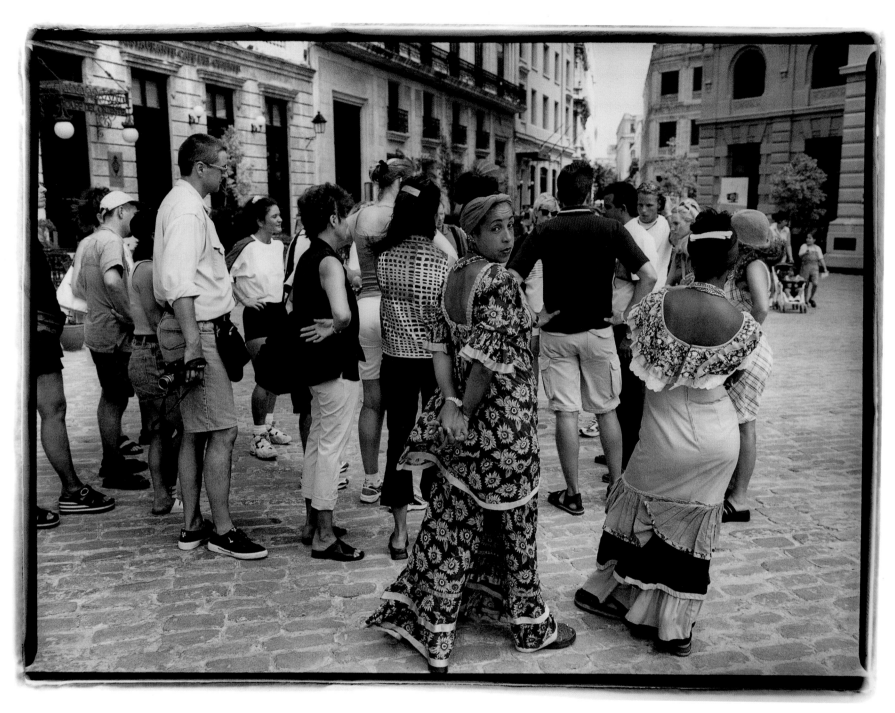

Plaza de San Francisco. 2001

Liliasme · Santiaye · 2000

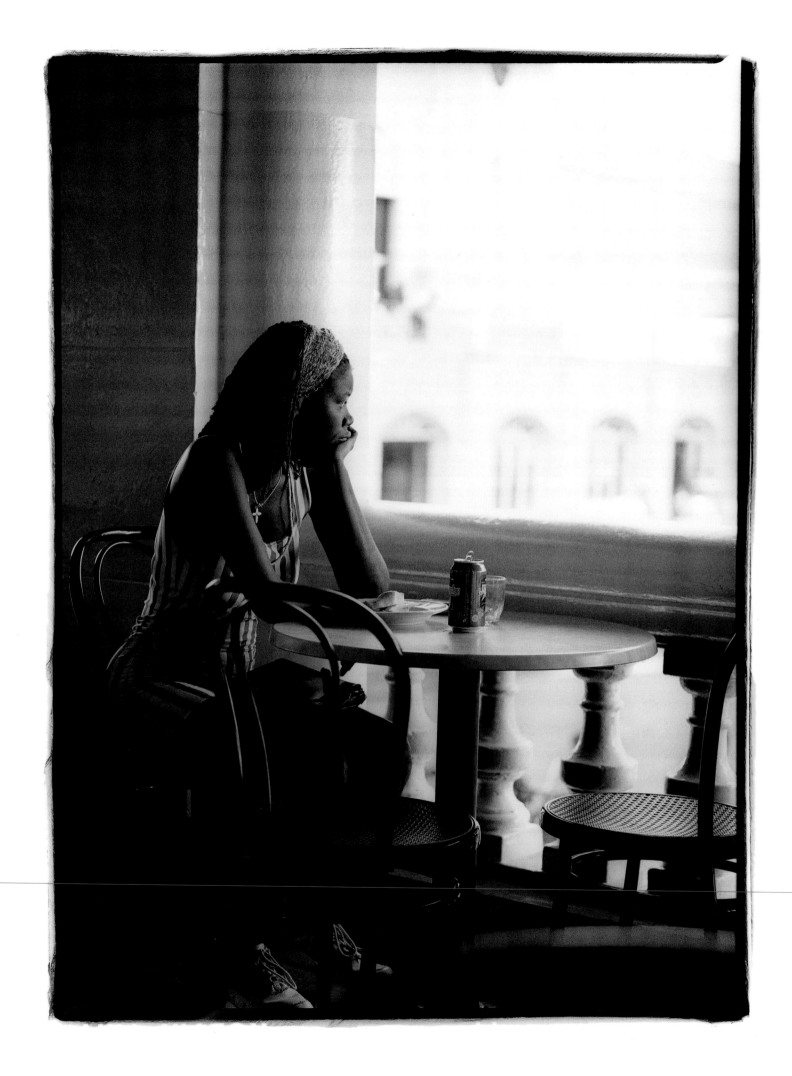

Armando · 1998

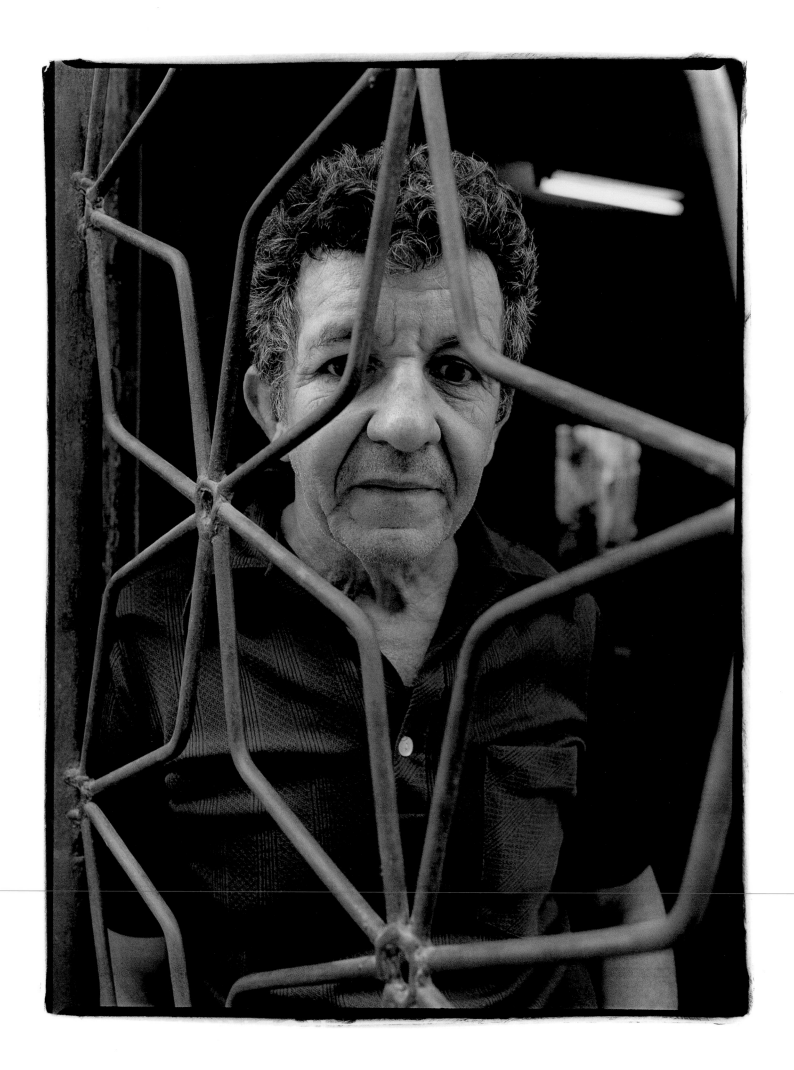

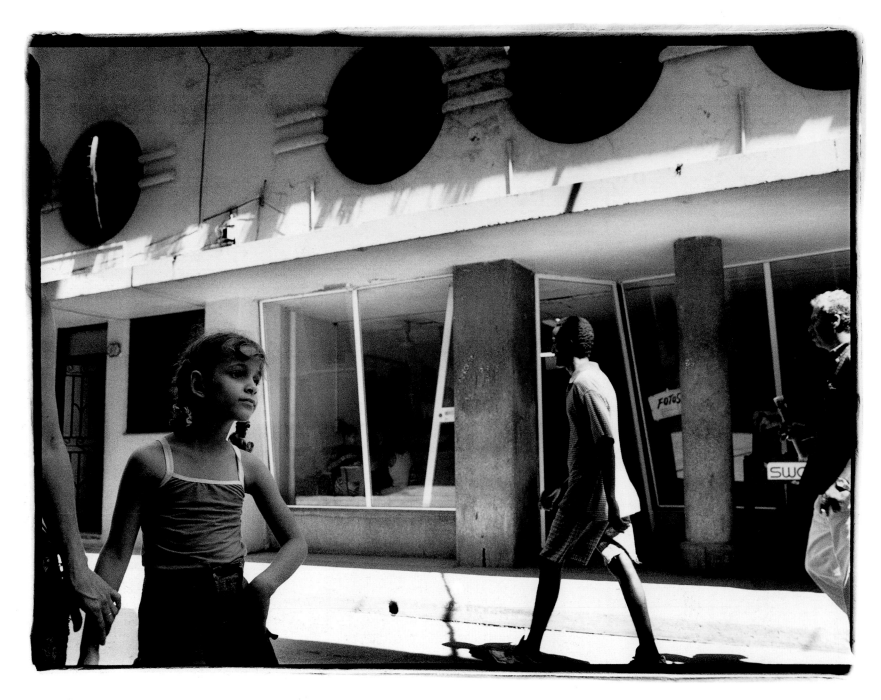

Along Obispo · 2001

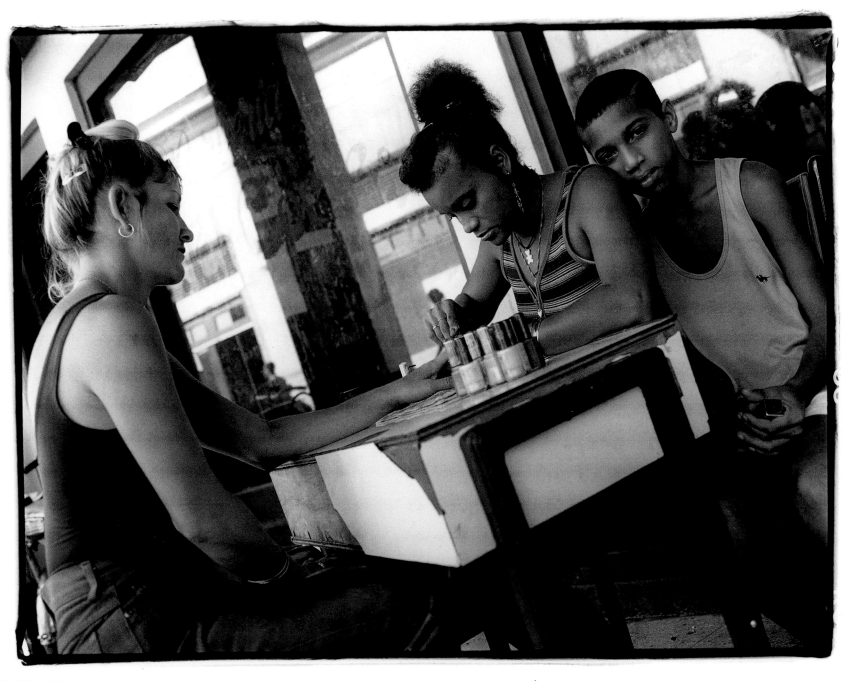

Angela y Asnel . Matanzas . 1999

Cosa Dulce María Loynaz . 1999

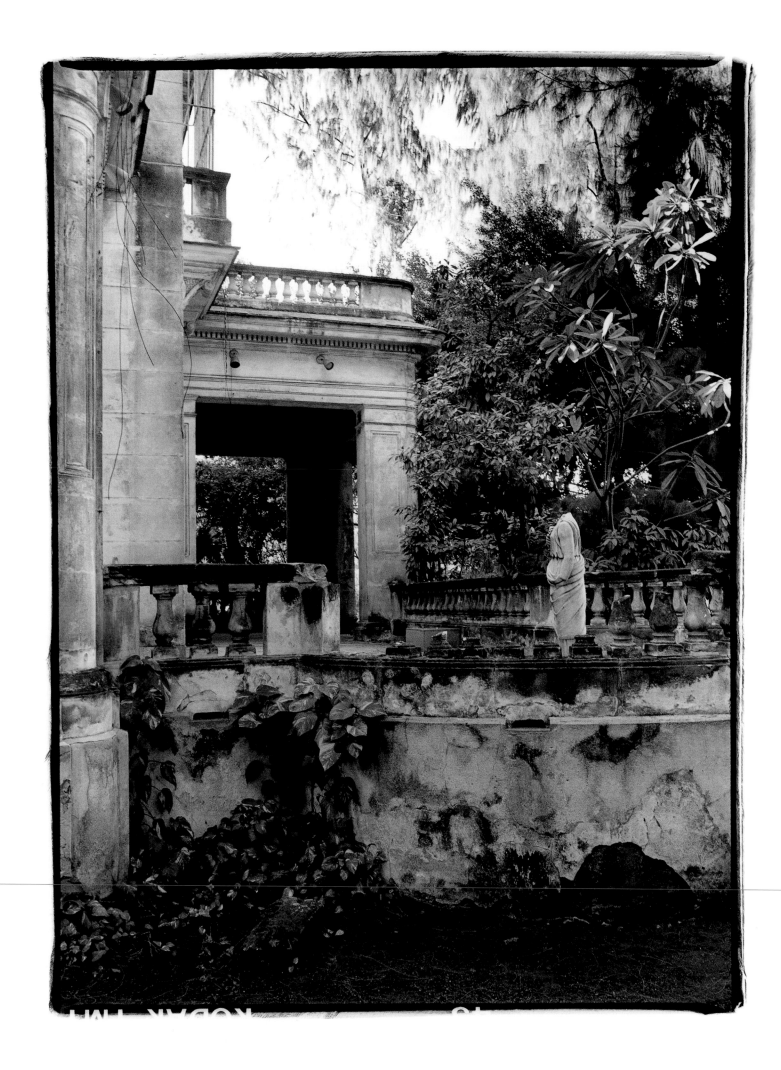

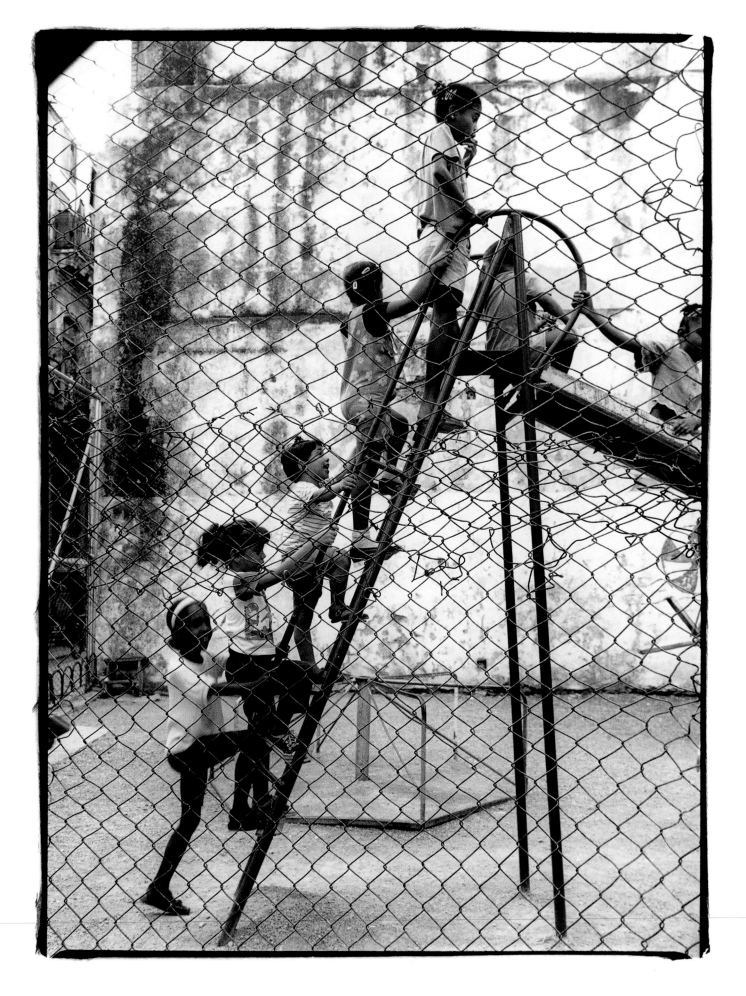

On the Slide. 1999

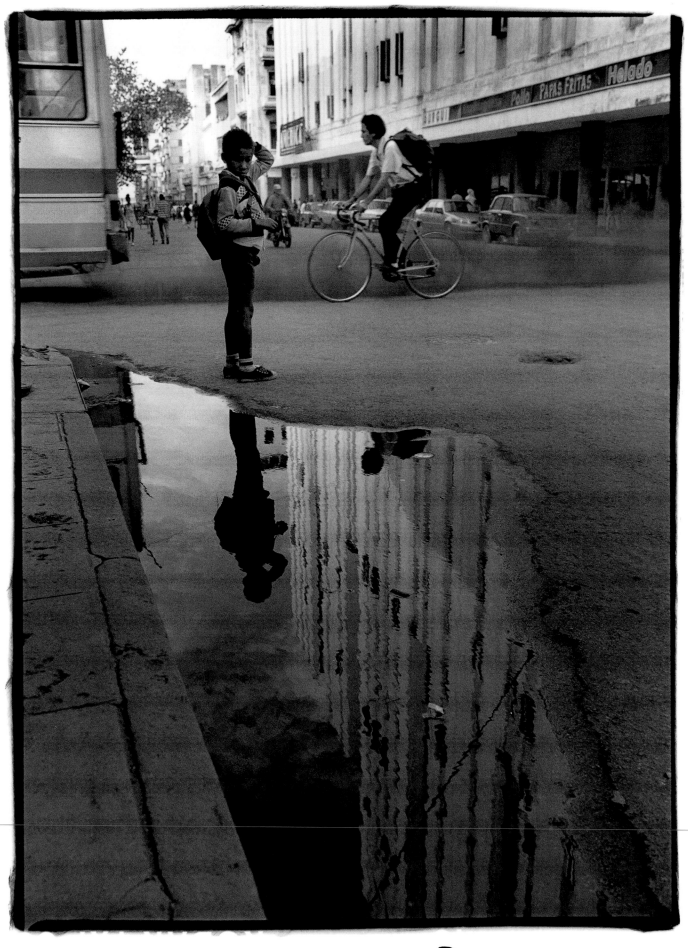

Boy Reflecting. 1998

From Paseo del Prado. 1997

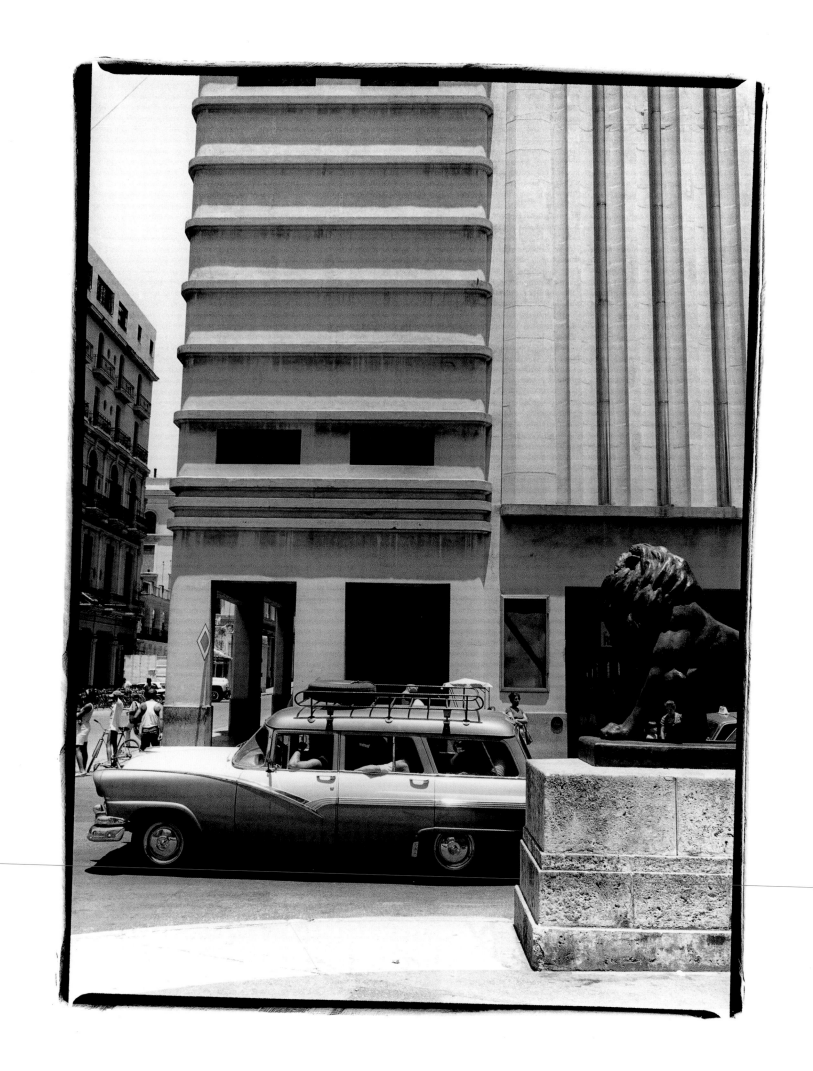

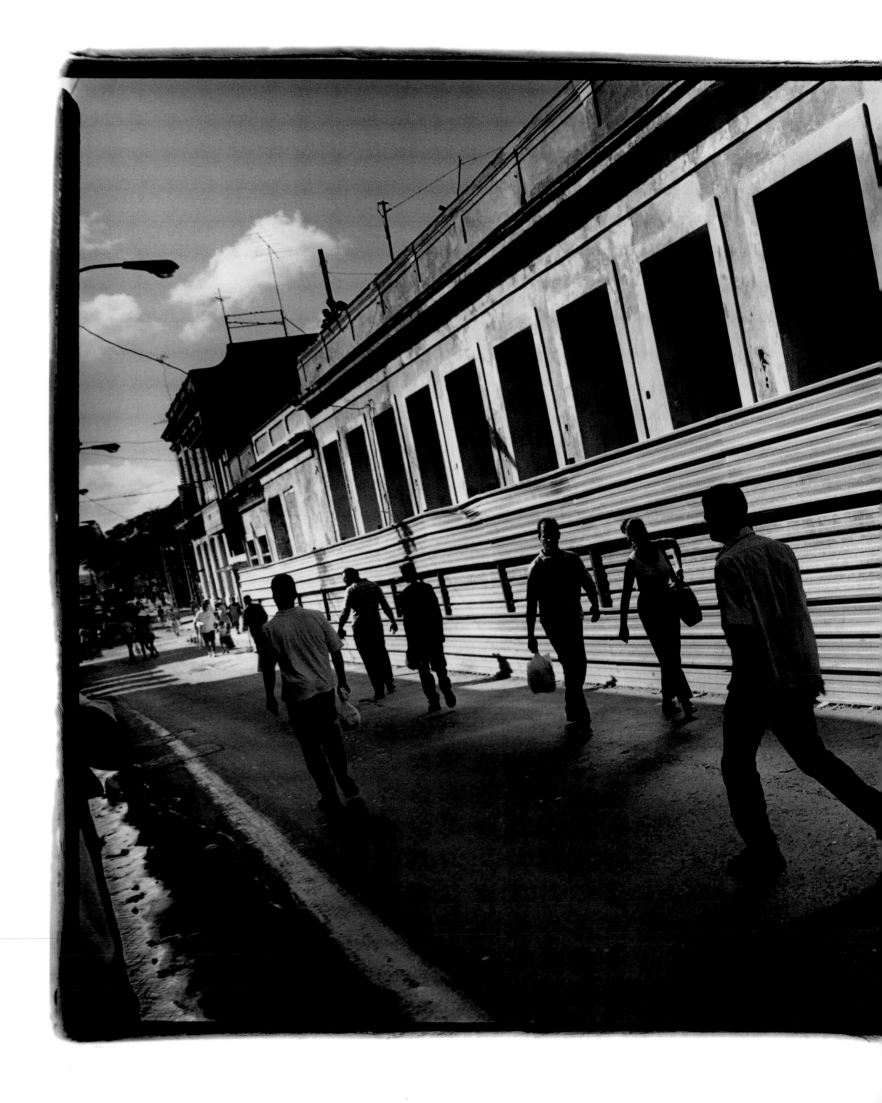

Walking in Matanzas. 1999

José · Rejh · 1998

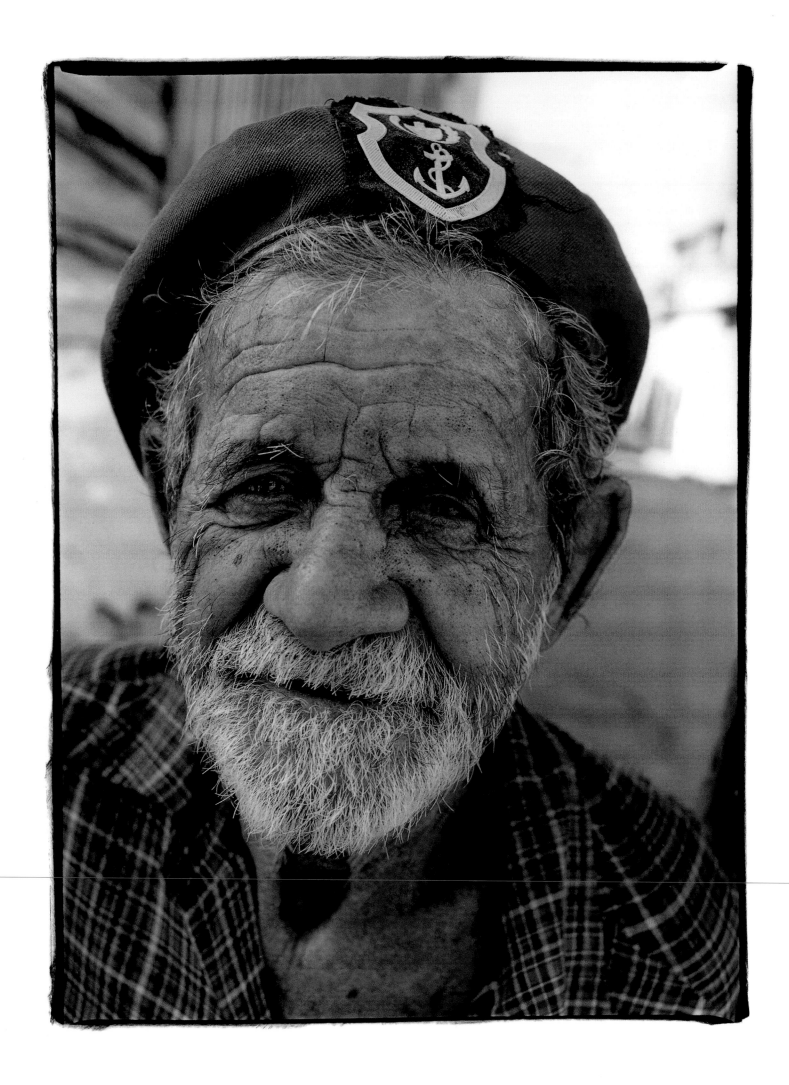

Olga · Ryla · 1917

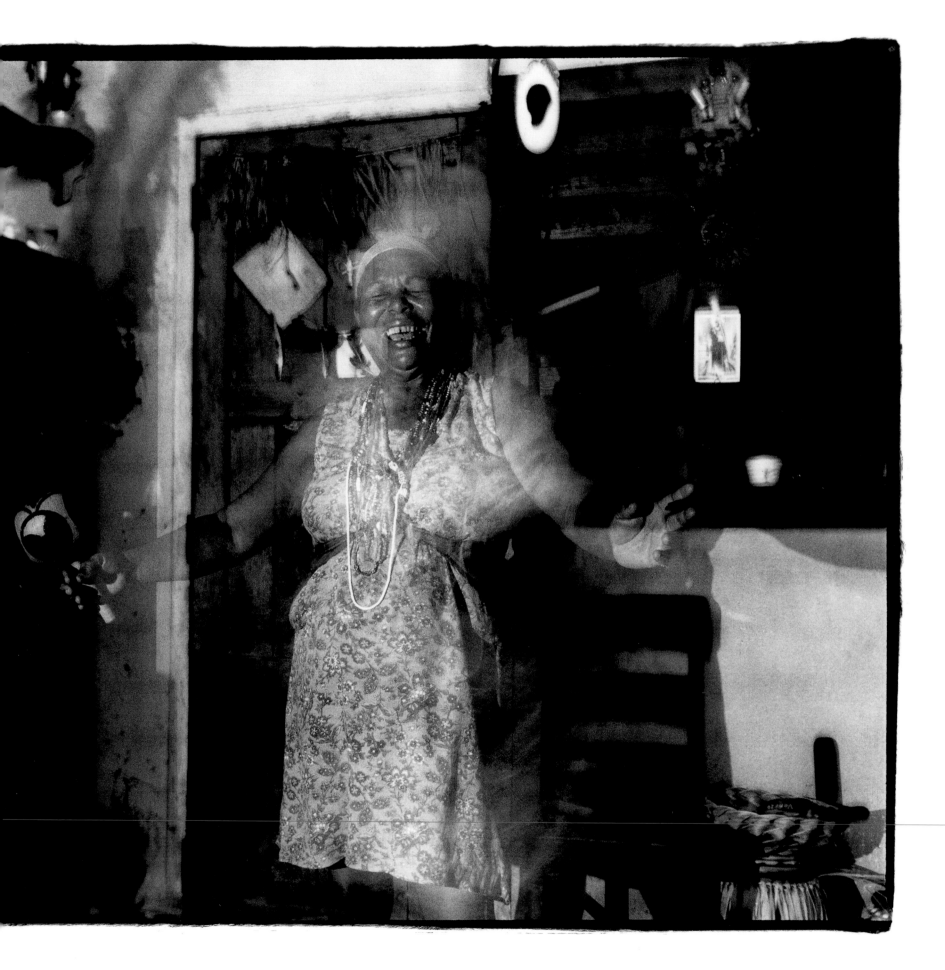

Iron Gate and Palm. Santiago. 2000

Boxing Day . Santiago . 2000

"Kid Chocolate". 2001

Untitled # 44 . 2001

Window . 2001

Beyond the Malecón · 1997

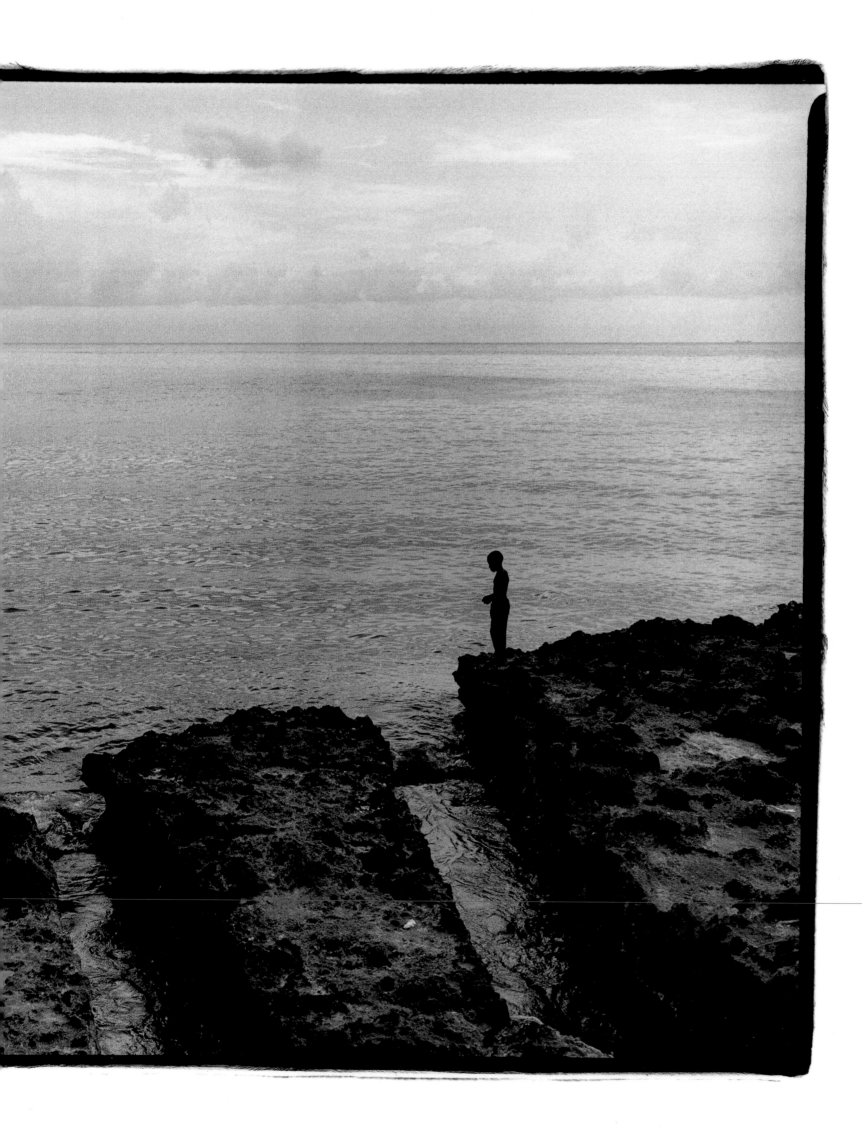

INDEX OF PHOTOGRAPHS

Each of these photographs was made in and around Havana, except those made in Regla, Matanzas, Veradero, Santiago de Cuba, and Santiago de Cuba Province as indicated:

CONTRIBUTORS

Polly Barr: Polly Barr is a master printer residing in Atlanta, Georgia. She has printed work by many well-known photographers and has printed work for numerous publications. Ms. Barr has made all of the silver prints for *Cuba: Picturing Change*.

Ambrosio Fornet: Renowned Cuban author, literary critic, editor, screenwriter, lecturer, and professor, Ambrosio Fornet was born in Bayamo, Cuba, in 1932. He studied at New York University and at the Universidad Central de Madrid, where he finished in 1959. His books include *One Step from the Deluge* (1958) and *The Book in Cuba* (1994), a study of Cuba's editorial movement during the colonial period. Professor Fornet has edited numerous volumes including the *Anthology of the Contemporary Cuban Story* (1967), *Narrations of Franz Kafka* (1964), and *Recovered Memories: Introduction to the Literary Speech of Dispersion* (2000), which features the literary discourse of exiled Cuban authors. He also edited the volume *Bridging Enigma: Cubans on Cuba* (1997), which was a special issue of the "South Atlantic Quarterly" published by Duke University. Among his movie scripts *Portrait of Teresa* (1979) stands out. Professor Fornet has taught or lectured at numerous institutions, including the University of Havana's School of Scientific Information, the San Antonio de Baños International School of Film and Television, and at the universities of Alicante and Extremadura in Spain. He was a Visiting Professor at Duke University in 1999. He currently serves as Chairman of the Editorial Council of the Union of Writers and Artists of Cuba. He is a Full Adjunct Professor at the Superior Institute of Art and a member of the Cuban Academy of Language in Havana, where he currently lives. Ambrosio Fornet is the contributing essayist for *Cuba: Picturing Change*.

María Cecilia Bermúdez García: Dr. Cecilia García received a Ph.D. in history from the Institute of Latin America of the Academy of Sciences in the Soviet Union in 1990 and a Ph.D. in Philosophy from the Universidad Central of Santa Clara in 1961. She has served in the Cuban Ministry of Foreign Relations in various capacities, including Cultural Attaché in the Cuban Embassy in Bolivia and Cultural Attaché at the Permanent Mission of Cuba at the United Nations. Dr. Cecilia García provided the Spanish translation of Professor Pérez's essay and is currently retired and living in Havana.

Joanna Hurley: Joanna Thorne Hurley is the owner of HurleyMedia in Santa Fe, New Mexico. She has over twenty years experience in book publishing, primarily in marketing and publicity. Her firm specializes in media relations, author tours, and consulting for small and medium-sized publishers as well as for authors. Over the years she has worked on over fifty photography books, either as editor, publicist, or packager. She was the literary agent as well as overall consultant on *Cuba: Picturing Change*, assisting E. Wright Ledbetter in assembling the rest of the team that has worked on the book and arranging for its publication.

Laurie Kratochvil: Laurie Kratochvil is the Director of Photography at *In Style Magazine* in New York. She has been involved in the world of photography for over twenty-five years, beginning her career at the *Los Angeles Times* in 1974 and working for numerous national publications before joining *Rolling Stone* in 1982. During her twelve years there, the magazine won every major photography award, including the National Magazine Award. Ms. Kratochvil is a frequent panelist and lecturer on photography. She has curated photography exhibitions in the U.S. and Europe and has judged numerous photography competitions. She has also consulted for magazines such as *Mirabella, Self, Modern Maturity,* and IBM's new publication, *Think.* She has edited a number of books, including *Cyclops* by Albert Watson, *Elements of Style* by Phillip Bloch, *Africa* by Herb Ritts, and the *New York Times* best seller *Rolling Stone: The Photographs.* Kratochvil teaches at the Santa Fe Workshops in New Mexico and at the International Center of Photography in New York, where she is actively involved as a distinguished member of the President's Council. She is also actively involved with Photographers & Friends United Against AIDS. Laurie Kratochvil is the photography editor for *Cuba: Picturing Change.*

E. Wright Ledbetter: Born in 1967 in Rome, Georgia, E. Wright Ledbetter is a self-taught photographer. *Cuba: Picturing Change* is his first book and represents his most in-depth photographic study to date. *Cuba: Picturing Change* was nominated in 2000 for the Infinity Award in Photojournalism from the International Center of Photography in New York. Mr. Ledbetter obtained a B.A. from Washington and Lee University (1989) and a M.Ed. from Vanderbilt University (2000). He is currently represented by Fay Gold Gallery in Atlanta, Georgia.

Achy Obejas: Achy Obejas is a widely published poet, fiction writer, and journalist. She is the author of *Memory Mambo* (1996), *We Came All the Way from Cuba So You Could Dress Like This?* (1994), and most recently *Days of Awe* (2001). In addition to her fiction work, Ms. Obejas is currently a cultural writer for the *Chicago Tribune,* and is a regular contributor to *High Performance, Chicago Reader,* and *Windy City Times,* among other publications. Her reporting, essays, and criticisms have also appeared in *Vogue, The Nation, Playboy,* and many other publications. She has also won numerous awards including a Creative Writing Fellowship from the National Endowment for the Arts. She lectures internationally and has taught at the University of Chicago among other Chicago-area colleges. She was born in Havana in 1956 and came to the U.S. by boat as an exile six years later. She has a M.F.A. in Creative Writing from Warren Wilson College in North Carolina. Achy Obejas is the lead translator for the book.

Louis A. Pérez Jr.: Louis A. Pérez Jr. is the J. Carlyle Sitterson Professor of History at the University of North Carolina at Chapel Hill. Professor Pérez received his B.A. degree from Pace College in New York (1965) and completed his graduate work at the University of Arizona (M.A., 1966) and the University of New Mexico (Ph.D., 1970). He has previously served as Distinguished Research Professor of History at the University of South Florida and Andrew W. Mellon Visiting Professor at the University of Pittsburgh. Dr. Pérez has written and edited fifteen books on Cuba including *Cuba: Between Reform and Revolution* (2nd ed., 1995), *Cuba and the United States: Ties of Singular Intimacy* (2nd ed., 1997), *On Becoming Cuban: Identity, Nationality and Culture* (1999), and most recently, *Winds of Change: Hurricanes and the Transformation of Nineteenth-Century Cuba* (2001). His articles have appeared in the principal journals of the profession, including the *American Historical Review*, the *Journal of American History*, the *Hispanic American Historical Review*, and the *Journal of Latin American Studies*. He is currently the series editor of "Envisioning Cuba" at the University of North Carolina Press. Dr. Pérez has received grants and/or fellowships from the Ford Foundation, National Endowment for the Humanities, American Philosophical Society, the John D. and Catherine T. MacArthur Foundation, and the John Simon Guggenheim Memorial Foundation. He has also served on the Latin American Studies Association Task Force on Scholarly Relations with Cuba and the National Council on United States-Cuban Relations. Louis A. Pérez Jr. is the lead writer for *Cuba: Picturing Change*.

ACKNOWLEDGMENTS

Cuba: Picturing Change was a true, at times magical, collaboration. I simply could not have completed this book without the talents, influence, and commitments of many, nor could I have persevered over the five-year journey without the encouragement and support of friends, colleagues, and family. I hope each of you will now know how much I appreciate the difference you made, whether or not you knew it at the time. Thank you.

To my family for both supporting and challenging me: Bob and Patti, David and Lauren, and Pops, with a very special thanks to my mother, Betty, who introduced me to photography. Thank you for everything.

To my many friends who encouraged me without reservation: Allen Bell at Rome Area Council for the Arts, Mobley and Foster Bowman, Heather and Richard Brock, Jane Cofer, Corinne Cunningham, Lois and Guy Fulwiler, Mary Gignilliat, Will House, Jan and Allen Ladd, Mitch Kumstien, Beth and Murphy McMillan, Rema Mixon, Ashley Inge O'Conner, Angela and Alex Peterson, Susie Rice, Heather and Luckett Robinson, McNeill Robinson, Maggie and John Staton, Brad Watkins, Knox Wilkinson, and my friends at Atlanta Celebrates Photography and the Atlanta Photography Group. I greatly appreciate your friendship.

To mentors who challenged and guided me along the way: Lucinda Bunnen, Professor John Evans, Paul Gignilliat, Alston Glenn, Susan Harvey, Robin Hickey, Jane Jackson, George Johnson, David Jones (*in memoriam*), "Captain" Russell Ladd, Jan Lederman at Mamiya America, Ralph Manuel, Mary Ellen Mark, Tommy Mew, Arnold Newman, Chassie Post, Aunt Ruby, Jonathan Shils, Tom Southall, Larry Williams, and Bob Yellowlees. I am grateful to each of you.

To my wonderful and supportive family I've lived and worked with at Darlington School: Mark Alber, Mollie Avery, Karen Bennett, Brian Boone, Lola Bradshaw, Sally and Bill Bugg, Laure Clemons, Lee Hark, Ken Harris, David Hicks, Ben Hoke, Abby and Mark Hoven, Matthew Kearney, Kate Keith, Randa Mixon, Sam Moss, Merritt Newton, Paul O'Mara, Marisa and Carlos Ortega, Mark Parker, Rena Patton, Carl Paxton, Laurie Pearce Hager, David Powell, John Thorsen, and many, many others. I'll always cherish our time together at Darlington. Thank you for your constant encouragement.

Special and additional thanks also go to Alice Enloe for getting me to Cuba in the first place. To Susie Rice for encouraging me early on. To Rena Patton for reminding me about the golden thread. To Sutton Bacon and Chad Lumpkin for their creation of www.ewrightledbetter.com. To Robert Weed for his design consulting and his great design work on the book prototype. To Jane Jackson for making me realize that this book was possible. To Brian Boone for his friendship and shameless promotion of my work. To David Hicks for his copy-editing help with my introduction. To Daniel Fenton who introduced me to my Cuban family. To Big "A" who always told me to believe in myself, and to Fay Gold and her team at Fay Gold Gallery for their support and for giving me a chance.

To the University of New Mexico Press team: Luther Wilson, Melissa Tandysh, Dawn Hall, David Holtby, Peter Moulson, Amy Elder, and Sarah Ritthaler. We could not have found a better publishing partner. On behalf of the entire book team, I want to thank each of you for your professionalism, creativity, and dedication to this project. I will never forget the opportunity you have given us. Thank you.

To my Cuban family, Orestes Plà and Berta Moinelo, Marcos Plà, and Osvaldo Sigler: your love and friendship helped me every step of the way and enriched my life in the process. I will always remember how special you are. Thank you.

And finally to the members of the book team: working with each of you has been one of the greatest pleasures of my life. To Joanna Hurley for believing in the project from the start and bringing us together with UNM Press. To Lou Pérez for his thoughtfulness and genius. To Ambrosio Fornet for his passion, wisdom, and artistry. To Achy Obejas for her many gifts, one of which is making me smile. To Laurie Kratochvil, not only for her incisive eye and decisiveness, but also for her sincerity and friendship, and finally to my dear friend Polly Barr, who has been with me from the beginning, for both nurturing and challenging me and for the masterly and beautiful silver prints she made for this book.

Each of you has touched my life immeasurably with the gifts you have shared with me. I will always be grateful. Thank you.

E. Wright Ledbetter

SPECIAL RECOGNITION

I am deeply grateful to the following individuals for their support of the University of New Mexico Foundation and *Cuba: Picturing Change*. Thank you for believing in the importance and value of this project and for sharing our dream for its realization into such a beautiful book. I greatly appreciate your generosity and friendship. Thank you.

Brian Boone
Rome, Georgia

Ellen and Paul Gignilliat
Chicago, Illinois

Mary C. Gignilliat
Chicago, Illinois

Betty and Alston Glenn
Atlanta, Georgia

Fay Gold, Fay Gold Gallery
Atlanta, Georgia

Liz and Will House
Atlanta, Georgia

Janet and George Johnson
Atlanta, Georgia

Patti and Bob Ledbetter, Jr.
Rome, Georgia

Lauren and David Ledbetter
Rome, Georgia

Heather and Luckett Robinson
Mobile, Alabama

CUBA: PICTURING CHANGE

Design and Composition by Melissa Tandysh

Text set in Goudy

Printed on 150 gsm MultiArt matte paper

Printed in Korea by Sung In Printing

Bound in Korea by Sung In Printing